遊戲動漫
人體結構造型
手繪技法

肖瑋春 劉昊 / 編著

內 容 提 要

Content Summary

　　看到怦然心動的人物，腦中幻想出的美好畫面呼之欲出，每每在這些瞬間都想拿起畫筆把它們記錄下來，卻又苦於畫不好人體結構，本書的編寫目的就是為了解決這個煩惱。翻開書籍，讓我們一起去瞭解人體的詳細構造吧！

　　本書共分為六章，第一章帶領讀者進入ACG世界，明確繪畫所需要的工具；第二章正式進入對人體結構的介紹，從對骨骼的塑造開始，然後將全身各部位的肌肉進行拆分講解；第三章詳細講解了人體的動態造型難點，試著拿起畫筆讓紙上的人物擺出各種造型；第四章向讀者展示了人體造型的多種練習方法，以此達到熟能生巧的目的；第五章進入實戰階段，向讀者展示了遊戲世界中的概念設計方案的形成過程；第六章提供了多幅作品賞析圖，以供讀者對畫面元素進行探索和思考，並進行臨摹。

　　本書適用於學生、教師、遊戲動漫公司的從業人員，以及遊戲動漫手繪愛好者。

遊戲動漫人體結構造型手繪技法

作　　　者	\|	肖瑋春、劉昊
發 行 人	\|	陳偉祥
發　　　行	\|	北星圖書事業股份有限公司
地　　　址	\|	新北市永和區中正路458號B1
電　　　話	\|	886-2-29229000
傳　　　真	\|	886-2-29229041
網　　　址	\|	www.nsbooks.com.tw
E–MAIL	\|	nsbook@nsbooks.com.tw
劃撥帳戶	\|	北星文化事業有限公司
劃撥帳號	\|	50042987
製版印刷	\|	森達製版有限公司
校　　　對	\|	林冠霈
出 版 日	\|	2017年7月
I S B N	\|	978-986-6399-63-3
定　　　價	\|	500 元

國家圖書館出版品預行編目(CIP)資料

遊戲動漫人體結構造型手繪技法 / 肖瑋春, 劉昊編
著. -- 新北市 : 北星圖書, 2017.07
　　面；　　公分
ISBN 978-986-6399-63-3(平裝)

1.動漫 2.電腦繪圖 3.繪畫技法

956.6　　　　106006409

前言
Preface

《遊戲動漫人體結構造型手繪技法》是我們對五年遊戲動漫手繪教學經驗的總結。

想起自己最初踏入美術這條道路的原因有兩個：第一個是想做漫畫家，畫出優秀的漫畫作品；第二個是想追求當時同在中學美術班學習的自己愛慕的姑娘。可惜造化弄人，我最終沒能成為漫畫家，也沒有追到喜歡的姑娘，如今也只能算是遊戲動漫行業大潮中普通的從業人員。

不過，夢想還在，有筆有紙，我們就有實現夢想的機會。

人體結構繪畫是遊戲動漫從業人員必備的技能，是創作的一把利器。

人體結構的準確描繪是創作人物的基礎，紮實地掌握人體結構繪畫，可以在設計遊戲動漫人物時遊刃有餘，畫出造型完美的人體。然後，在此基礎上繪製出衣服、飾品和畫面背景等，渲染氣氛，完成精美的畫面。

相信很多人和我們一樣，在最初學習人體結構時，接觸到的第一本人體繪畫工具書是《伯里曼人體結構繪畫教學》，在書中伯里曼詳盡地分析了人體的骨骼肌肉結構，對我們在人體結構的分析和學習，以及教學方面都提供了很大的幫助，也為本書的出版提供了可能，在此表示感謝！

本書是我們在遊戲動漫繪畫教學經驗的積累下所撰寫的一本人體結構繪畫教材。我們結合了伯里曼對人體結構分析的方式，用更加貼合遊戲動漫人體結構繪畫的體塊分析來對人體進行講解；用遊戲動漫人體的審美眼光，對人體結構進行刻畫，詳盡地分析表述；以實用的速寫人體方案學習方式，引導讀者進行學習；以實際遊戲動漫人物概念案例的設計，讓讀者感受遊戲動漫人體結構的魅力。

希望本書對從事遊戲動漫設計行業的相關人員及繪畫愛好者們有所幫助。

作者
2016年5月

目錄
Contents

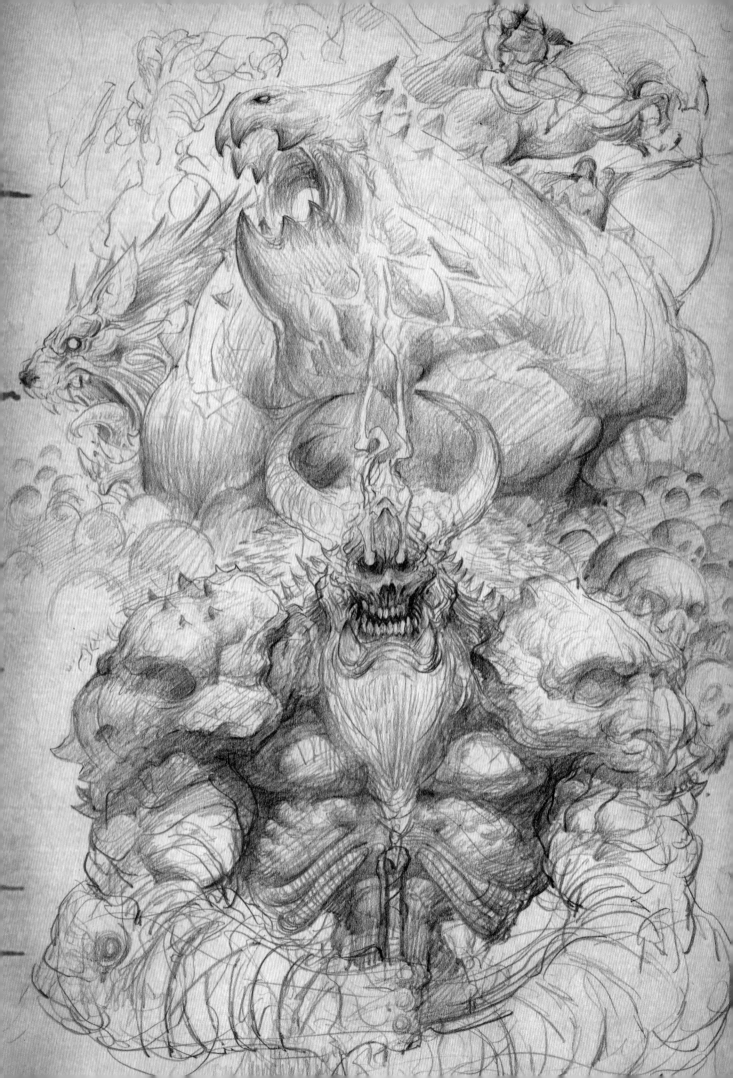

第1章

遊戲人體繪畫入門
Introduction to the game human body painting

1.1 / 由ACG走向人體結構

1.1.1 ACG世界

ACG 為英文 Animation、Comic 和 Game 的縮寫，是動畫、漫畫和遊戲的總稱。ACG 文化發源於日本，以網路及其他方式傳播。ACG為華人社會裡常用的次文化詞彙（日本並不使用這個詞，在英語為主的國家也並不普及）。

動畫、漫畫、遊戲都可以給人帶來快樂，是現代人的娛樂休閒方式之一。尤其是電子遊戲伴隨著電腦的出現而出現，以一種全新的感受給人帶來愉悅。

ACG 的世界是一個很神奇的國度，有熱血冒險、有打怪升級、有宅腐文化、有知性優雅、有鬼畜王道、有 CP 兄貴、有經典無敵、有震撼人心。在這個次元的世界裡，你所能感受到的不僅是感官的刺激，還有對心靈孤寂的慰藉，說得簡單一些，就是有趣，有趣地活著，活下去。

遊戲動漫裡有很多的人物角色，他們有不同的性格、不同的風格、不同的服飾，他們在遊戲裡靈活地奔跑跳躍，揮舞著大劍帶領我們去冒險，路途上表演精彩絕倫的故事，展現出真實的生命幻象。

那如何創作出這麼鮮明、生動的幻象呢？

這就需要創造者一筆一筆地繪畫，繪畫出其準確的人體結構，賦予他們血肉之軀。這也是遊戲設計師、動畫師、漫畫家們所必備的重要技能之一。

遊戲動漫人體結構，顧名思義就是遊戲、動畫、漫畫裡面所展現出的角色人物的人體結構。根據作品年代的不同、生產地域的不同和作品題材的不同，各個時期 ACG 作品中的人體繪畫方法（也就是畫風）會有所不同，甚至區別很大。

隨著娛樂工業科技的發展，人們審美的變化，流行文化的影響，人體繪畫的風格也在不停地變化。另外，還有創造者自身的成長所帶來作品的變化。

所以，每個時代的人體繪畫都因文化的領悟不同有其獨特的審美，但是人體結構的基礎原理都是一樣的，是不會變化的。那些我們所喜歡的角色，都是創造者在骨骼體塊的基礎上，先描繪出他們肌肉的輪廓，然後為其穿上精心設計的服飾，最後讓他們從畫紙中走出來的。

1.1.2 遊戲中的人體結構

在製作出一個遊戲角色之前，需要遊戲原畫設計師用平面的形式畫出角色的概念設計，其中需要表現出角色的體型、特徵和大致的性格。

通常，客戶或者資深設計師會提供一個不是特別具體的角色概念設計圖給遊戲原畫設計師，遊戲原畫設計師需要對概念設計圖進行更深入的理解，將粗略的概念設計加入自己的想像，進行進一步的細化，用類似三視圖（正面、側面、背面）這類的標準原畫繪製出角色各個部分的細節，以此作為提供給 3D 製作者的標準。

遊戲角色設計原畫師要完成這些工作，就必須對角色的形體結構非常瞭解，並且可以有效、直白地表現出來。

1.1.3 動漫中的人體結構

在漫畫和動畫前製的美術設定中，需要繪製出人物的三視圖、動態圖、表情圖、手勢圖和特殊動態圖等。這些都需要在完整的人體結構繪畫的基礎上進行設計刻畫。

想要表達好動畫、漫畫劇情的發展，就需要豐富的人物繪畫圖。而對人物運動規律的掌握和對人物動態設計的理解都是至關重要的。

人物的韻律感、流暢的運動感，是給予觀者真實幻象的原因。這些人物都來源於真實的設計，他們是在理性結構繪畫的基礎上產生的奇特反應。

本書透過簡化的幾何體方式講解說明人物體型上的要點，以及練習的形式。本書中存在大量的人體結構體塊分析圖、人體動態運動圖、速寫的案例說明和概念設計的案例，試圖傳遞出遊戲動漫人體結構繪畫的一些技巧，希望對大家有所幫助。

1.2 ／繪畫工具

　　人體結構繪畫的工具選擇其實很簡單，一支筆、一張紙即可，沒有太多的要求。接下來簡單介紹在日常練習中所用到的一些常見的繪畫工具。

1.2.1 鉛筆

　　鉛筆芯以石墨為主要原料，可供繪圖和一般書寫使用，依其軟硬不同分為不同的等級，從 8B、6B、4B、2B 到 B，B 數值越高的鉛筆芯越軟，鉛筆芯越軟越容易上色、修改，不易破壞紙面；從 HB、H、2H、3H 到 6H，皆屬於硬鉛筆。

鉛筆

　　選擇鉛筆畫人體時要注意鉛芯的硬度，一般用 2B 鉛筆即可。

　　優點：線條變化豐富，根據繪畫需要有多種選擇。

　　缺點：不耐摩擦，畫作不宜長期保存。

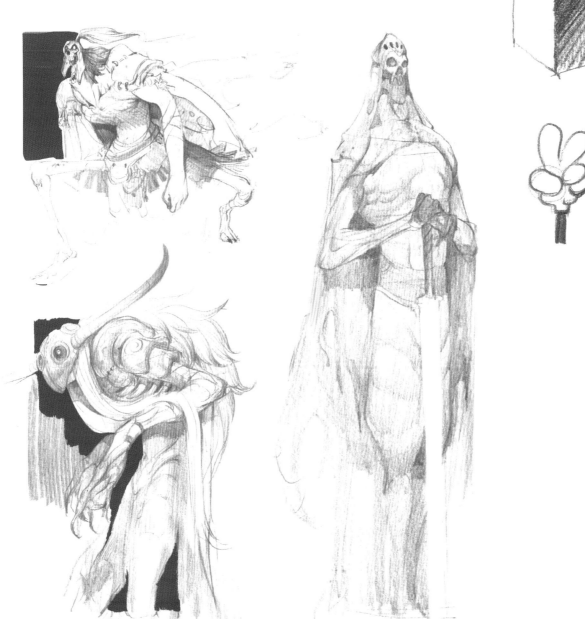

1.2.2 自動鉛筆

　　自動鉛筆是用線非常準確並且線條變化很多的工具。它在人體結構繪畫中是最常用的工具之一，用自動鉛筆可以畫出精密的線條和準確的服裝細節，也可以根據不同的硬度變化產生不同的效果。筆芯有 HB 到 2B 不同的硬度和 0.3mm 到 0.9mm 的寬度變化。

　　自動鉛筆是對人物細節刻畫的利器。

　　優點：筆芯選擇多，使用方便，能夠準確、乾淨地繪製出人物的細節。

　　缺點：筆觸缺少變化，不易畫出節奏感強的線條。

自動鉛筆

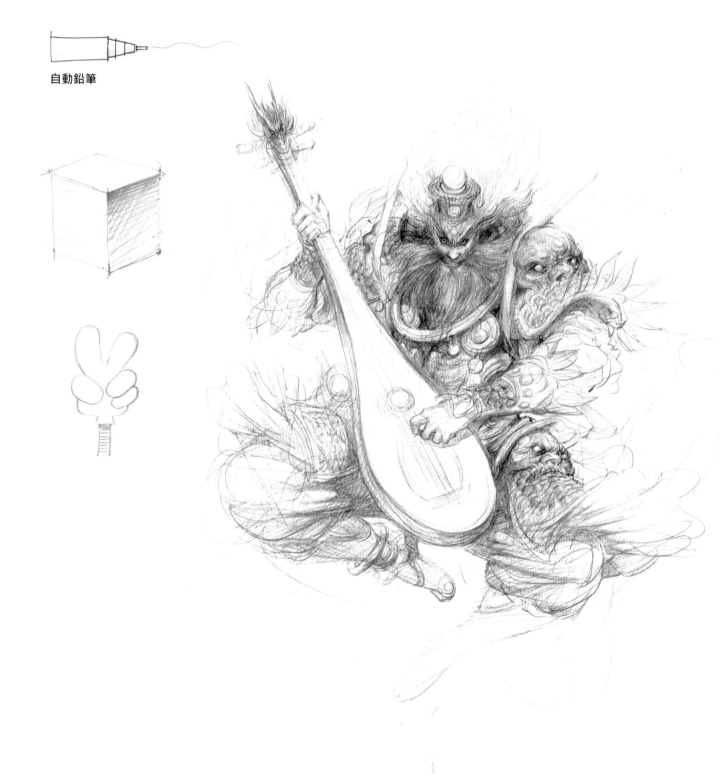

1.2.3 紅藍色鉛筆

　　紅藍色鉛筆畫出來的效果較淡，清新簡單，便於用橡皮擦拭。紅藍色鉛筆是經過專業挑選，具有高吸附顯色性的高級微粒顏料製成的，它具有一定的透明度和色彩度，在各類型紙張上使用時都能均勻著色，流暢描繪，筆芯不易從芯槽中脫落。

　　在繪畫人物時，選擇紅藍色鉛筆來做輔助線。

　　優點：容易修改。

　　缺點：不能進行細節的刻畫。

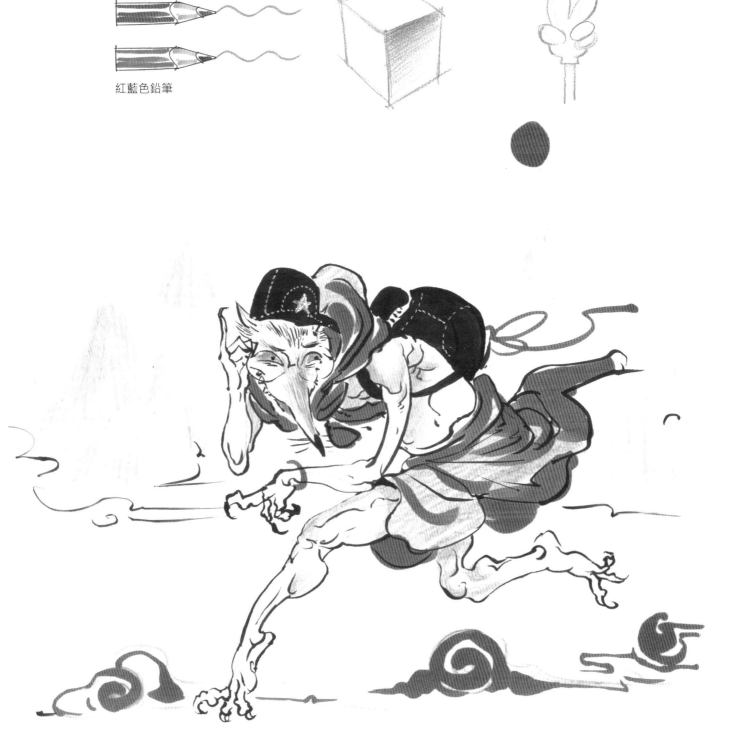

紅藍色鉛筆

11

1.2.4 Monami彩色水性筆

Monami 彩色水性筆（Plus Pen 0.3mm）擁有與眾不同的設計風格，外觀好看。它採用纖維筆頭和彩色水性油墨，書寫流暢，色澤鮮豔。高品質的纖維筆頭，可根據不同握筆姿勢勾勒出 0.3~1.0mm 不同粗細的線條。它有 30 種鮮豔的油墨顏色，可以滿足不同的繪畫需求。

選用 Monami 彩色水性筆畫人物速寫是一個很好的方式。

優點：畫出的線條彈性很好，富於變化。

缺點：溶於水，畫作容易弄髒。

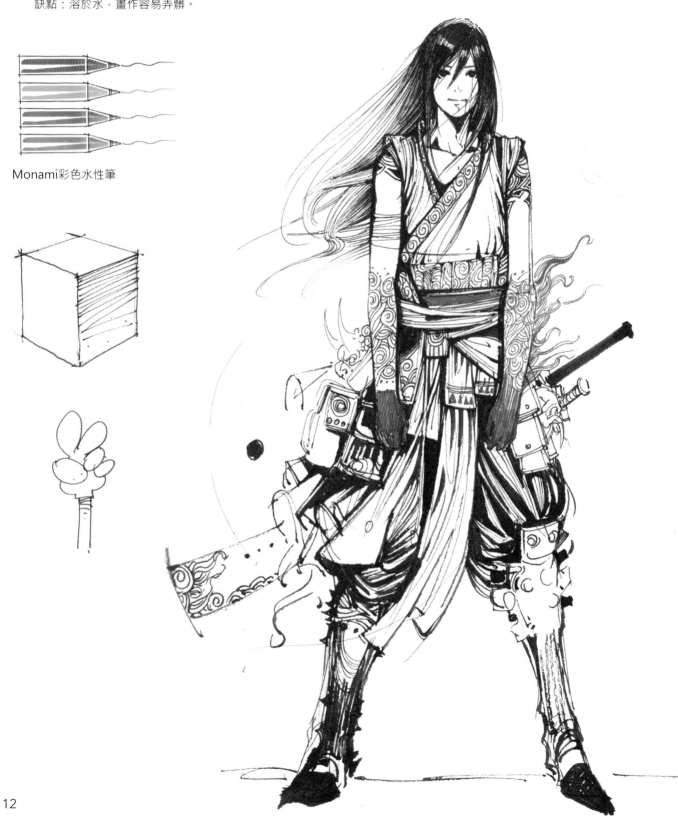

Monami彩色水性筆

1.2.5 鋼筆

　　鋼筆是借助筆頭傾斜度製造粗細線條效果的特製鋼筆，筆頭彎曲、彎曲長度為 2~3mm，被廣泛應用於美術繪圖領域，是藝術創作時常用的工具。

　　選用鋼筆來畫人物的動態練習和速寫。

　　優點：可以根據需要畫出有節奏感的線條。

　　缺點：使用者對形體的掌控需要一定的長期練習。

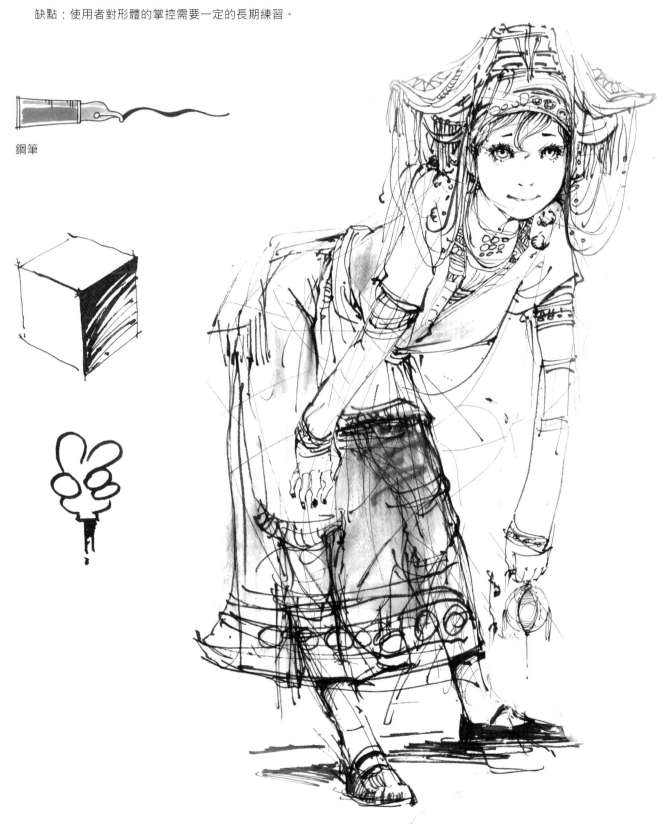

鋼筆

1.2.6 影印紙

A4 影印紙有不同的規格，如 70 磅、80 磅、90 磅等，它價格便宜，是辦公室必備的紙張耗材。

在前製進行人體繪畫練習時，選用 A4 影印紙來畫畫，比較划算，經濟實用。

1.2.7 渡邊紙

渡邊紙有 A4 和 A3 等多種規格，紙張厚度適中，有顆粒感，容易上鉛。在繪畫人物時，可以進行細節的深入刻畫。

1.2.8 任何紙質的速寫本

任何紙質的速寫本都可以，只要可以隨身攜帶，打開就能畫。

1.3 / 排線方法

眼睛：筆不離紙，力度由重變輕。

睫毛：控制力度使線條由重變輕，先粗後細。

嘴唇：有微小間距的小短線，順著結構排線。

女孩子短髮的疊層排線：在第一層短排線分布的基礎上，再排一層更短的線進行疊加。

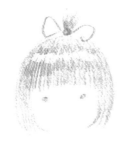

男孩子寸頭斷點排線：在排放好的小短線的基礎上，用小點做一層層次。

頭髮穿插排線：先畫一組短線，然後再畫另一組進行穿插。

紙巾擦線：排列一些短線，然後使用紙巾摩擦，使鉛筆排線變柔和。

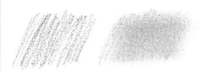

紙巾擦線疊加：在上一步柔和的鉛筆排線基礎上，畫一層小短線進行疊加。

旋轉線：用旋轉的線條任意鋪上一層，在中心再鋪一層。

女孩子長髮排線：先用虛線排線，末端再用實線漸層，使線條更有立體感。

弧線漸變排列：先鋪一層底色，接著在底色的基礎上用小短線進行弧線排列，使物體更加有層次感。

毛毛的頭髮：用同樣的力度排線，可以得到很軟的毛髮效果。

肌肉線條：先畫一條線，然後有秩序地在其上畫一些短弧線，豐富肌肉的立體感。

血管的線條：先平鋪一個調子，接著在其中心處進行加深漸層。

1.4 ／構圖

1.4.1 發散式構圖

發散式構圖的畫面中主體位於中心焦點位置，周圍的元素朝著中心集中，可以將視線強烈地引向主體。這樣的構圖可以展現出主角的位置。

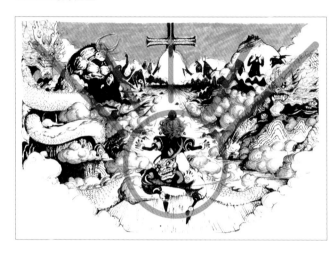
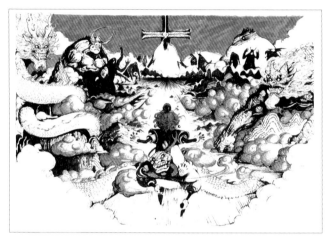

1.4.2 倒T形構圖

倒 T 形構圖的畫面中所呈現的基本骨架呈倒 T 形，人物居中，將構圖左右平衡分開，中間之外的事物都會成為人物的襯托，給人以廣闊、深遠、向前的感覺。

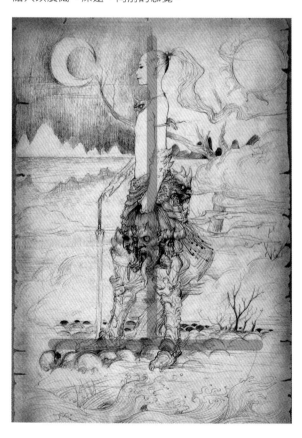
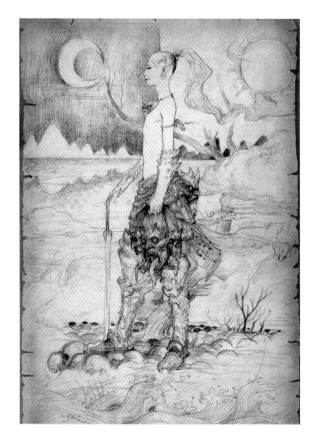

1.4.3 漸變式構圖

　　漸變式構圖能給人強烈的韻律縱深感、節奏感和規律性。利用近大遠小的透視原理可以表現出一個人物高高在上的感覺。

1.4.4 圍繞型構圖

　　圍繞型構圖可以襯托出主體的存在感，使周圍的元素圍著主體進行展現，突出主體。在繪畫BOSS時，可以襯托出它是老大的感覺，同時周圍的小點可以表現出畫面故事。

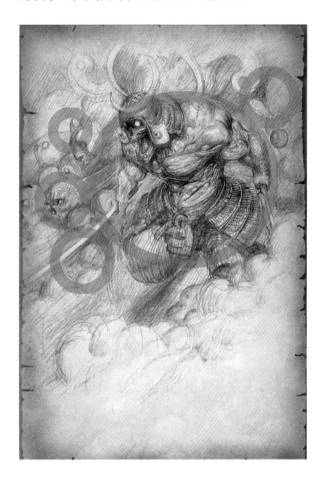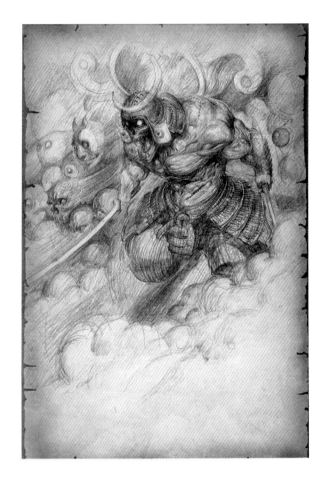

1.4.5 梯形對稱式構圖

　　梯形對稱式構圖，具有平衡、穩定、相呼應的特點。同時，畫面封閉壓制，很容易給人一種壓迫感。畫面中在梯形的中間部分進行了留白處理，塑造出了空間感，因此，可以襯托出人物或大或小的體魄。

1.4.6 S形構圖

　　S形構圖的作品畫面中所呈現的基本骨架為S形，並具有前後的縱深感，這種構圖形式會給人柔和多變的感覺。同時，構圖可以引導人順著角色的眼睛來看人物，條理清晰明朗，充滿趣味。

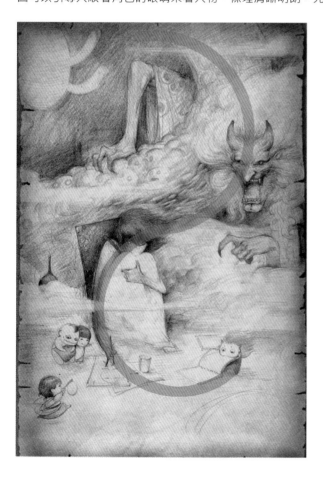

1.4.7 三角形構圖

三角形構圖是最簡單、最穩定的構圖。如下圖所示，畫面中所呈現的基本骨架呈三角形，給人以穩定、安全、崇高的感覺。

1.4.8 對比拓展型構圖

對比拓展型構圖的畫面採用不規則的塊面和橢圓進行構圖，中間以線條為依託，兩個部分的繪畫可以進行相互襯托。

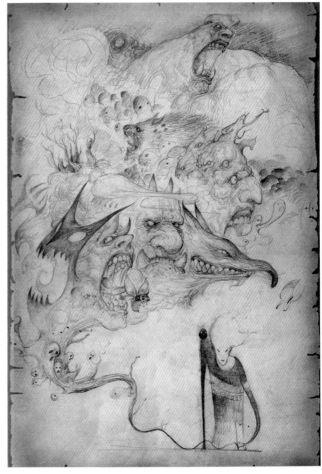

1.4.9 平衡對稱式構圖

平衡對稱式構圖可以將左、右要刻畫的人或物平衡對稱起來，畫面效果平衡、和諧。給人完美無缺，安排巧妙的感覺。

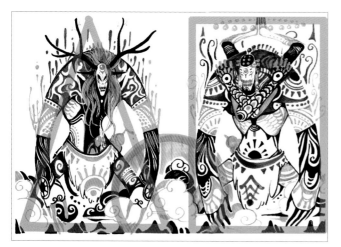
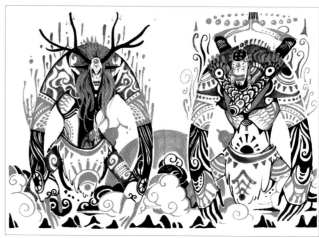

1.4.10 銳角三角形構圖

銳角三角形構圖是指在三點連接的幾何狀態下，畫面進行不同元素的展開，具有穩定性，且不失靈巧。同時，可以吸引觀者視覺往銳角上的人物角色方向看。

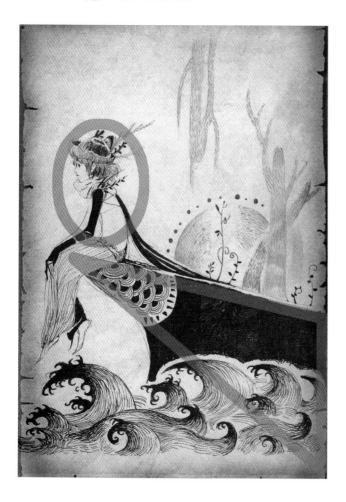

1.4.11 中央井字形構圖

　　中央井字形構圖畫面中人物的主要表現部分在 "井" 字最中央，這種構圖給人的感覺比較穩定，人物的主體成為視覺中心，呈現畫面的均衡性。

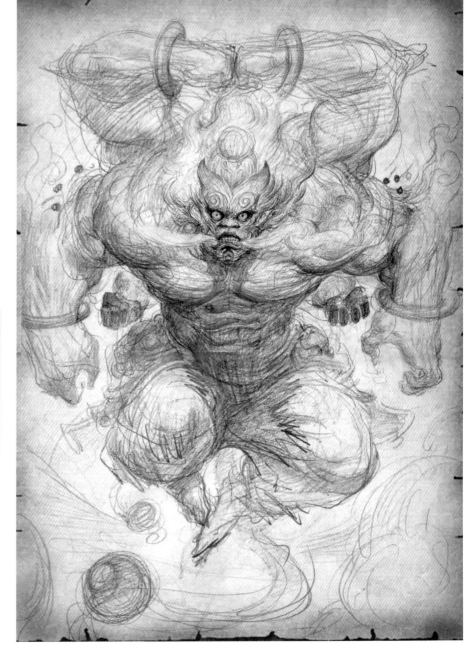

第2章

人體基礎
Basic knowledge of the human body

2.1 / 認識骨骼

從第 2 章開始正式對人體結構進行詳細講解。

首先來看下面這張 "骨骼圖" ，對關節點的瞭解是認識骨骼比例的關鍵。

關於關節點，可以想像自己在打籃球或者練瑜伽時，身體做出的各種動作，脖子、手肘、膝蓋、腳踝這些隨之扭動的地方，以及人類之所以可以隨心所欲地動來動去，都是關節點在發揮作用。 "骨骼圖" 的右上角可以清晰地看到關節點的擺動規律，模仿圖中的各種擺動姿勢，自己感受一下身體的關節點吧。

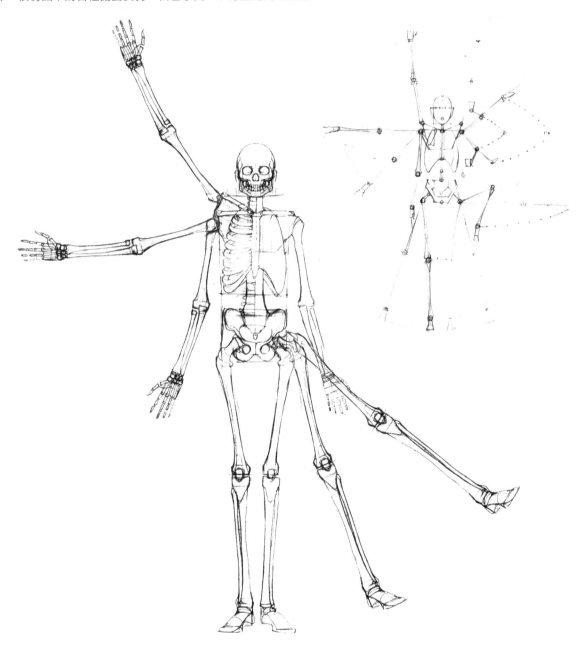

骨骼是支撐動作的框架。

人體骨骼由206塊骨頭組成，作為初學者，在面對這麼複雜的構架時，需要掌握好繪畫的方法。

首先在不瞭解的前提下，要做到合理簡化人體骨骼是很困難的，所以，運用一個比較簡單的口訣：先看，再想，後畫。顧名思義，就是先用眼睛去觀察，去看你要認識的事物；在得到了一些資訊之後，進行有效的、有針對性的思考；最後，把自己認為正確的表現方法記錄下來。

2.1.1 骨骼與關節點的關係

　　首先，從人體骨骼的作用入手，如果沒有骨骼，那麼就是一攤 "爛肉" ，想動也動不了。右圖中左邊的這種人體就是 "爛肉" ，是不是很醜陋？所以畫畫要注意內在的骨骼。有人說胖胖的也挺可愛，但在設計人物的時候並不僅僅只是這種胖胖的形象。總得讓角色先站起來，才能做出各種美麗的造型。

　　骨骼是人體動作的主要支撐者，人體所有的動作變化都來源於每一個關節點的轉動。人體骨骼有很多能轉動的關節點，這裡先將這些關節點歸類為四大點、八小點、一脊椎，也就是一個 "火柴人" 。

　　火柴人的由來與變化，就是將一個正常人簡化的過程，本書用很多畫和文字來說明這些，其目的是讓讀者能運用自如。

　　下面這組圖，從左往右是一個簡化的過程，也是思考過程；從右往左是一個塑造的過程，也是繪製過程。先感受一下這種人體繪畫的分析與演化的方法，幫助自己在繪畫時理解關節點的重要性。

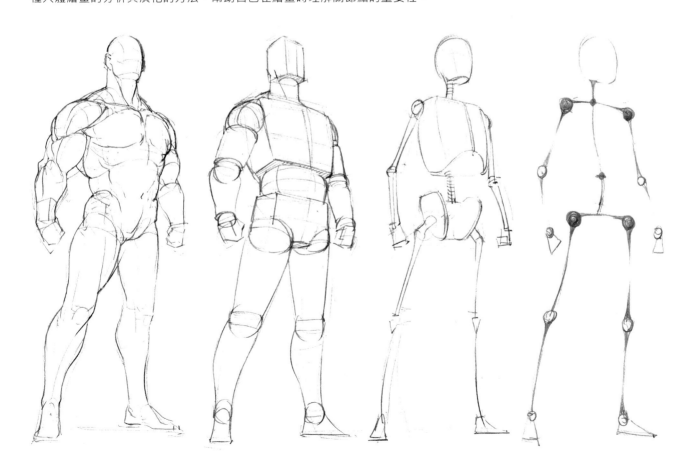

"火柴人"是一個簡化的產物，只要八筆就可以畫完。第1筆畫頭部，第2筆畫脊椎，第3筆畫肩部，第4筆畫胯部，剩下的4筆畫四肢。每一筆都像王羲之的"永字八法"那樣有其神韻。

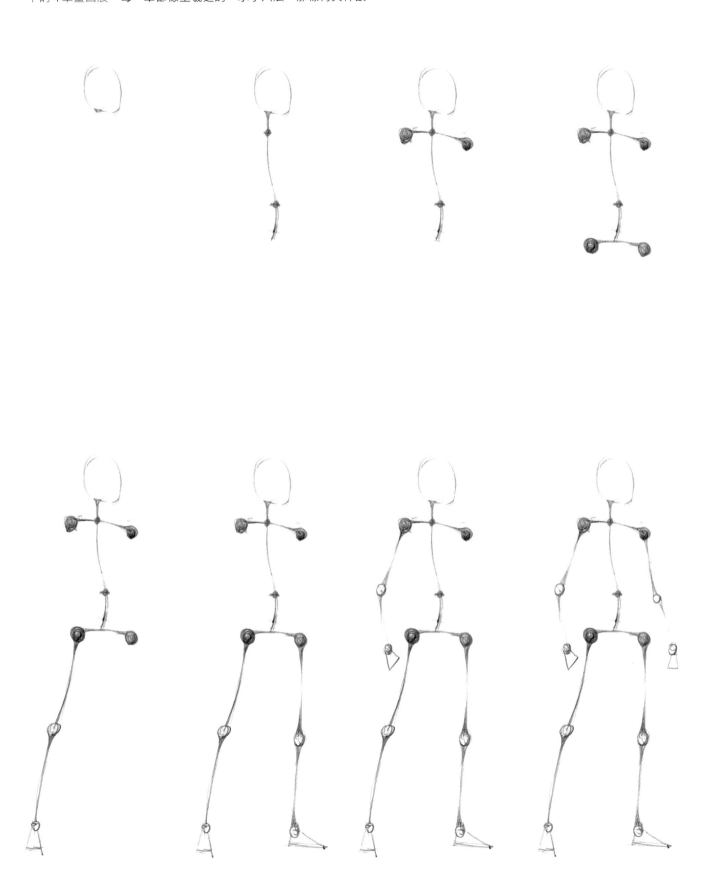

平時要多觀察、多做練習，隨時隨地用筆勾畫草稿，都會有進步，量的積累很重要。

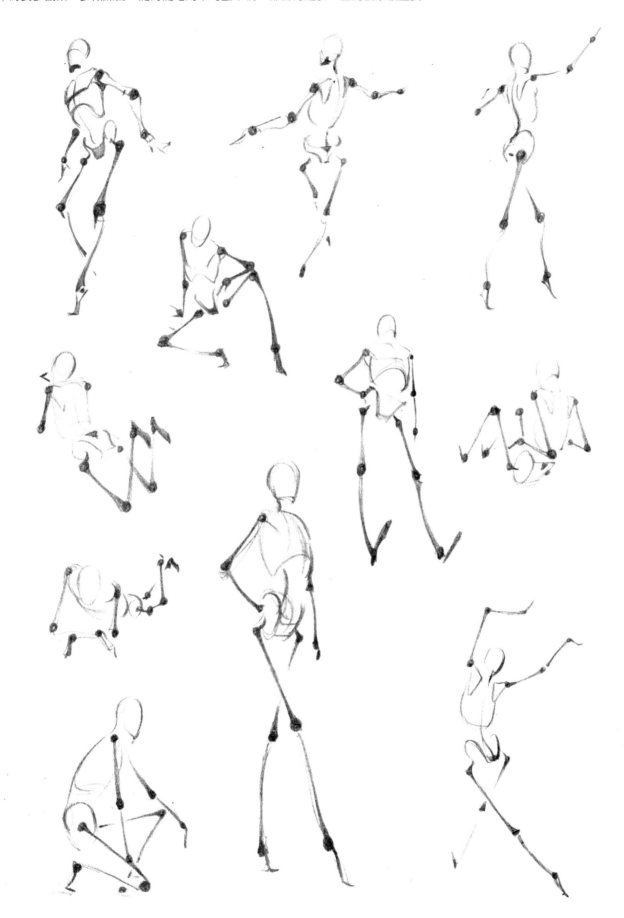

2.1.2 骨骼比例關係

1.比例劃分

以成人身高的"火柴人"來講解框架的比例關係，其劃分的方法有兩種：等比劃分與單位劃分。

等比劃分

首先將整個人進行二等分，然後將上半身三等分，最後將下半身二等分。

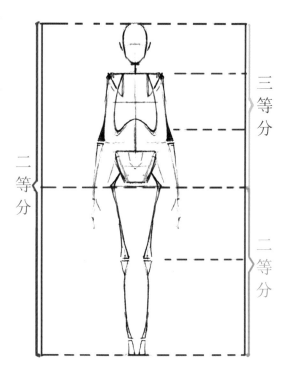

單位劃分

以人物的人頭為單位衡量身體各個部分的比例值。

如下圖所示，a代表一個頭長，一般（男女性）人體，脖子為0.3個頭長（0.3a），上臂為1.5個頭長（1.5a），下臂為1.2個頭長（1.2a），手為0.7個頭長（0.7a），大腿為2個頭長（2a），小腿為1.5個頭長（1.5a），腳的高度為0.3個頭長（0.3a）。

區別：女性肩寬1.5個頭長（1.5a），男性肩寬兩個頭長（2a）；女性胯寬1.5個頭長（1.5a），男性胯寬1.2個頭長（1.2a）。

是不是有些暈頭轉向了？其實，這些數值只是一個參考，在繪畫過程和角色設計中會做出改變，並不需要死記硬背。只要記住男女的特徵區別，在繪畫時注意即可。

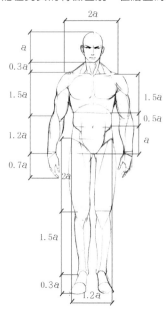
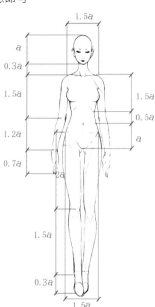
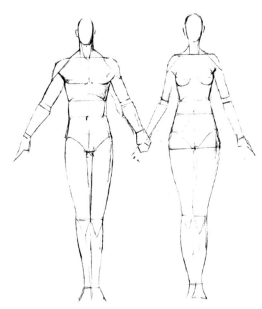

2. 男女構造的區別

男女人物的身高劃分比例值大致相同，但因生理原因，各部位的骨骼結構卻有些不同之處。

男性的上頜骨和下頜骨較寬大，女性的上頜骨和下頜骨相對較小，記住男方女圓。

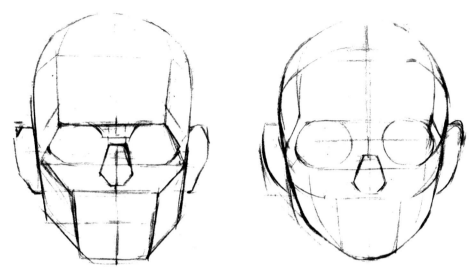

男性和女性頭部

男性與女性的身型，比較明顯的區別就是肩和胯的比例。男性的肩寬、胯窄；女性的肩窄、胯寬。這種生理構造區別的原因簡單來講就是男人的力氣大，需做重活。女人則力氣相對較小，比較柔弱。

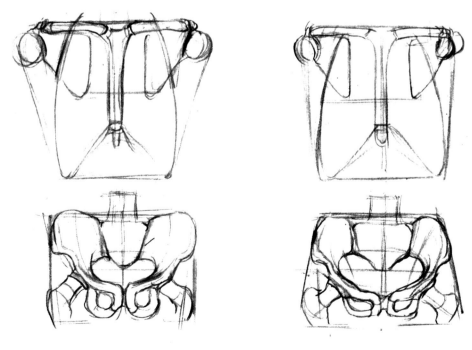

男性和女性

關於軀幹部分，男性胸腔為倒梯形，胯部為長方形，整個軀幹呈倒梯形；女性胸腔為倒梯形，胯部為梯形，整個軀幹呈長方形。

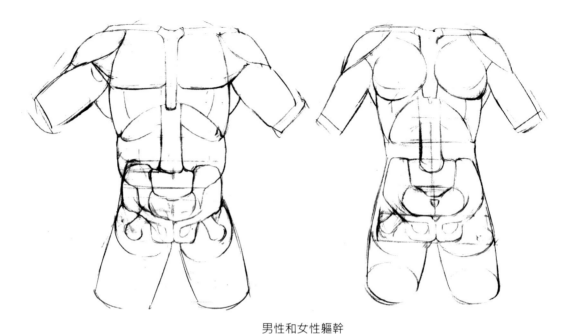

男性和女性軀幹

男性軀幹支架呈＂士＂字形；女性軀幹支架呈＂土＂字形。

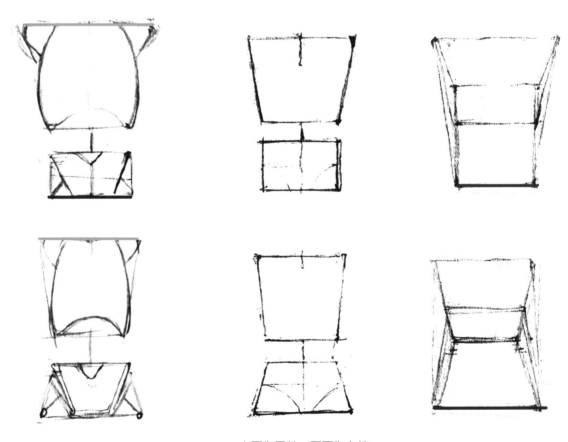

上面為男性，下面為女性

2.1.3 不同年齡的骨骼比例

　　人體身型比例不是絕對的，會隨著年齡改變而改變，其主要變化的特徵為胯部底部的提高，以及上身和下身的增長。人到45歲之後身體的各部分功能就開始衰退，骨骼關節的軟組織也開始硬化，呈現“逆生長”，整體來說，生長趨勢就像一條拋物線，人物的頭部在身體中占的比例越大就越年輕。

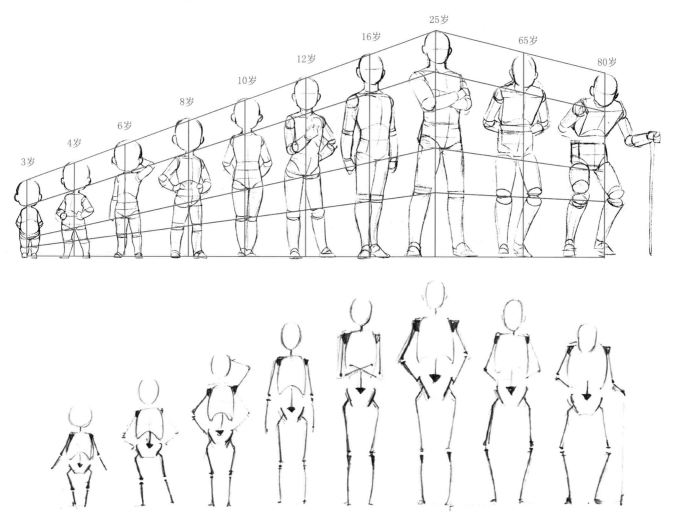

　　“歲月不饒人”在人體這條生長的拋物線上呈現得淋漓盡致，大家最後的歸宿都會走向“永垂不朽”。

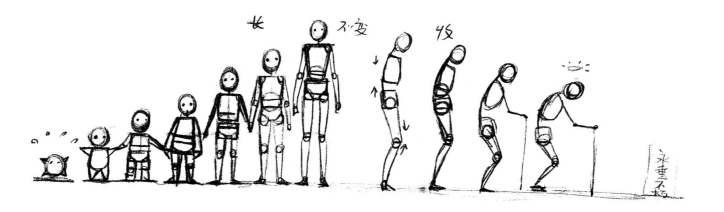

2.1.4 骨骼空間關係

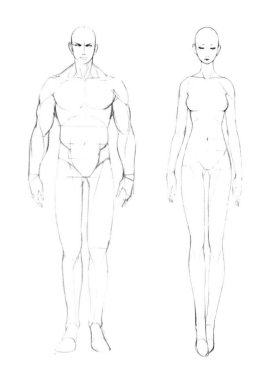

　　骨骼框架在人體繪畫中十分重要，在瞭解了骨骼框架的比例關係和性質之後，接著來學習人體框架和人體結構在繪畫中的細節和要點。如右圖所示，當我們對人體骨骼的比例關係有了一定的瞭解之後，在其基礎上加上一些肌肉，就能將其形體結構表現出來。

　　想要準確繪製出人體起伏的肌肉變化，表現出人體之美，僅僅知道人體的比例是不夠的，還要對透視有一定的瞭解和學習。

　　首先先透過方塊體來瞭解透視，方塊體可以在人物框架的基礎上塑造出空間透視的形體。在學習中需要熟練掌握一點透視、兩點透視、三點透視的繪畫方法。

　　可以從圖中簡單地對一點透視、兩點透視和三點透視進行認識。

　　首先來認識視平線。視平線是指與人眼等高的一條水平線。

　　現在利用這條視平線，在其上確定滅點 1 和滅點 2，以及視平線以外的任意一點為滅點 3。

　　第 1 點：將立方體 a 向遠處延伸的輪廓線延長，最後彙集在一個滅點 1 上，將這樣的立方體透視稱為一點透視。

　　第 2 點：將立方體 b 向遠處延伸的輪廓線延長，最後分別彙集在視平線滅點 1 和滅點 2 上，將這樣的立方體透視稱為兩點透視。

　　第 3 點：將立方體 c 向遠處延伸的輪廓線延長，最後分別彙集在視平線滅點 1 和滅點 2，以及一個視平線以外的滅點 3，將這樣的立方體透視稱為三點透視。

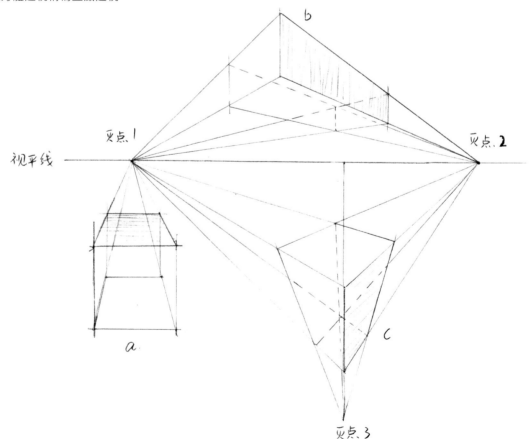

　　之所以向遠處延伸的線條會彙集在一點上，不是因為物體向遠處延伸的時候會變小，而是由於人的眼睛特殊的生理結構和視覺功能，任何一個客觀事物在人的視野中都是近大遠小，近長遠短。可以簡單地理解為離我們近的物體會佔用較大的可視面積，可以觀察得更加清楚。離我們較遠的物體可視面積會縮小，看得很模糊。

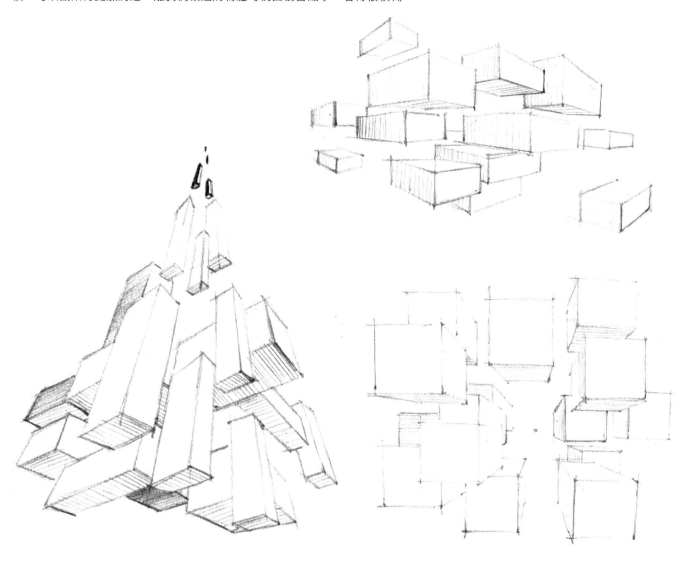

　　之所以選擇方塊體，是因為方塊體空間表現比較穩定，能夠很明確地瞭解它的寬度、高度和厚度。在學習人體結構時，往往很容易忘記空間感和立體感。如何利用好方塊體是人體繪畫學習中一個迫切需要解決的問題。

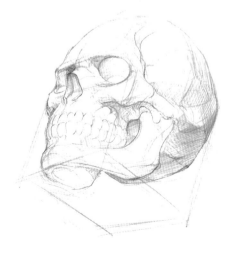
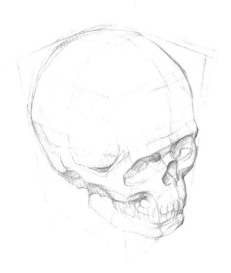

接著教大家怎麼畫出空間感和
立體感。

方法 1：用方塊體把想畫的物
體裝起來。

把頭骨、站立的人體和扭動起
來的人體都放進方塊體中。

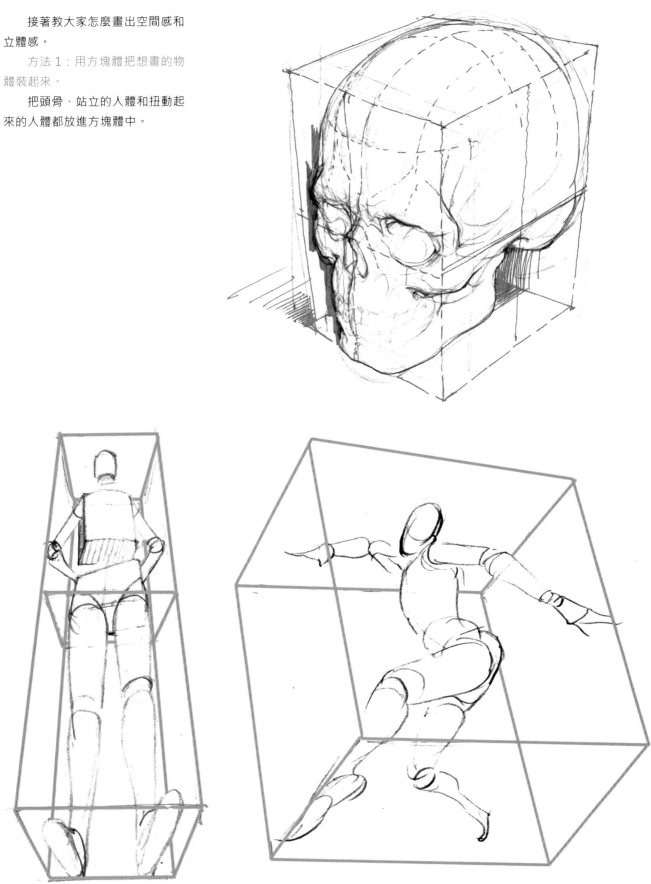

方法2：用方塊體做成人體組合。

方法3：用方塊體做空間。

想像把一群人關在一個大的長方形透明玻璃杯中的情形，各種形體的擠壓扭曲變化，無論人體做出怎樣的動作姿勢，都不能超出這個玻璃杯。

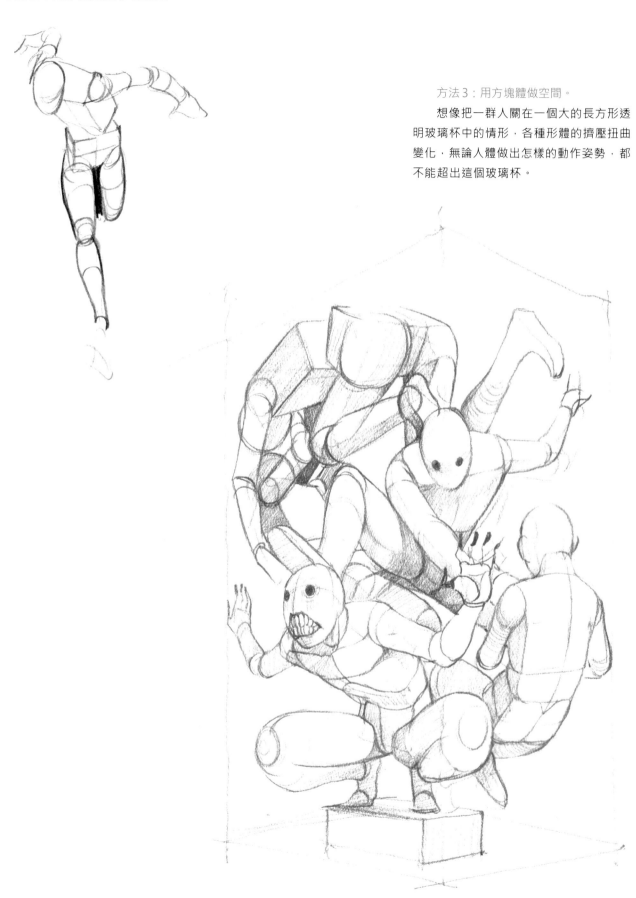

2.1.5 男女骨骼三視圖

男女的正面和背面視
圖的區別不大,只有側面
可以看出男性的胸腔大於
女性的胸腔。

男性骨骼三視圖

女性骨骼三視圖

2.2 / 認識肌肉

在初學繪畫時，或許都有過這樣的經歷：一個陽光明媚的早晨，在書桌上鋪開一張紙，鼓足勇氣想要畫出一個帥哥或者美女。但事與願違，往往都是在畫好角色的臉之後，就很難再往下畫了。憋足了一口氣再往下繼續深入的時候，卻發現只能畫出一個既僵硬又奇怪的人體。

　　遭遇繪畫困境，是因為對繪畫技巧和結構不理解所導致的。本章節就來講解人體的肌肉結構。

　　在面對複雜的人體肌肉時，認識其規律和總結出對其規律的簡化方法是非常重要的。用一句話來講就是：學著把複雜的東西簡單化，然後在簡單的基礎上再去複雜。

　　那麼如何簡化呢？

　　之前提到過方塊體的透視認識，利用方塊體的透視來塑造出人體各個動態的空間關係，這是簡化的一個方法。簡化的目的是為了描繪物件的原理，是指運用一些簡單、粗暴的形體來對原理做解釋。用在方塊體中的簡化，就是透視中 "近大遠小" 這四個字的運用。這在人體肌肉認識中是很重要的環節。

　　當然，在人體的結構中，方塊體只是大型的簡化，人體肌肉有很多細節需要注意和刻畫。

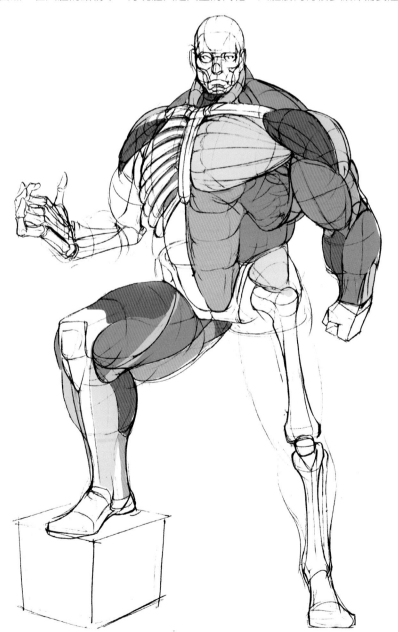

　　肌肉大體塊的透視關係瞭解差不多之後，接下來就是塑造肌肉輔助線。這裡把輔助線分為兩種：內輔助線和外輔助線。

　　外輔助線即外輪廓形狀。

　　內輔助線即輪廓內部的起伏關係。

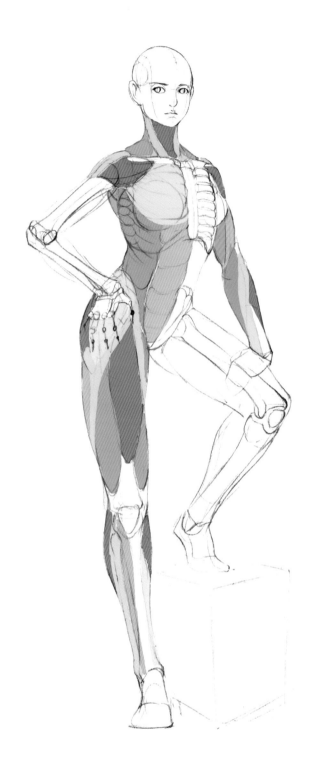

無論畫什麼內容，都容易從形狀開始對物體進行認識，如下圖的香蕉、蘋果和雞蛋。

顯而易見，第 1 個是蘋果，第 2 個是香蕉，但第 3 個不是雞蛋，是帥哥。

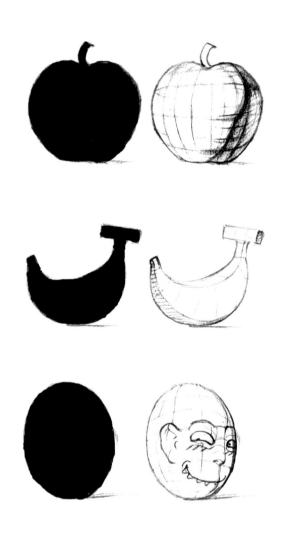

外輪廓是物體形狀的表現，內輪廓的改變是形體塑造的關鍵，內外結合是塑造形體造型的關鍵。

先從大家最常畫的人頭開始吧。

輕鬆小劇場

第1步：畫出大概造型。

第2步：塑造人物。

第3步：完成。

以上是一種錯誤的繪畫學習方式，請勿模仿。

2.2.1 肌肉三視圖

三視圖是認識一個物體最清晰、明確的視圖方式。

紅線為內輪廓。

藍線為外輪廓。

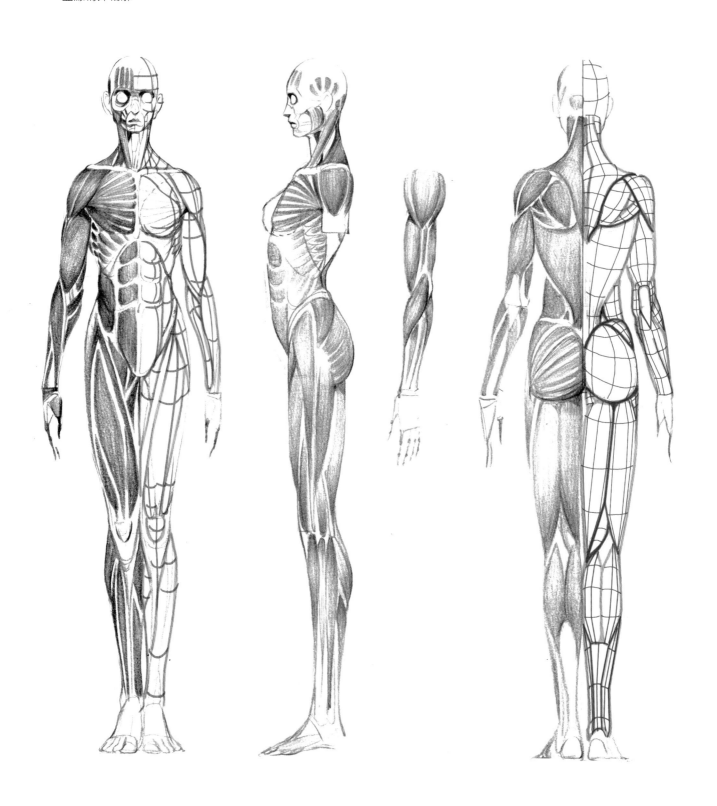

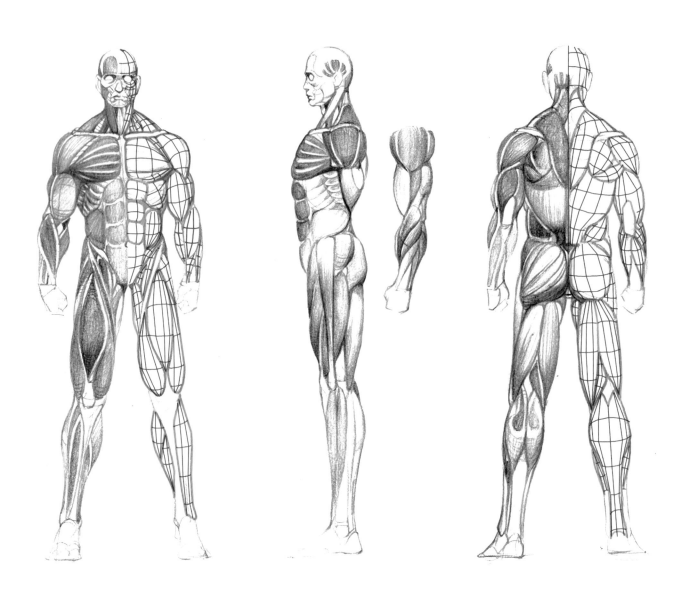

2.2.2 頭部肌肉

頭部是五官的媒介，對方
塊體的空間理解，是繪畫頭部
各個角度的重點。

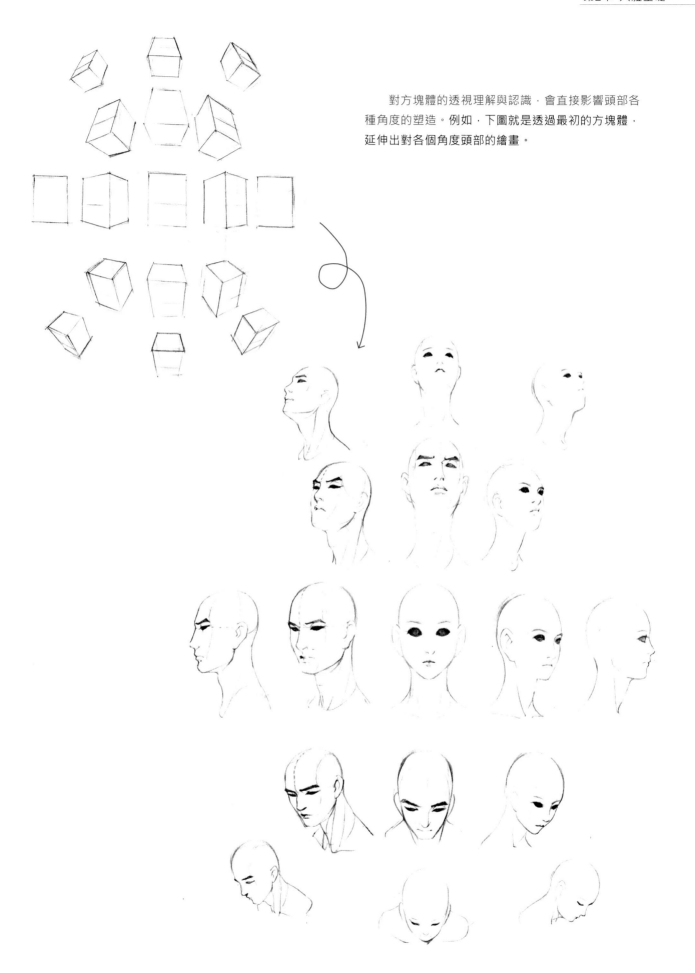

對方塊體的透視理解與認識，會直接影響頭部各種角度的塑造。例如，下圖就是透過最初的方塊體，延伸出對各個角度頭部的繪畫。

如何才能由對方塊體的造型能力轉換至對人頭的塑造？需要以下練習。這樣的練習方式可以加強形狀和體積的認識，也是如何把所看到的物體進行形狀化與合理化的關鍵。

① 從頭骨開始。觀察各個角度的頭骨造型並畫出來。

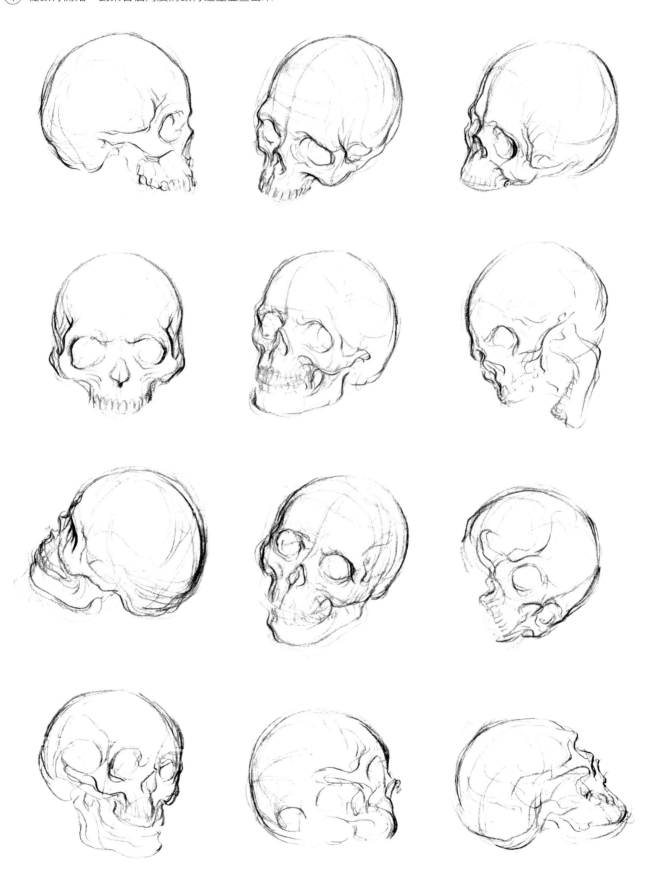

② 對頭骨進行繪畫的同時，可以進行大膽的誇張變形，會得到有趣的卡通效果。

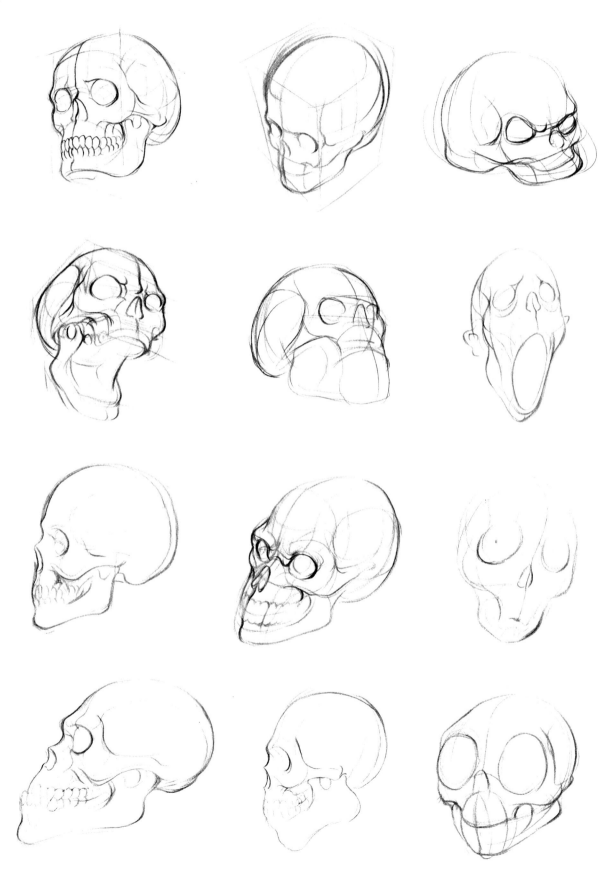

③ 將描繪的頭骨方塊化，方便認識。

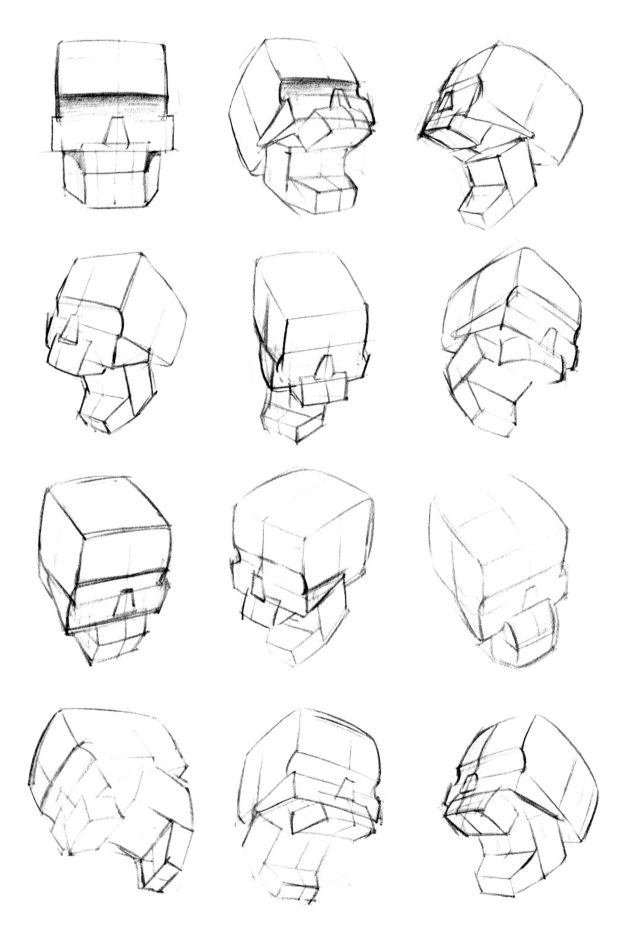

④ 逐步畫出人的頭部和五官。

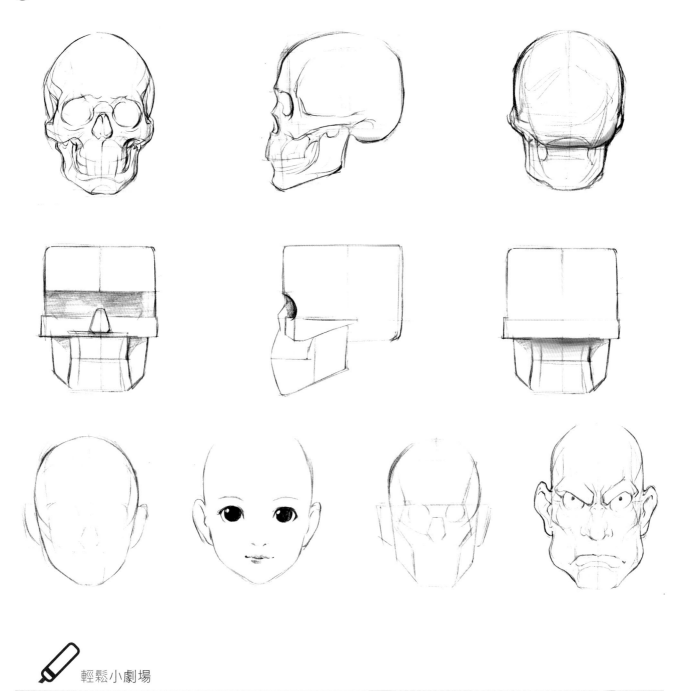

✏️ 輕鬆小劇場

地基打好後，然後呢？然後就可以去坑了……

學習繪畫一定要認真且有耐性，以上是打地基，接下來就是添磚加瓦。

在動漫的世界中，人物的造型千變萬化，但又萬變不離其宗。基礎繪畫練習就是嘗試利用自己對於規律的理解，去構造這個世界。開始繪畫時需要按部就班地打輔助線，一步步地畫，後面就可以越畫越大膽。

觀察圖中不同的臉部誇張表情變化，平時看到的是表面皮膚的動作表情，此處可以看到肌肉的起伏變化。

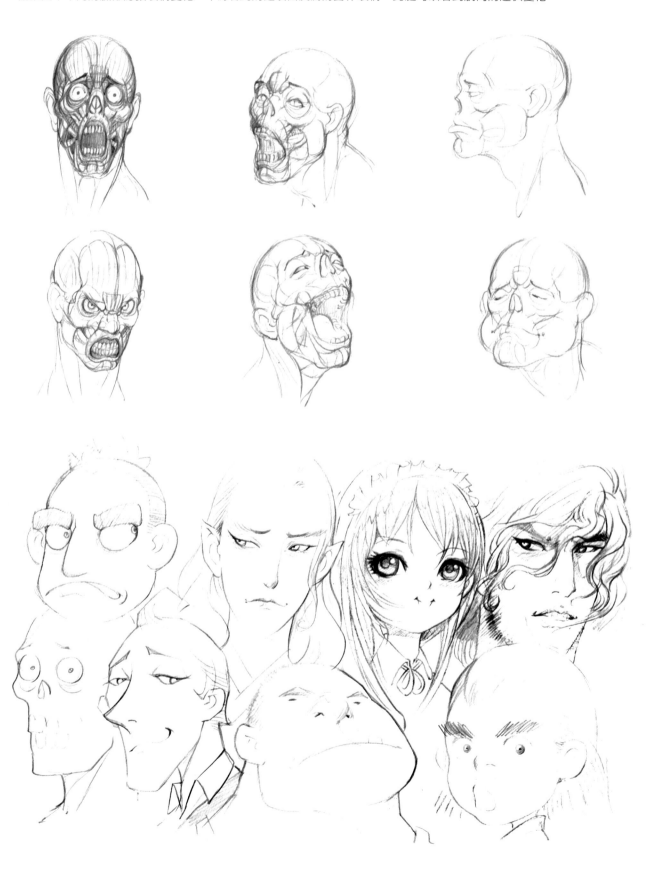

1. 眉毛

頭部就像一個舞臺，上面承載著五官的表演。

五官的塑造一直都是刻畫人物的關鍵，不同的人會有不同的五官，可以透過這些五官感受到他們的情緒和性格。如何塑造好五官？要先從結構開始。

從表面上看，眉毛只是在眉骨部位上生長的毛髮，但卻是五官中表現情緒時最有效的部位。

眉毛的情緒：觀察眉毛的時候，主要是看眉心，它的緊湊、平和、舒緩都能表現出不同的情緒。

感受下面這組眉毛所帶來的情緒變化。眼睛都是一樣的，只是眉毛的走勢產生了變化，於是給人的感覺就從嚴肅到平和，然後轉為哀愁；又或者是從急躁、和善到嬌羞的感覺。

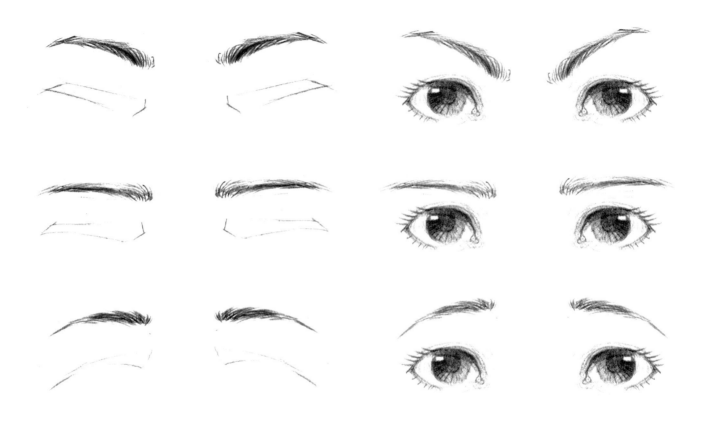

眉毛的結構：眉毛生長於遮擋眉弓骨的皮膚之上，在塑造的時候要先瞭解眉弓骨的結構，眉毛的表現是跟著骨骼的結構走的。另外，要注意一下眉毛的生長走向。眉頭位置和眉毛的生長方向都是向上的，在中間位置則開始上下擠壓生長，末端就開始朝下生長。

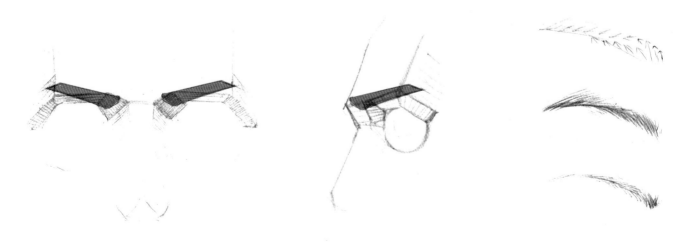

不同的眉毛和眼睛的搭配可以表達出人物的各種不同情緒，同時也能表現出各種不同人物的氣質。在畫眉毛的時候可以這樣說「我們畫的是一種情緒或者氣質」。

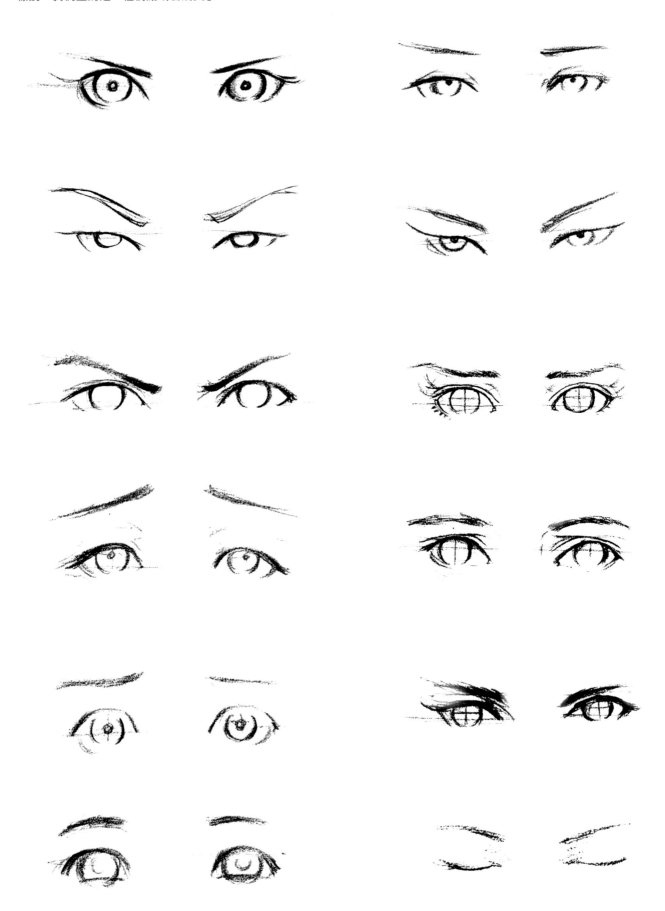

2. 眼睛

眼睛是動漫人物中最能呈現其氣質的器官，是需要重點刻畫的部位。在畫出漂亮的眼睛之前，需瞭解眼睛的基本結構。

畫眼睛的時候最重要的是把它看成一個球體，它主要是由眉弓骨、顴骨和鼻梁骨夾著，然後由眼輪匝肌圍繞眼睛，構成眼皮，於是才形成我們看到的眼睛。畫眼睛最難的地方不是刻畫眼珠，而是掌握好眼睛的球體透視。

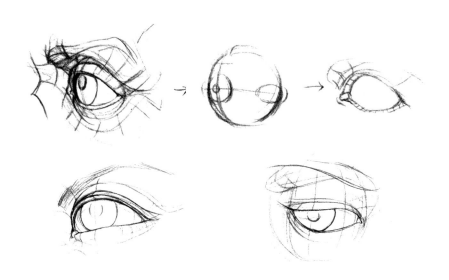

以下是針對眼睛球體的透視練習。

方法 1：先畫出一個面，然後依據近大遠小的原理畫出這個面各個角度的透視，接著在這些透視面上塑造出眼睛。要表現好眼睛的透視，需要把上、下眼皮的弧度表現到位，同時也要注意眼珠的形狀。

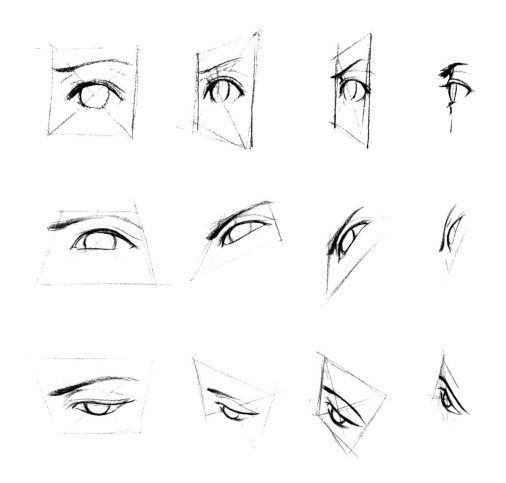

方法 2：先畫出許多圓柱體，將其看成一張張臉。然後在上面畫出表示為面部朝向的十字線，根據這些十字線找到眼睛的位置。感受在畫兩隻眼睛的時候，眼睛的觀察視線是否一致，以及其近大遠小的關係是否正確。

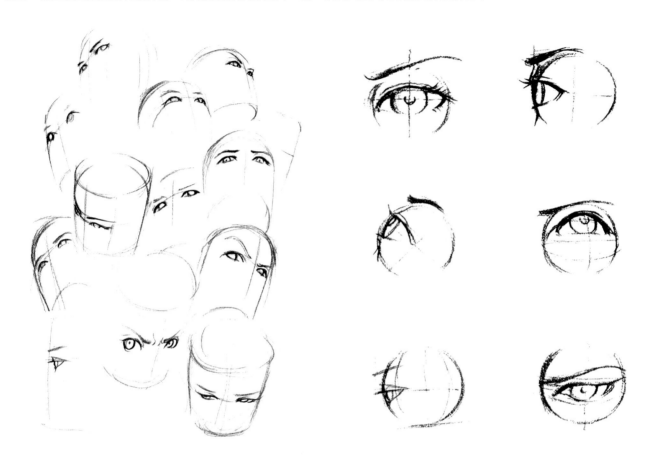

方法 3：用平面的理解方式把眼睛拆分為上眼皮、下眼皮和眼珠。透過調整它們的形狀來塑造出各種不同的眼睛。其中眼眶輪廓、眼角高低、睫毛長短、視線方向和眼珠大小，都是塑造不同眼角氣質的關鍵。

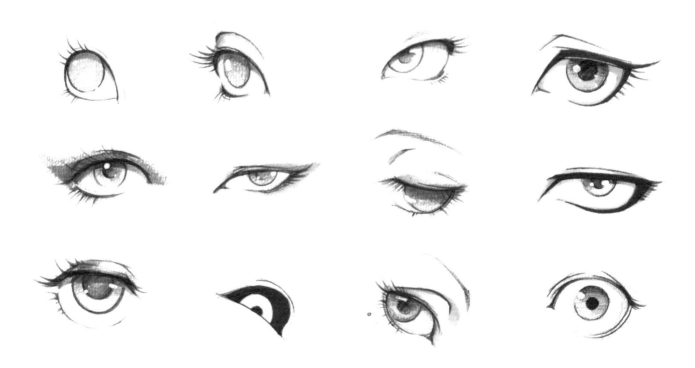

50

3. 鼻子

鼻子位於面部的中心位置，有表達頭像朝向的功用。

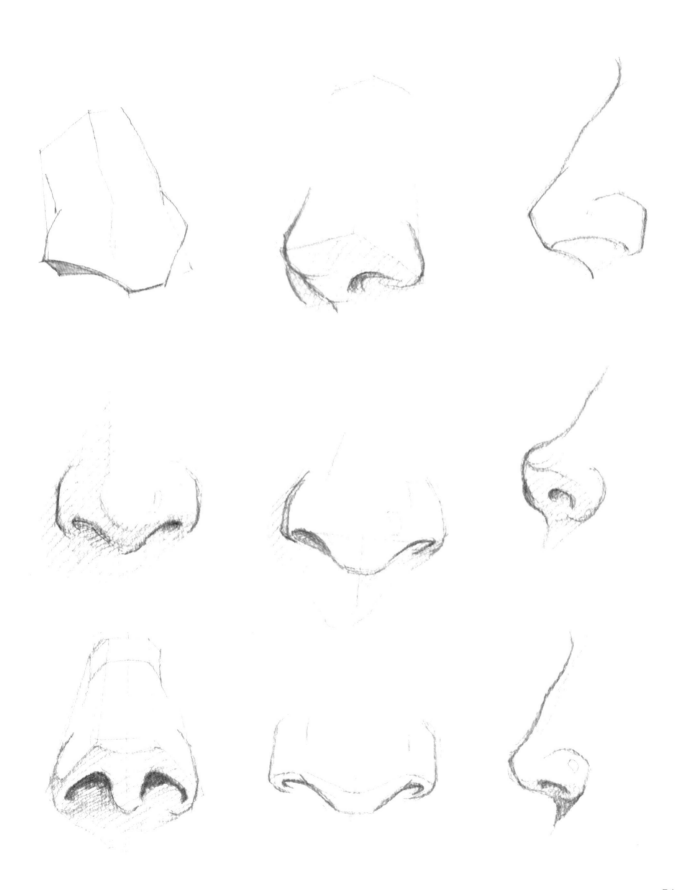

隨著面部不同方向的轉動，鼻頭、鼻樑和鼻翼會由於視角問題而產生視覺上的變化。將鼻子看成一個直角梯形的立方體，兩個鼻孔位於這個立方體的底部。注意隨著頭部的轉動，鼻孔的位置是否可以看到，看到之後鼻孔的形狀又是什麼樣的。

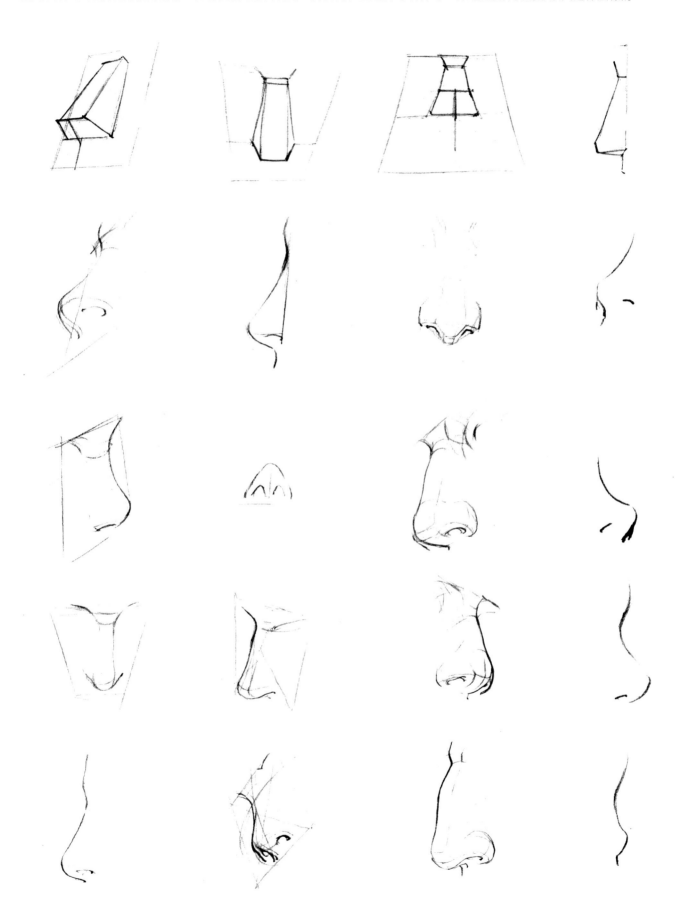

在畫鼻子的時候，能刻畫的東西不多，特別是在畫唯美角色的時候還會對鼻子進行簡化和弱化。

畫好鼻子是為了掌握好鼻子的各個角度的表現。首先，需要觀察鼻子各個角度及位置；然後，透過鼻孔或者鼻翼的輪廓將其塑造出來；接著，觀察鼻頭的形狀大小和鼻梁的起伏長短，這是鼻子透視的關鍵。

鼻子的刻畫，主要是鼻梁、鼻頭和鼻孔。在刻畫的時候把鼻梁畫得高挺一些，角色有一種冷豔、俊俏的感覺，通常用於塑造帥哥和美女形象。或者把鼻梁畫得塌一點，把鼻頭塑造得更加小巧，畫出來的人能給人玲瓏可愛的感覺。

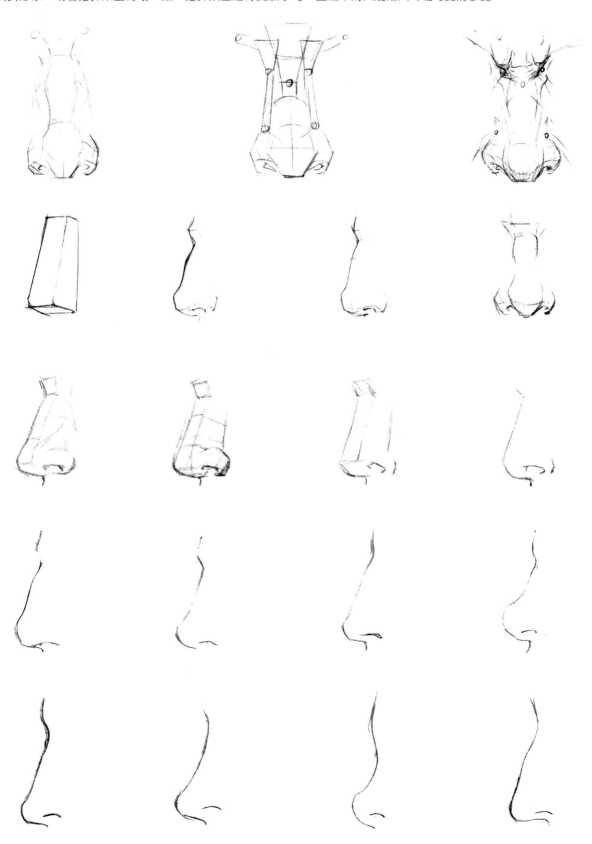

4. 嘴巴

　　嘴唇的結構：嘴唇就像兩片香腸附著在牙齒之上，牙床是一個桶狀結構，在畫嘴巴的時候要注意嘴巴中心部位的突出和上、下嘴唇的弧度。

　　嘴唇從正面看就像一個長方形，把它做一個分割，中間部位要比兩側寬一些。上嘴唇鼓起的位置剛好處於中心位置，下嘴唇則是在左、右兩側。人在活動嘴唇的時候，口輪匝肌會做各種拉扯，在拉扯的過程中嘴唇上下起伏會產生變化。

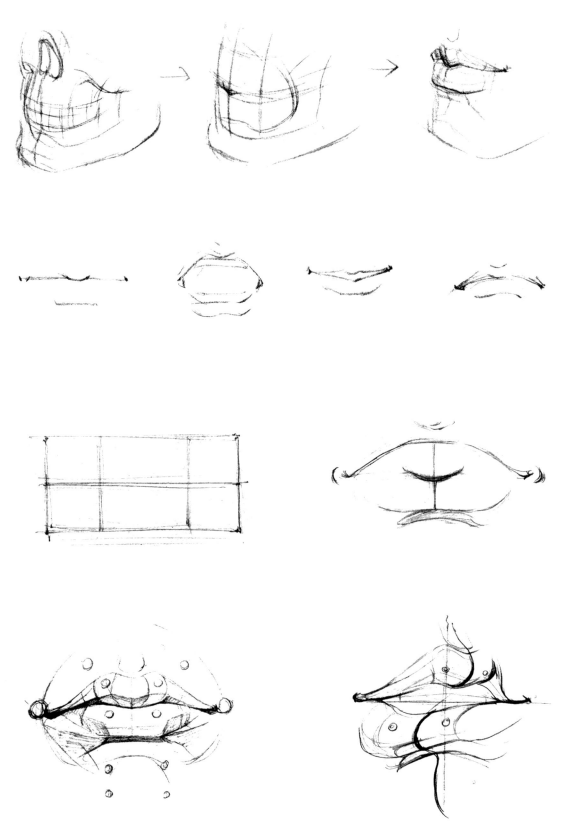

　　在刻畫嘴唇的時候首先要注意上頜骨和下頜骨在做動作時會帶動嘴巴的拉扯關係，其次是調整好嘴唇在牙齒之上的弧度透視。

　　嘴唇活動，主要是由於口輪匝肌的拉扯產生的。畫的時候，多活動一下自己的嘴唇，感受肌肉的拉扯。從表面上看，變化比較明顯的就是嘴角的拉扯。

　　當對嘴唇有了認識之後，再把精力放在起伏紋理的塑造上。咬嘴唇、微微張嘴、嘴角勾起等這些嘴唇狀態動作都能讓人浮想聯翩。

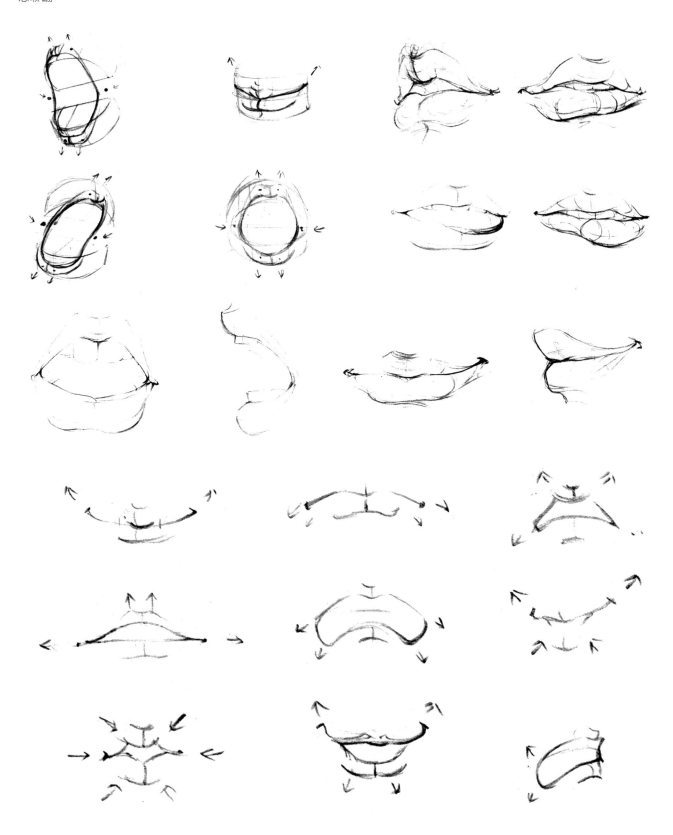

5. 耳朵

　　耳朵在五官中是最不起眼的，它位於頭部的兩側，結構類似於喇叭。在耳洞旁邊有一個像 "y" 的軟骨組織。

　　畫耳朵的難點就是對耳朵位置的掌控，當頭部轉動時，耳朵的位置會產生透視上的變化。首先要能夠畫出耳朵各個角度的造型，具體做法是畫出各個角度的平面，再塑造出各個角度的耳朵。

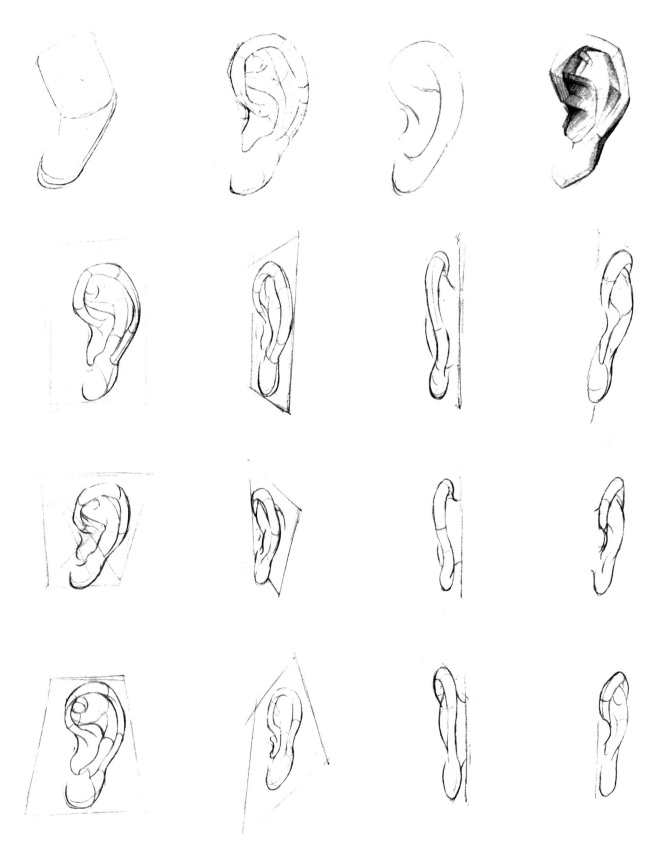

在單隻耳朵練習完畢之後，將耳朵和鼻子一起繪製，這樣的練習可以認識到頭部和面部的朝向問題。

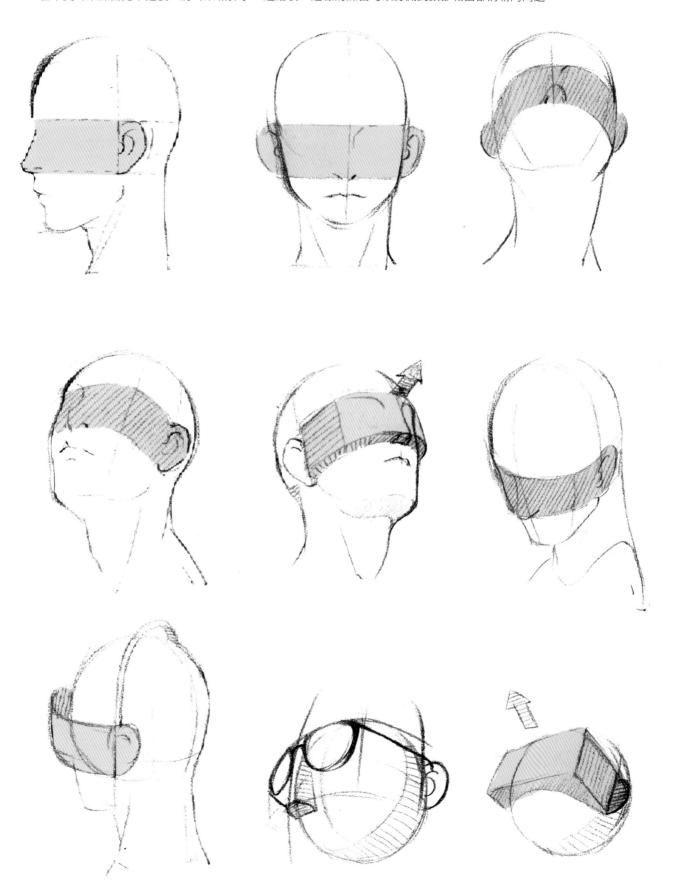

6.五官湊在一起的臉

　　以上介紹的都是五官上的一些基礎結構和需要注意的透視關係，要畫出一張表情豐富、充滿生命力的臉，還需要大量的練習掌握不同的風格、不同氣質的五官，然後將它們合理地安排在一起，創作出各種豐富有趣的角色。

　　以下是筆者練習人物頭部時的步驟。

① 先把整個頭簡化，看成兩個平面圖形，分別代表腦部和面部的形狀。可以大膽地嘗試不同形狀的組合，這是塑造不同面部時不可忽視的一點。

② 在平面圖形的基礎上畫出人物面部的十字線，確定好人物面部的朝向和頭部的立體感。

③ 在十字線的基礎上找好五官的位置，塑造出自己喜歡的五官。

④ 畫出頭髮或飾品。

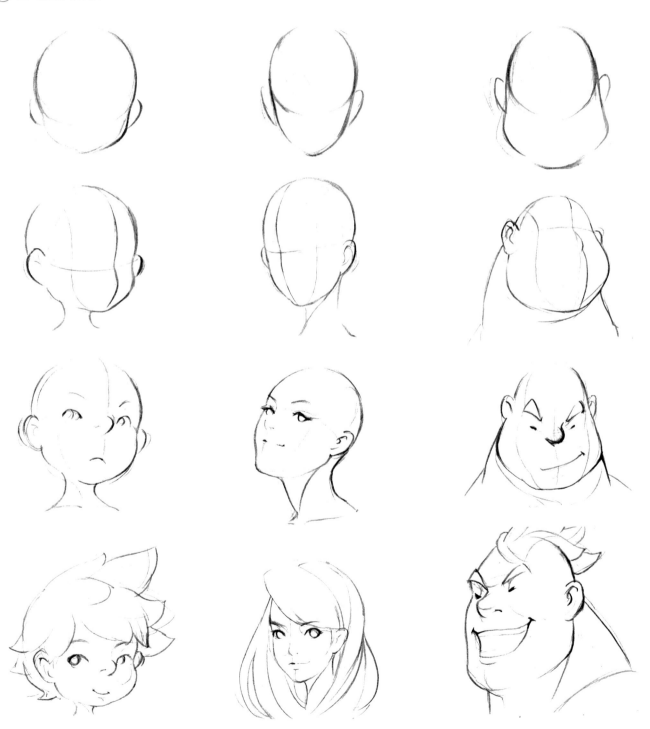

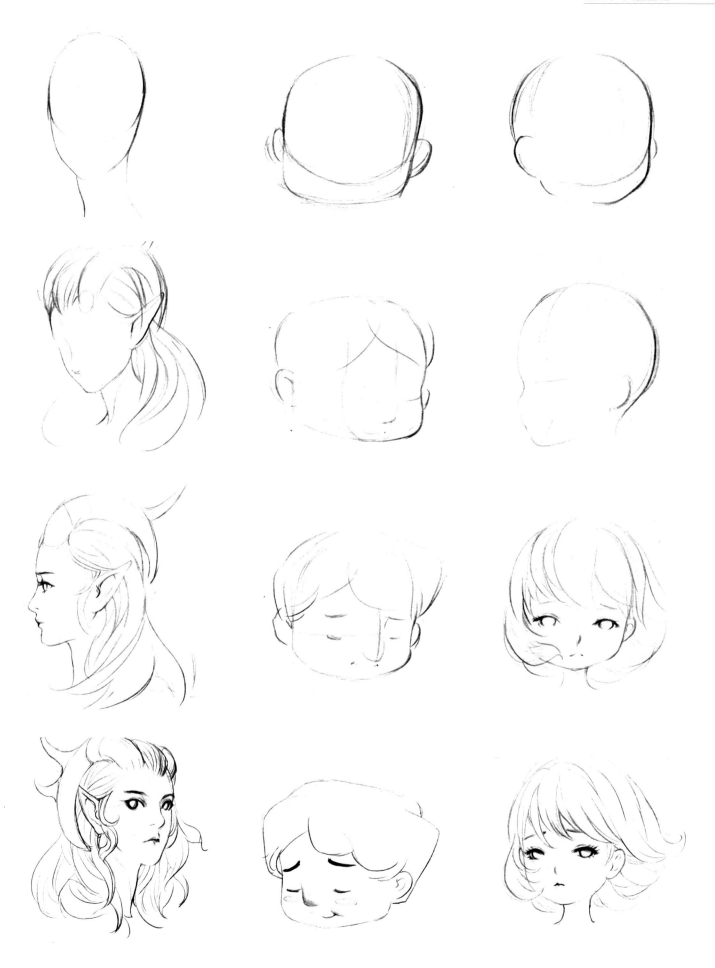

接下來簡單示範一下男、女頭像的繪製步驟。

男性頭像的繪製步驟如下：

① 畫男性頭部時不要急著馬上畫眼睛、鼻子和嘴巴，首先應畫出一個球體，在其上標示好十字線，利用其透視關係來確定五官的位置。同時，對臉部的側面和正面進行劃分，再將脖子的圓柱體套上。第一步的目的是要把頭部的立體關係表明。

② 有了一個明確的頭部立體關係之後，在之前確定好的五官基礎上，再把五官進行一下簡單的塑造，這時五官的形狀直接影響到最後人物氣質的表現。

③ 將頭部的輪廓確定之後，在其基礎上將線條修飾一下，不要畫太多細節。
前面的 3 步驟主要目的是畫出一個透視關係明確的光頭男，這樣做可以檢測自己對於頭部透視關係是否已經掌握好。

④ 這時開始嘗試塑造髮型，注意在畫頭髮時，表現好頭髮的走勢。頭是圓的，在畫頭髮時其根部排列也要跟著頭部的透視關係走。

⑤ 大的關係有了之後，再對頭部的五官進行進一步的塑造。將其暗部關係統一，男性的五官比女性的要剛硬一些。在進行塑造時可以保留一些棱角。

⑥ 將頭髮的質感表現一下，然後將光影關係進一步統一，這樣就把一個放蕩不羈的少年畫好了。

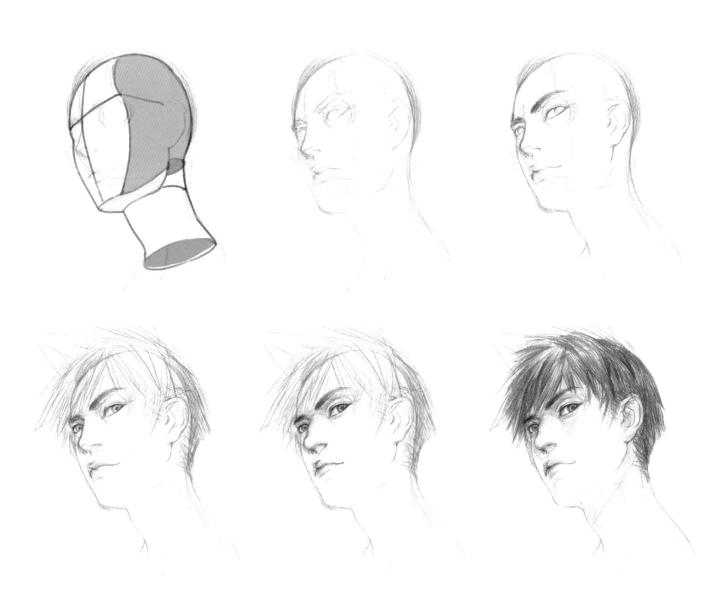

女性頭像的繪製步驟如下：

① 畫女性頭部時，會被其精緻的五官和花樣繁複的髮型吸引，那麼一開始也可以利用對於平面的感受分別將髮型和五官用簡單的平面圖形畫出來，一開始不要急著畫細節，注意圖形的擺放是否舒服。

② 塑造五官和髮型，讓平面圖形更加具體。這一步驟關鍵在眉眼的塑造，眉毛代表這時女孩的情緒，眼睛的眼珠所看的點一定要統一，不要畫成散光或者鬥雞眼。

③ 梳理好髮型樣式的穿插關係和五官上的光源。

④ 把多餘的線條擦掉，再將五官進一步塑造，著重刻畫眼睛的瞳孔和眼睫毛。完成女生的素顏照。

⑤ 塑造妝容，加重眉毛的顏色，用輕輕的排線在人物臉上塗一層紅暈，接著順著唇紋排線上一層口紅。頭髮則要順著頭髮的走勢排線，注意線條的走勢要跟著頭部的形狀走。

⑥ 再調整一次調子，把頭髮上的明暗交界線塑造清楚。萌萌的女生就畫完啦。

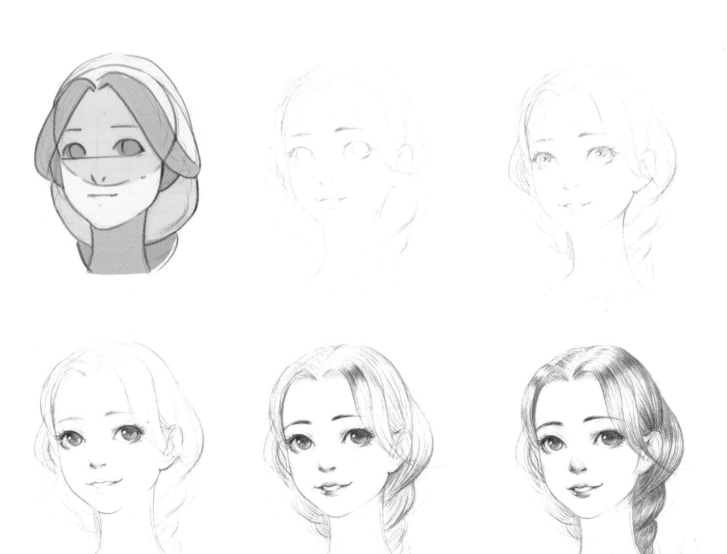

關於人物面部的刻畫每個人都有喜歡的作品，在這裡不能全面地一個個對他們的技法進行示範和說明。如果有喜歡的作品，只看是沒用的，最好還是拿起筆來臨摹，在畫的過程中去感受面部的規律，最後把規律總結出來，用有效的步驟一步一步完成。

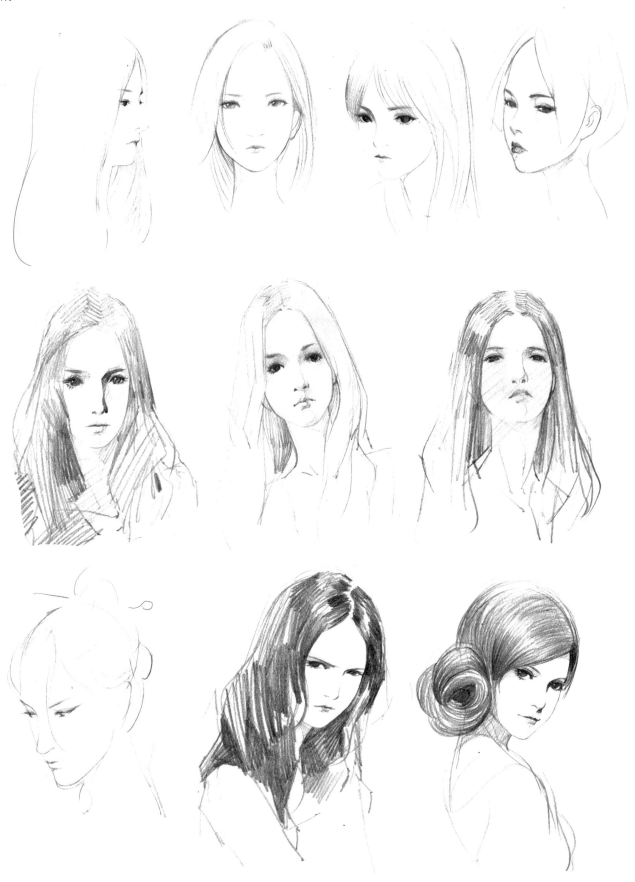

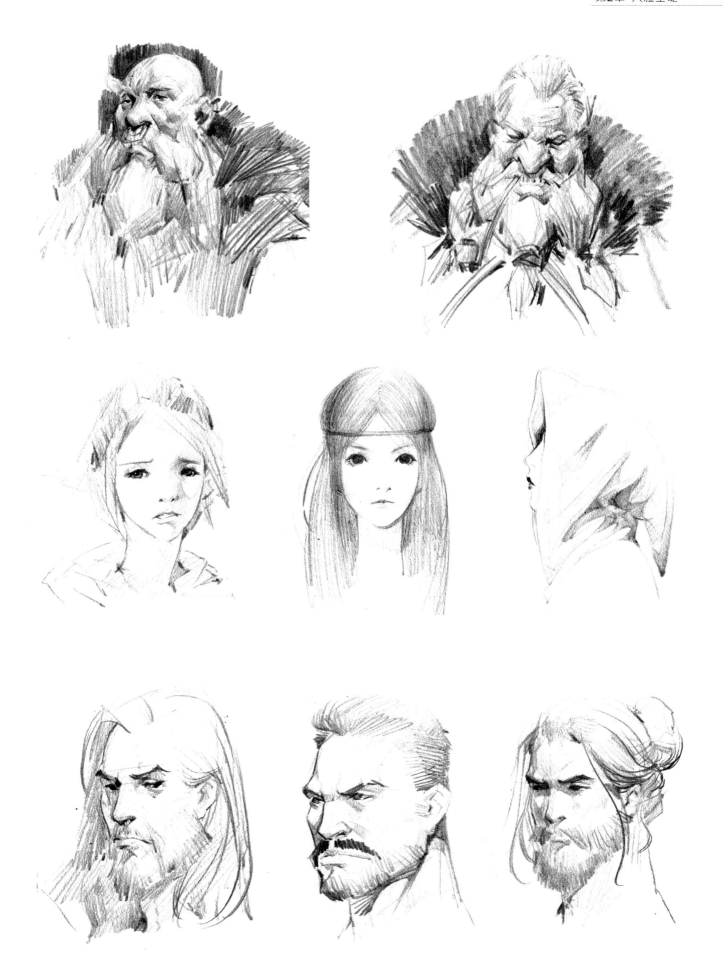

2.2.3 頸部肌肉

人體是一個複雜的結構，要想掌握好它，首先要學著怎麼去做簡化。

從脖子開始。首先要瞭解頸部肌肉的三視圖。

胸鎖乳突肌就好像兩根管子，分別從耳垂後方延伸至鎖骨部位。當頭部轉動和搖擺時，它都會發揮一定的作用。

斜方肌則類似於一個衣架子。在穿著衣物的時候，主要是撐起領子的作用，也是表現人物強壯程度的關鍵。

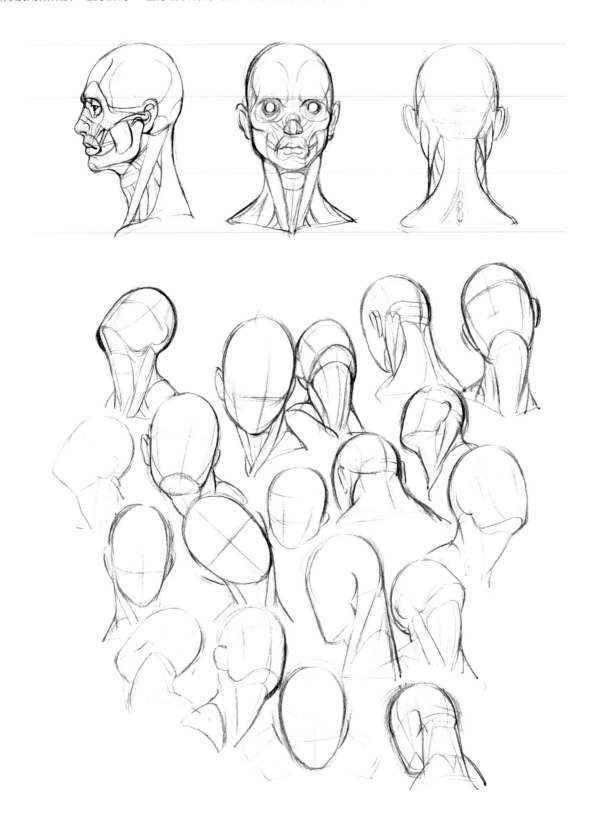

在脖子帶動頭部做運動時，可以把脖子上的肌肉看成是一根管子上的附著物，會隨著轉動拉扯和擠壓。

頸部要畫的東西不多，如果在刻畫人物臉部的時候把脖子刻畫得太過於繁瑣，那麼人們的目光會被頸部的細節所吸引。先把頸部看成管子，難點在於這根管子能不能表現頭部和胸腔的連接關係。

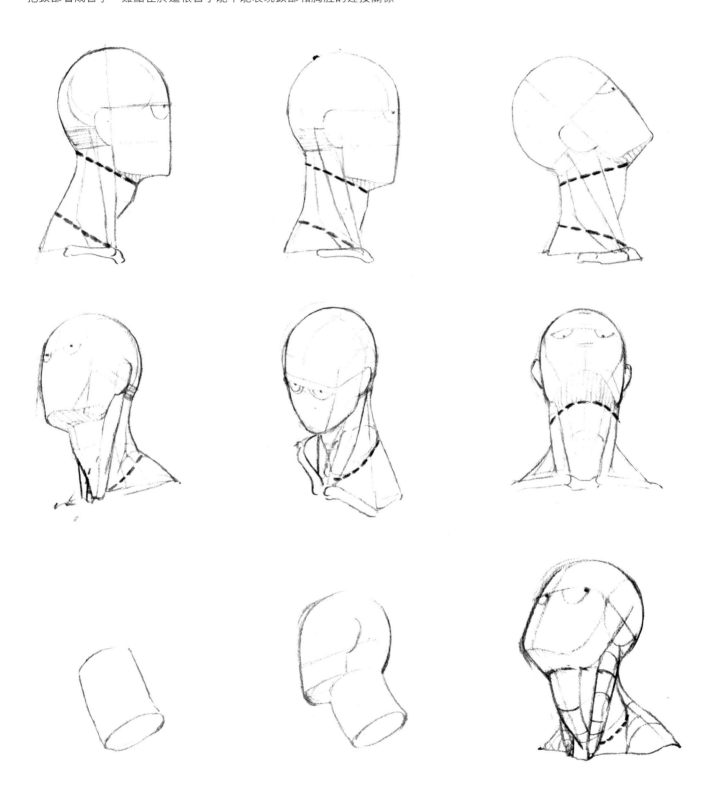

在表現男、女的性別特徵時，脖子的塑造也是表現其陽剛或者柔美的一個關鍵點。

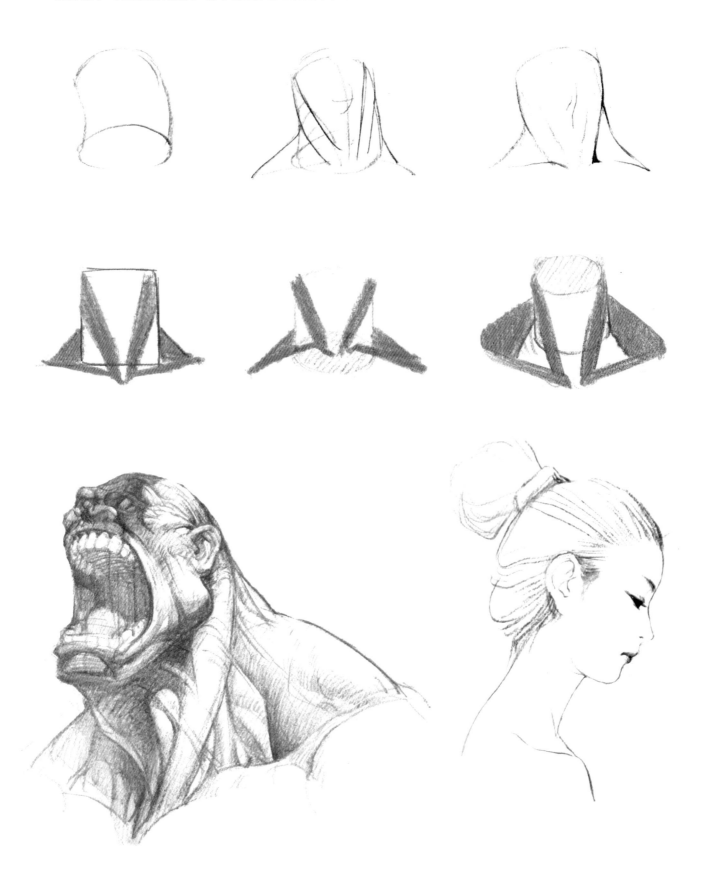

2.2.4 軀幹肌肉

簡單瞭解頸部的結構後，接下來觀察胸腔。

先將人體的頭部、胸腔和胯部分別看成 3 個方塊體。透過人體五視圖來瞭解在這樣的一個體積關係下，軀幹上面的肌肉關係是如何生長的。

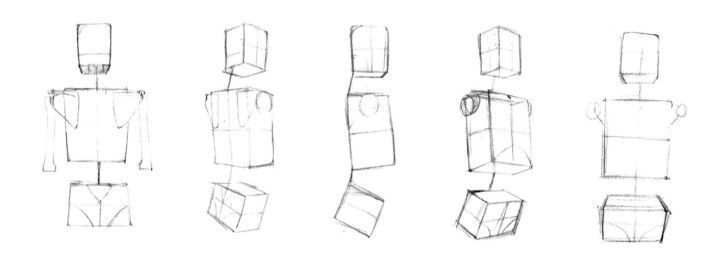

從背部的肌肉開始認識，附著於脊椎背部會有兩條類似管子的肌肉群，稱為骶棘肌群，是連接頭部、胸腔和胯部 3 個方塊體的長條肌肉。骶棘肌群表現比較明顯的地方集中在背面的腰部。

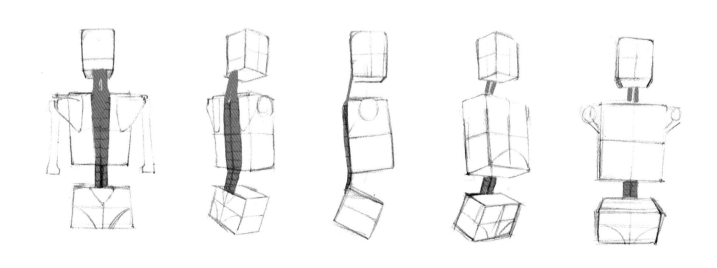

斜方肌和胸鎖乳突肌是頸部比較明顯的肌群。斜方肌會覆蓋一部分骶棘肌群。

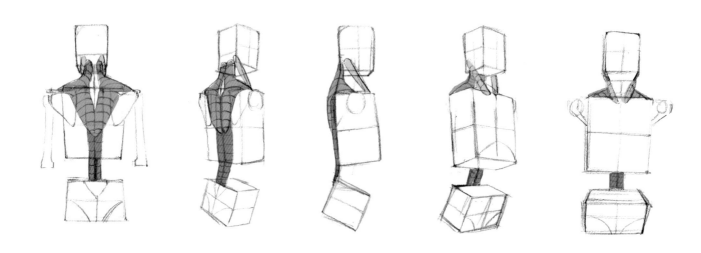

認識肩胛骨上的大圓肌、小圓肌，以及胸肌。這裡的肌肉與上臂、手骨都有連接。手臂運動的時候不要忘記了這些肌肉也會含蓄地有所動作。

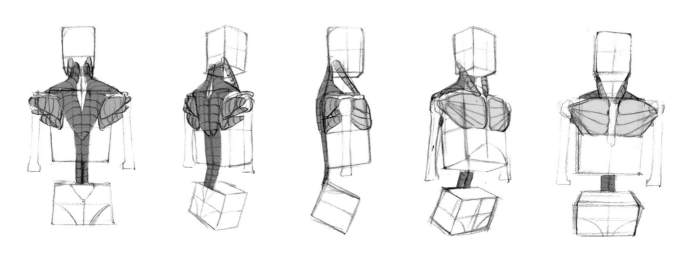

背闊肌是塊很大的肌肉群，兩頭分別連接的是上臂的骨骼和盆骨。如果這塊肉足夠發達，從人體正面也能看到一點。

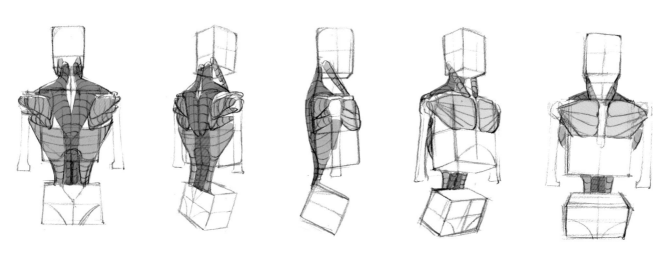

往下就是前鋸肌和腹外斜肌。前鋸肌主要是附著在胸腔肋骨上的，能見部分有點像魚鱗狀，腹外斜肌則類似兩個大饅頭夾在胸腔和盆骨之間。

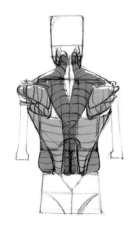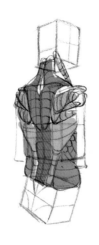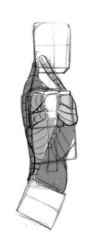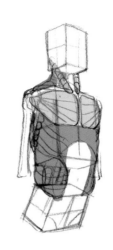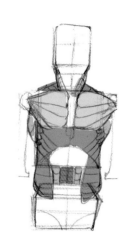

最後是八塊腹肌。最上面兩塊是體積最小的，一般人很難練出來，所以能看到的只有六塊。中間四塊的體積、大小基本上相同，結束點剛好到盆骨的頂部，肚臍眼也差不多在這條線上。最後兩塊最長，剛好延伸到人體的盆骨底部。

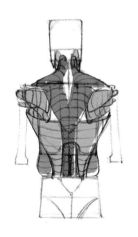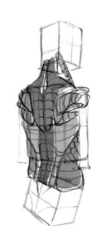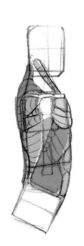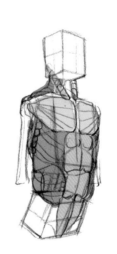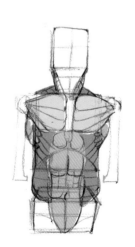

整個軀幹的肌肉就像一套高功能的鎧甲，既能保護內臟，又能積累能量。以上講的內容都很簡略，不用太過於糾結這些細節，有所認知即可。

其實，在認識人體中最關鍵的是第一步，即將人體軀幹方塊化。之所以要瞭解後面講解的肌肉，就是為了理解人體中這三個方盒子的關係。

要表現好軀幹的運動，就要大致瞭解軀幹的骨骼。

胸腔部分，可以大致看成一個桶狀物和兩個夾子。其中，桶狀物就是胸腔肋骨部分，這部分是靜止的。而夾子則是指左、右兩側的鎖骨和肩胛骨，它們就好像夾子一樣夾著胸腔，當進行活動時會帶動手臂的揮舞。

腰的部分，首先要知道腰只有一根食指的長度，它的扭動總有一個極限。腰部運動的時候要注意觀察兩個方塊體圖的變化。腰的骨骼總在一條線上，繪製的關鍵在兩個方塊的透視表現是否到位。

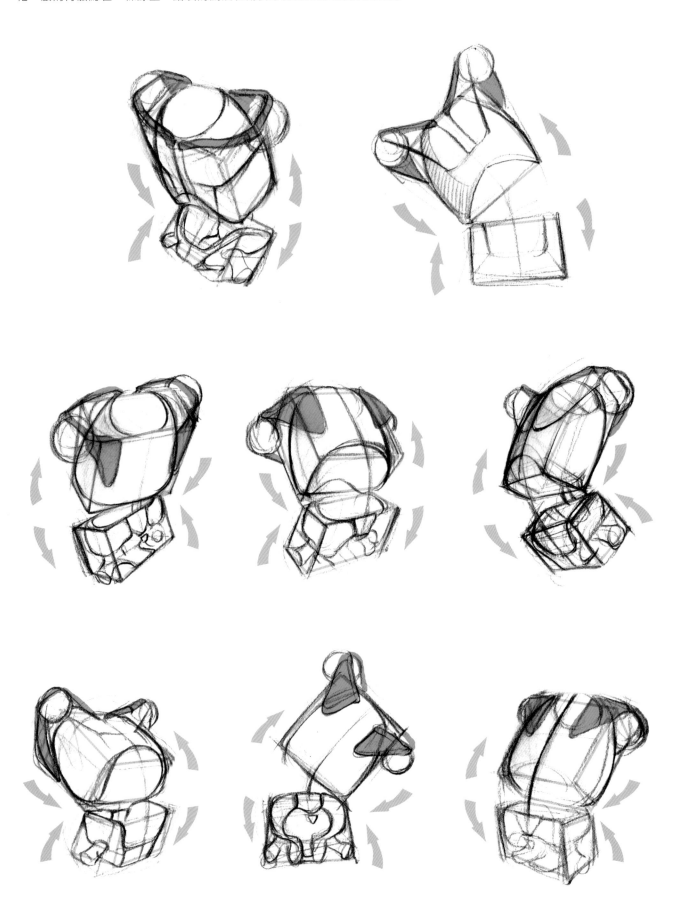

注意兩個方塊體對於腰部的擠壓關係，特別要注意腹肌、豎脊肌和腹外斜肌前、後、左、右方向的肌肉擠壓。

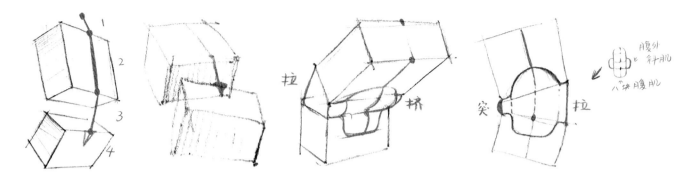

注意盆骨上大腿的生長點結構，這也是人體中最為神秘的地帶。想像一個方盒子，套上了一條褲子，把沒被褲子覆蓋的範圍切掉，裝上兩個球，這兩個球的轉動會帶動大腿的擺動，正是大腿根部的大致結構。

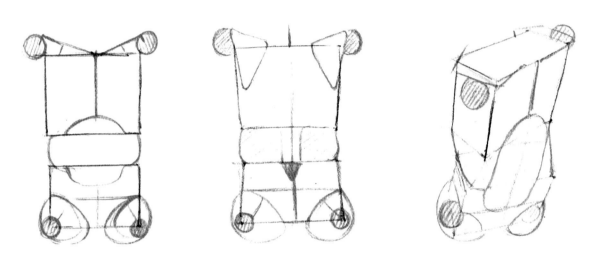

男、女軀幹不同的地方主要在於肩膀寬度和盆骨寬度。男性肩膀比女性寬，女性盆骨比男性寬。掌握男、女軀幹不同的特徵，在細節的塑造上記住男方女圓。

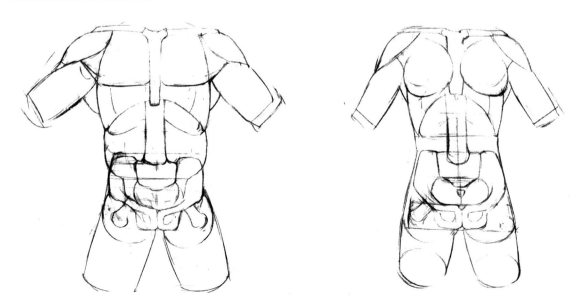

軀幹的塑造主要講究的是在方塊體上面做添加。

軀幹在做動作時，首先要特別注意代表胸腔的方塊體和代表胯部的方塊體的透視關係，腰部在做動作時，注意觀察擠壓表現。四肢在做動作時，注意代表四肢的圓柱體的透視關係。

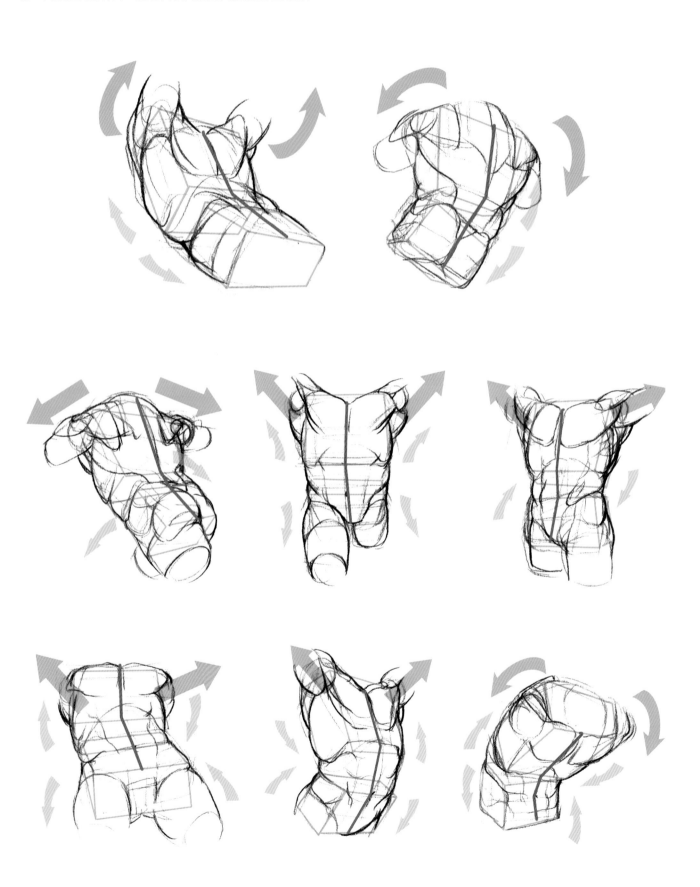

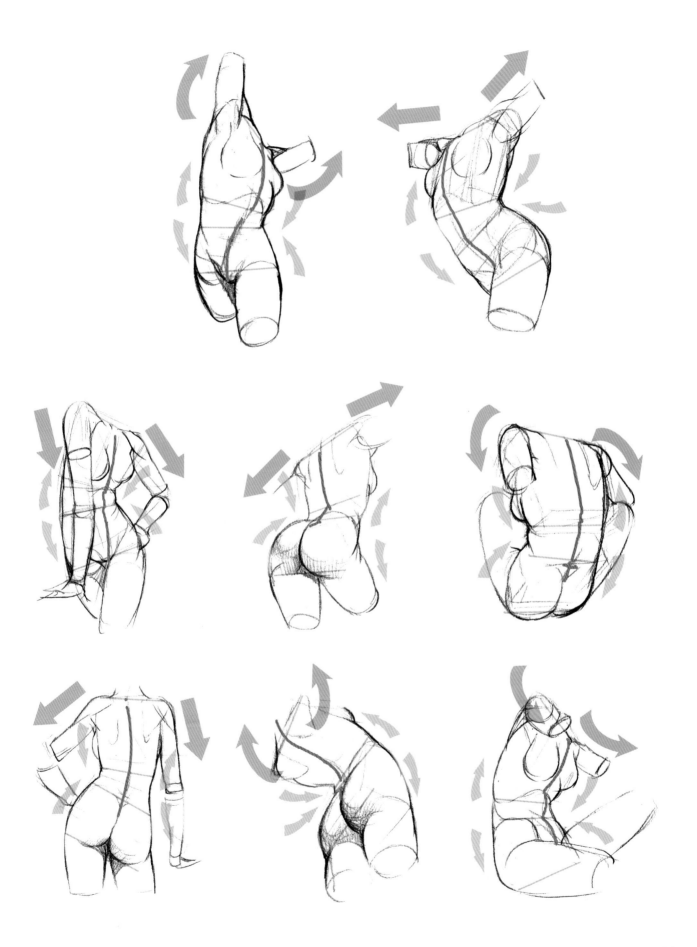

① 用方塊體畫出軀幹的體積感，注意其腰部的夾角及胸腔的比例，男性肩寬屁股窄，女性則肩窄屁股寬。

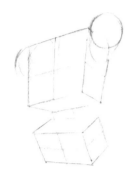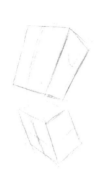

② 在肩和胯的部位加入球體，同時用弧線將胸部骨骼的形狀塑造出來，為軀幹上的五個關鍵關節做好鋪墊。

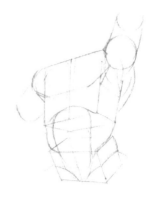

③ 進一步分割。男性主要將胸肌、腹肌、前鋸肌的厚度塑造出來；女性則著重塑造腰部的連接。

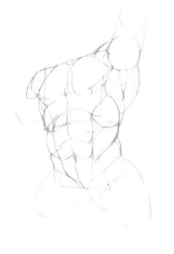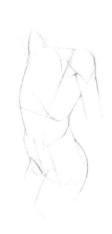

④ 女性的乳房用水滴的形狀進行塑造處理，為增強體積感，用排線的形式塑造出軀幹的暗部。注意腋下、胸部和胯部的陰影範圍。

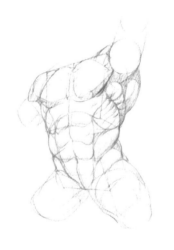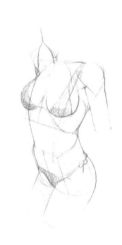

⑤ 加強明暗交界線的表現。用橡皮擦掉畫面中多餘的線條。

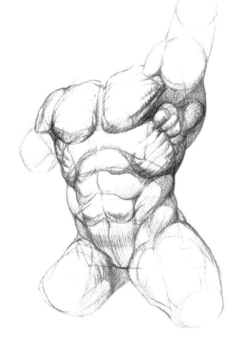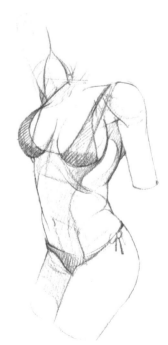

74

2.2.5 手臂肌肉

　　關於手臂的認識，首先不是馬上觀察手臂上的各種肌肉生長，要從根部入手，先觀察肩胛骨和鎖骨的狀態；然後再觀察代表手臂上、下臂的兩個圓柱體的連接關係和透視。

　　在表現手臂時，掌握近大遠小的規律，可以讓其動態更真實。

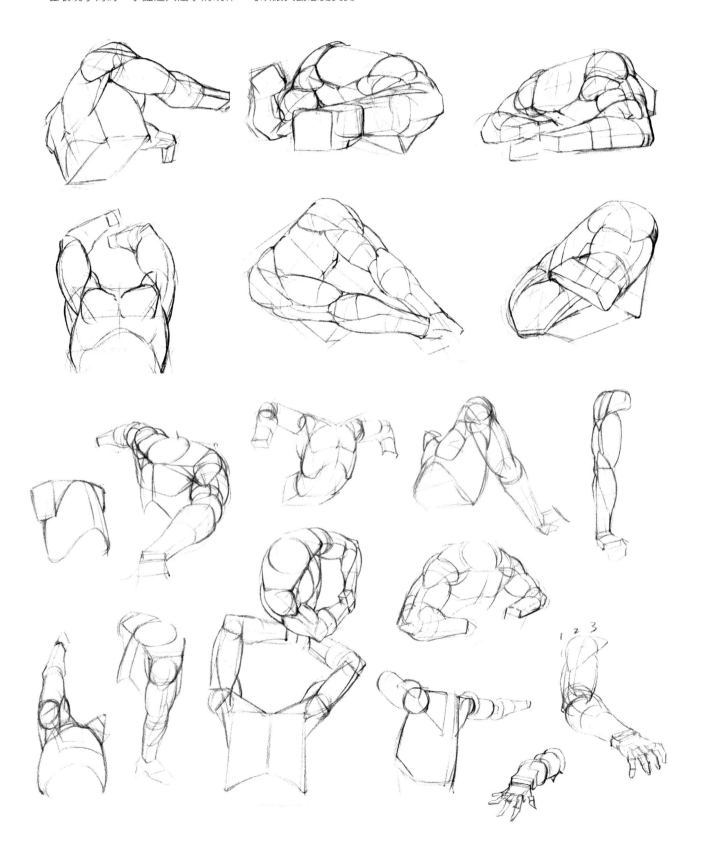

在進行手臂肌肉繪畫的時候，要掌握好肌肉的起伏變化，這就需要在認識肌肉的過程中對它做好簡化，要特別注意三角肌和肱橈肌的狀態。

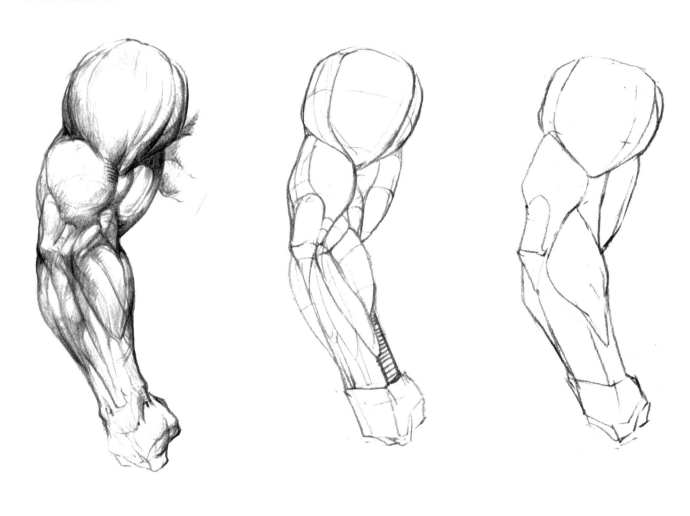

① 畫手臂的時候，必須表現好手臂和胸腔的連接關係，也就是兩個圓柱和方塊體的體積關係。鎖骨和肩胛骨就好像一個鉗子，將手臂和胸腔連接在一起。

② 主要刻畫三角肌和肱橈肌，說清楚手臂的連接關係。

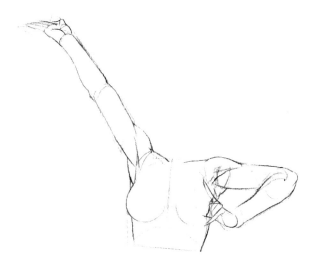

③ 塑造陰影，畫出手臂圓柱體的體積。

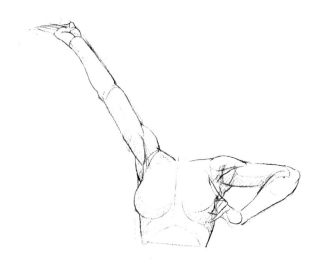
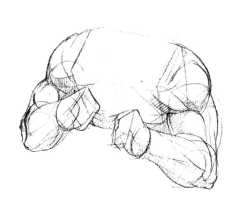

④ 加強明暗交界線的表現，對肌肉的細節進行刻畫。

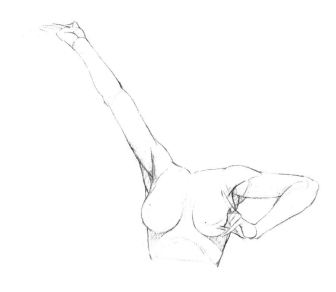
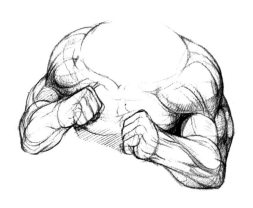

2.2.6 手部肌肉

　　手的表現一直都是繪畫表現中的難點，手的運動關節比較多，如果不會歸納和對手指運動的透視掌控，那麼畫手的時候就無從下筆。

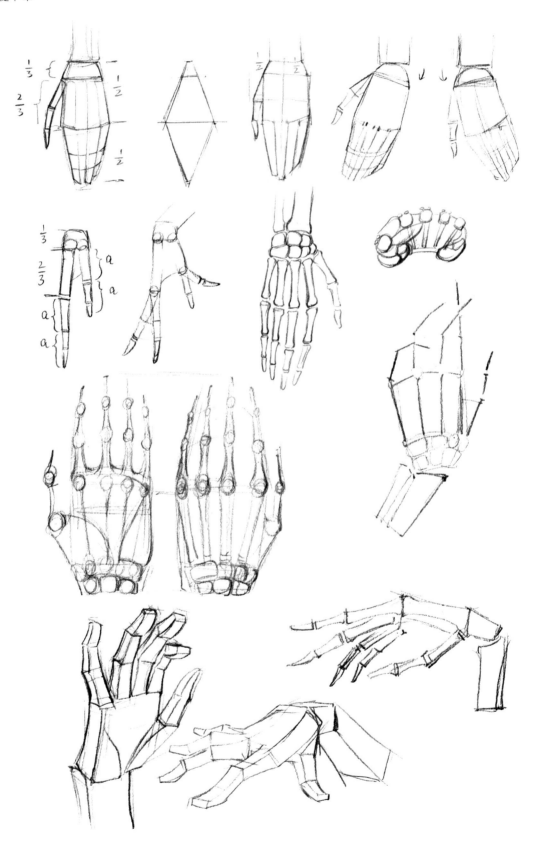

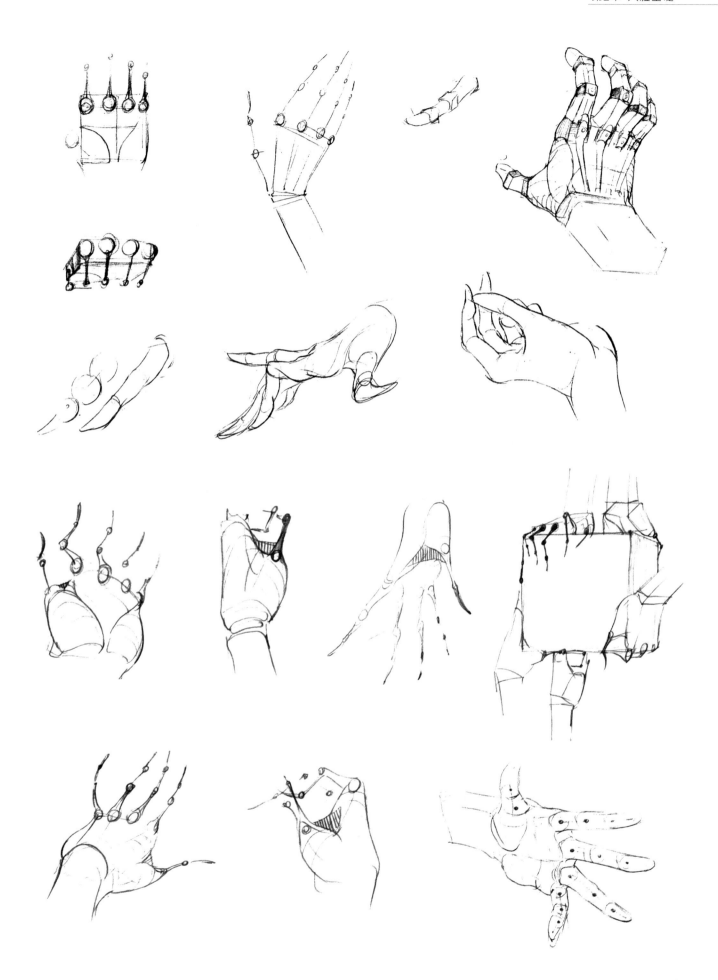

2.2.7 腿部肌肉

　　腿和手臂的關注點差不多，在畫之前，注意表現好大腿根部的結構關係，注意大、小腿圓柱體的透視，把膝蓋獨立出來，用一個方塊體表現，其主要作用就是連接好大、小腿的透視。畫腿主要還是畫透視，表現的是人和地面的關係。

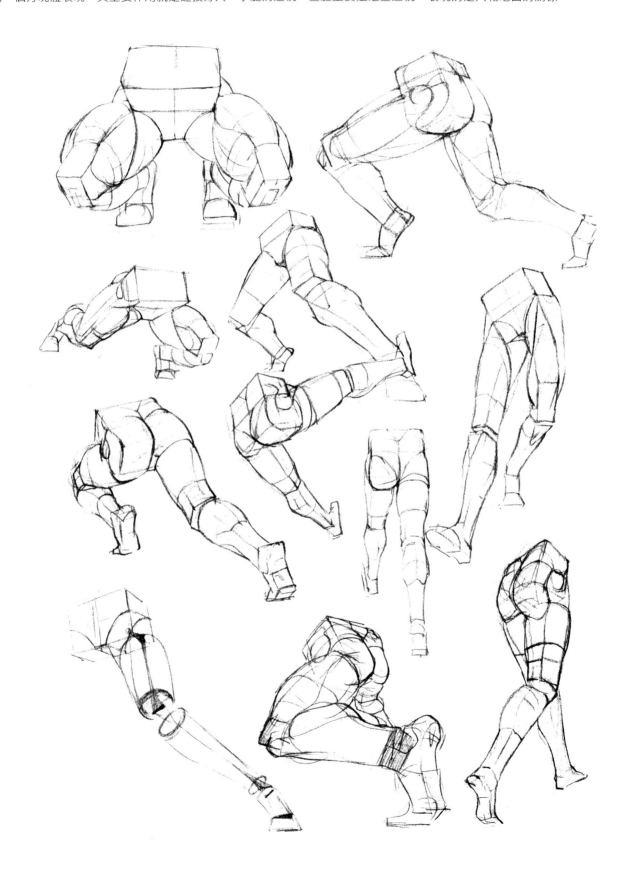

① 用方塊體畫出大腿根部的結構，表現好腿部的圓切面關係。

② 連接好輪廓線，注意襠部的圓柱體表現和膝蓋的正方體表現。

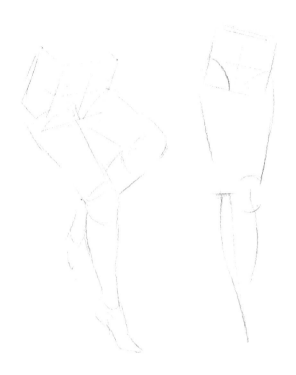

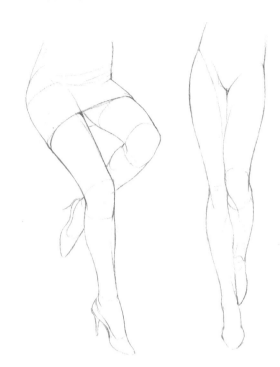

③ 在膝蓋的方體之上，刻畫出一個類似三角形的結構，然後畫好腿的陰影關係。

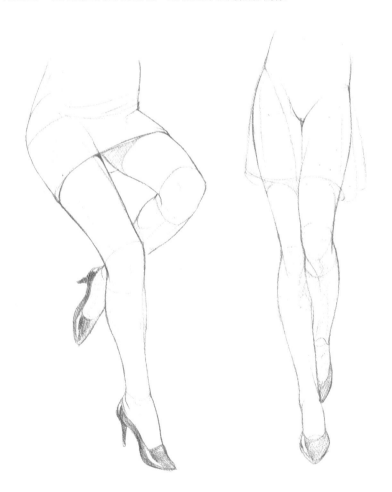

2.2.8 腳部肌肉

　　腳是很少會畫出來的部位，因為大部分時間人物都會穿著鞋子。對於腳的結構，筆者畫了一下理解過程，其目的也是為了進行簡化。從骨骼的角度看，腳大致分為三部分：腳趾、腳腕和腳踝。在畫鞋子的時候這些地方的體積關係一定要掌控好。

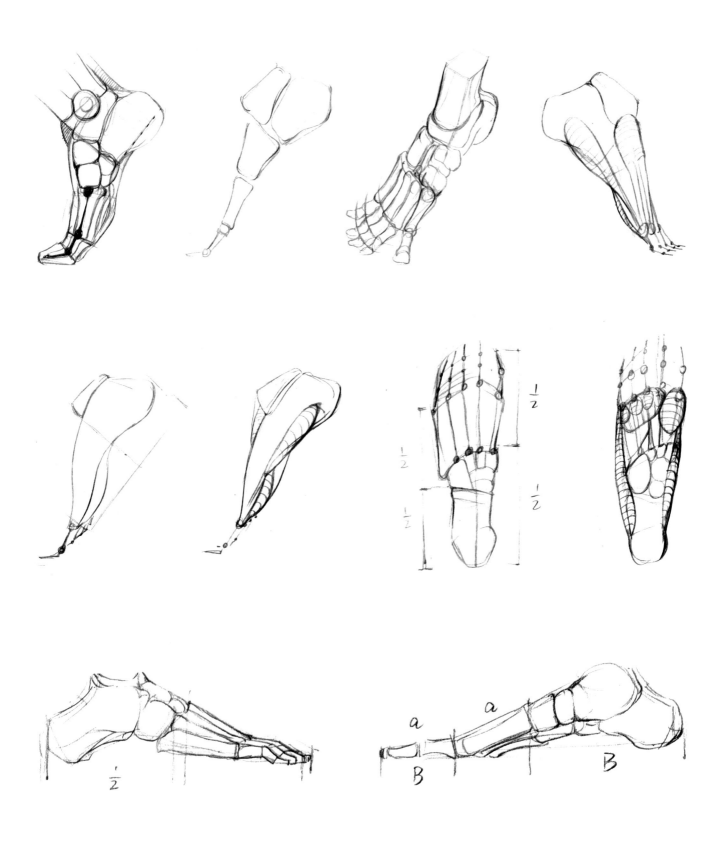

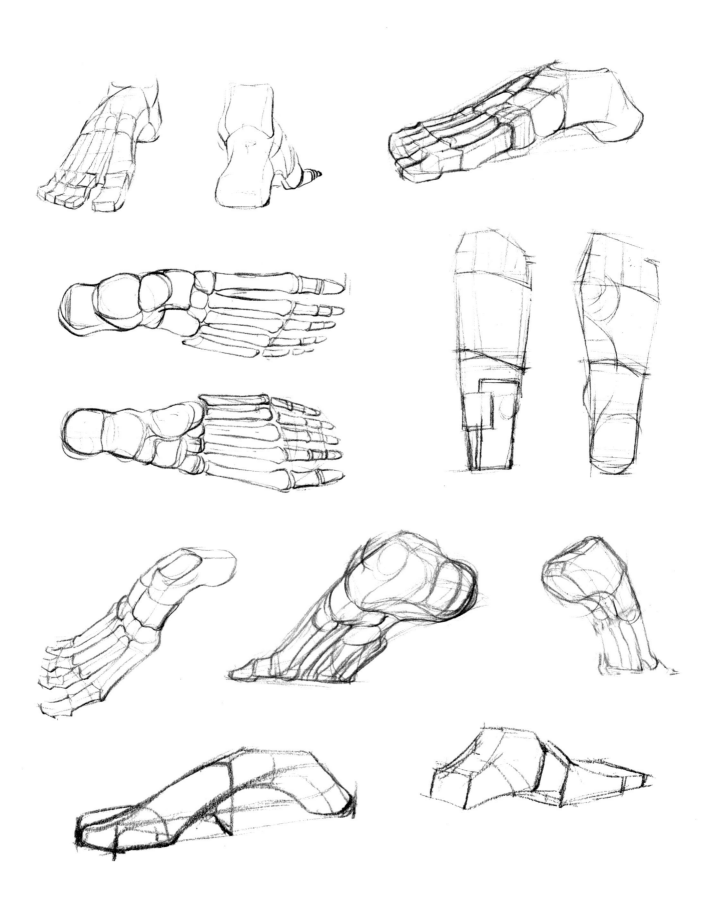

2.3 / 練習作品欣賞

人體的肌肉共有639塊，人體骨骼共有206塊，不可能全部都記下來。所能做的就是觀察它們，然後用簡單、合理的形體將它們體積化，然後進行組合。重點認識的是體積和體積之間的關節運動規律，以及運動之後的透視比例關係。在對以上關係有一定的瞭解之後，再著重刻畫一些關節上的關鍵肌肉。

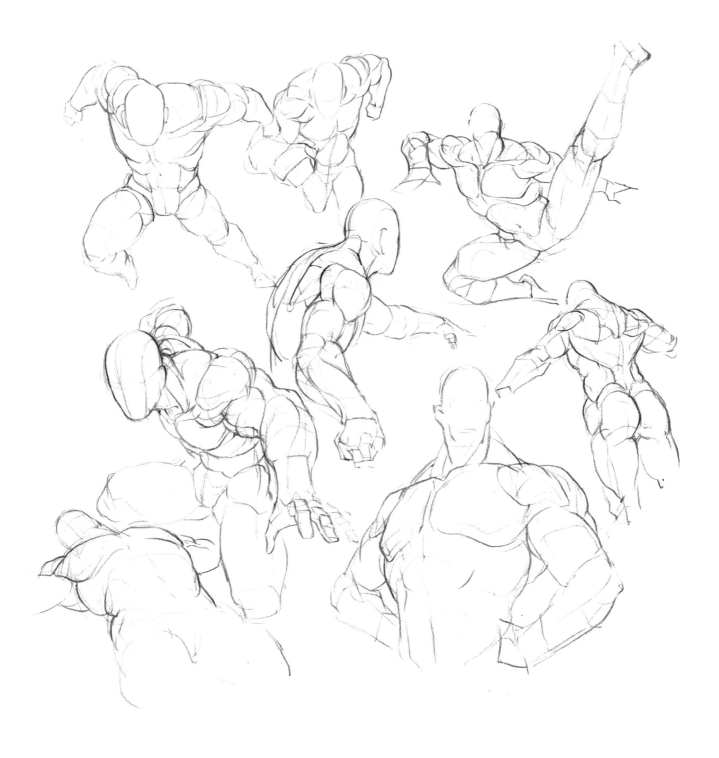

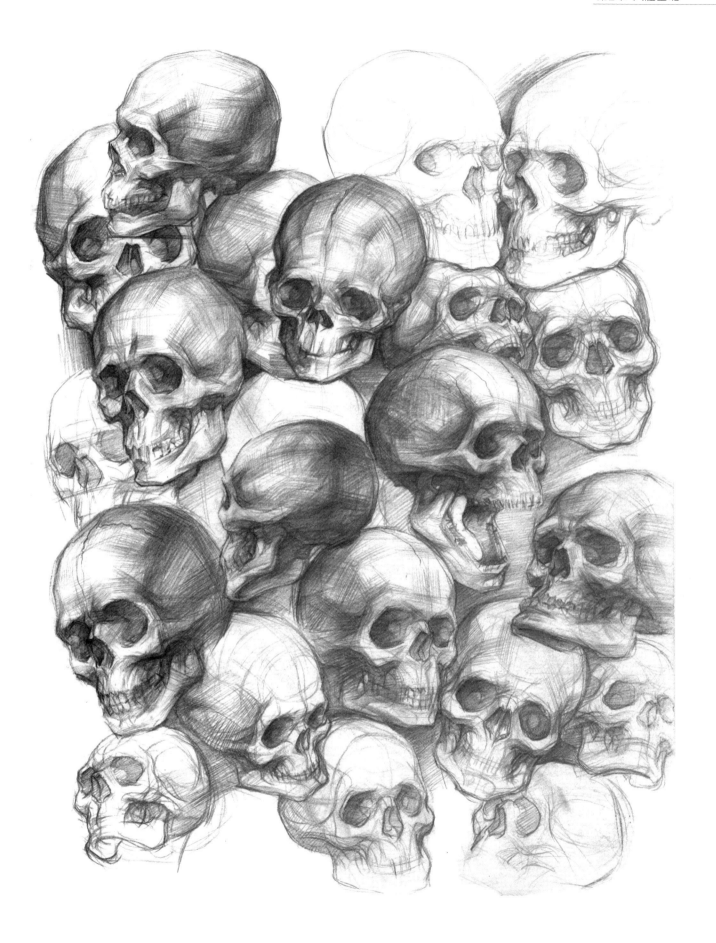

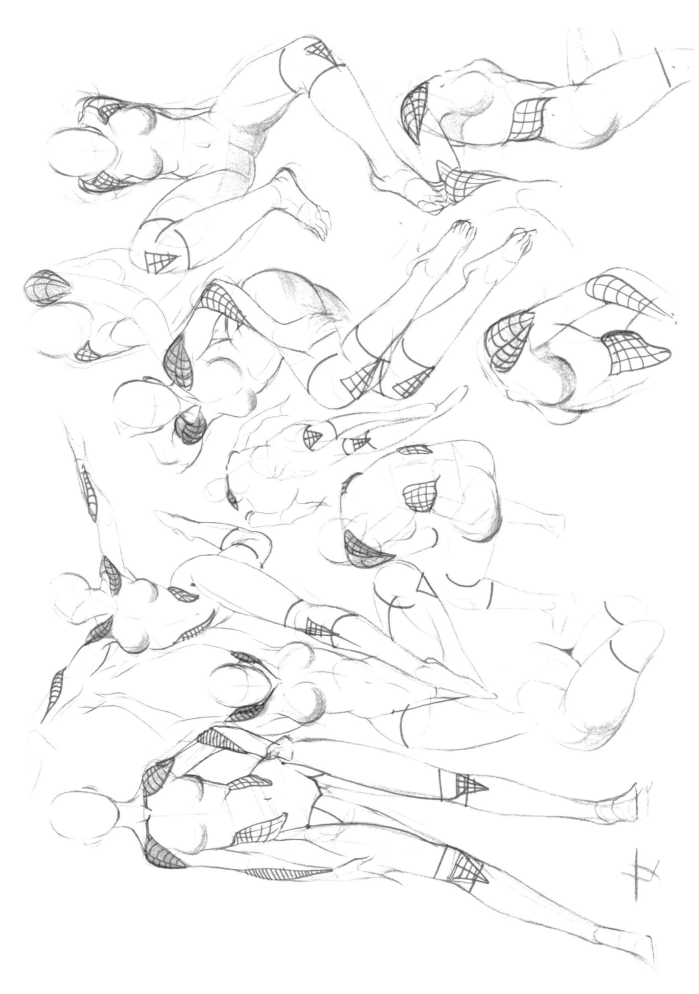

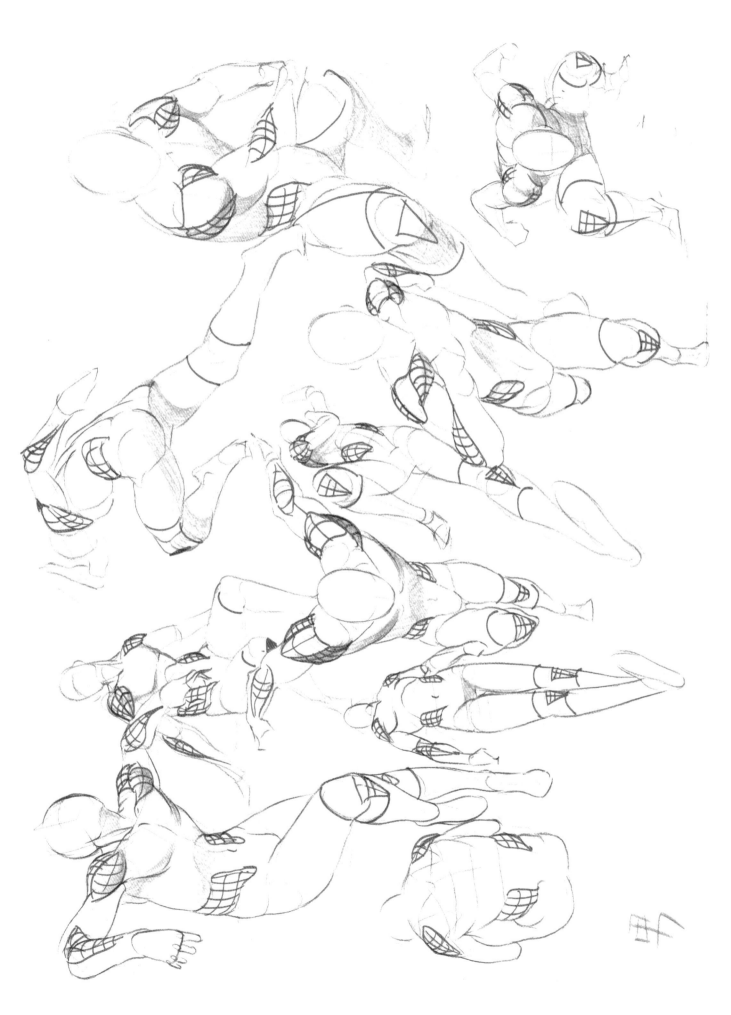

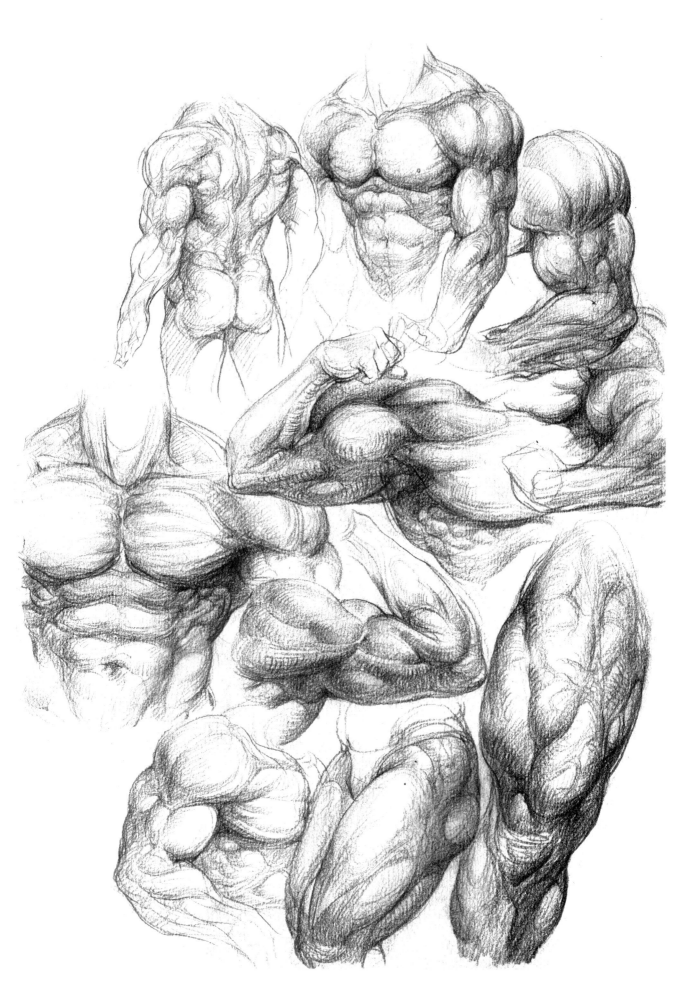

第3章

人體動態造型難點

The difficulties in dynamic modelling

3.1 / 紙片人形態

在人體結構繪畫學習中，如何表現好人體姿態，是一個比較棘手的問題。

初學者在進行人體動態的描繪時，往往會忽略人體骨骼關節運動的關係，而直接對人物身體肌肉等細節刻畫。在剛接觸繪畫時，經常會聽到老師提醒："不要死刻細節，要整體看畫面，先把形抓好。" 說的就是這個問題。

繪畫者透過對人體關節的活動、肢體的擺放進行描繪，得到各式各樣的人體姿態。想要把人體姿態畫得準確明朗，展現出生命力的感覺，不僅需要對人體結構進行瞭解和練習，還要對作為繪畫的物件 "人" 產生興趣。

有人就有故事，有故事就有生命，由此真實感就會產生。

繪畫是一門由簡入繁、繁中出細的藝術。對人體形態的解讀，先回歸簡化到紙片小人的繪製，有助於感受人體動態的運動韻律。

在省略掉人體厚度的世界裡，繪製出一些紙片小人，用紅線標示出紙片小人與人體相似的骨骼關節。

這些紅線標示的地方，紙片人動態轉折扭動比較大，這就是繪製紙片人的關鍵點。在繪製時，紙片人的扭動幅度與人體的旋轉扭動相似，就可以畫出一系列有意思的動態，甚至還可以賦予這些紙片人動態、簡單的情緒表達。

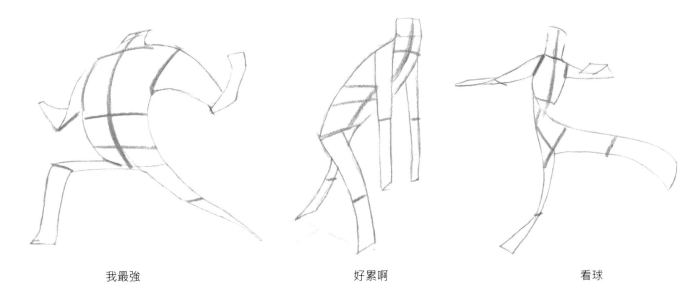

我最強　　　　　　　　　　　　好累啊　　　　　　　　　　　　看球

透過紙片人的練習除了可以認識到人體動態的規律，還可以強化對繪畫空間透視的理解。作為人體動態繪畫的前製練習，對之後的繪畫學習幫助很大。

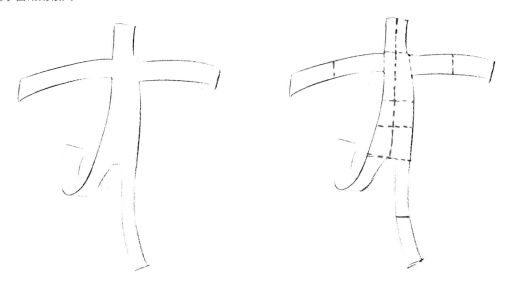

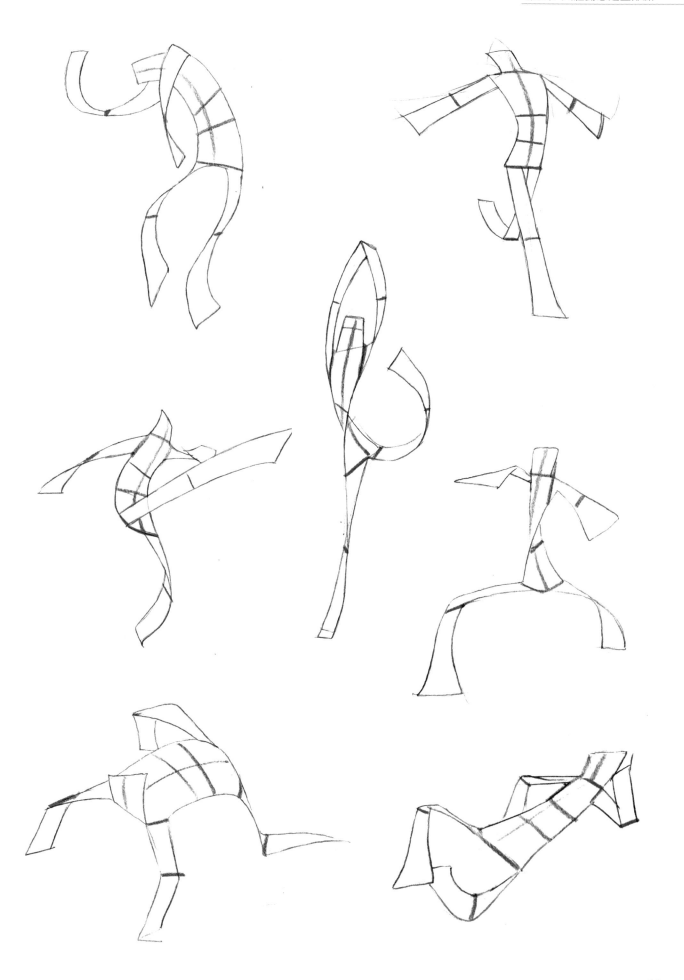

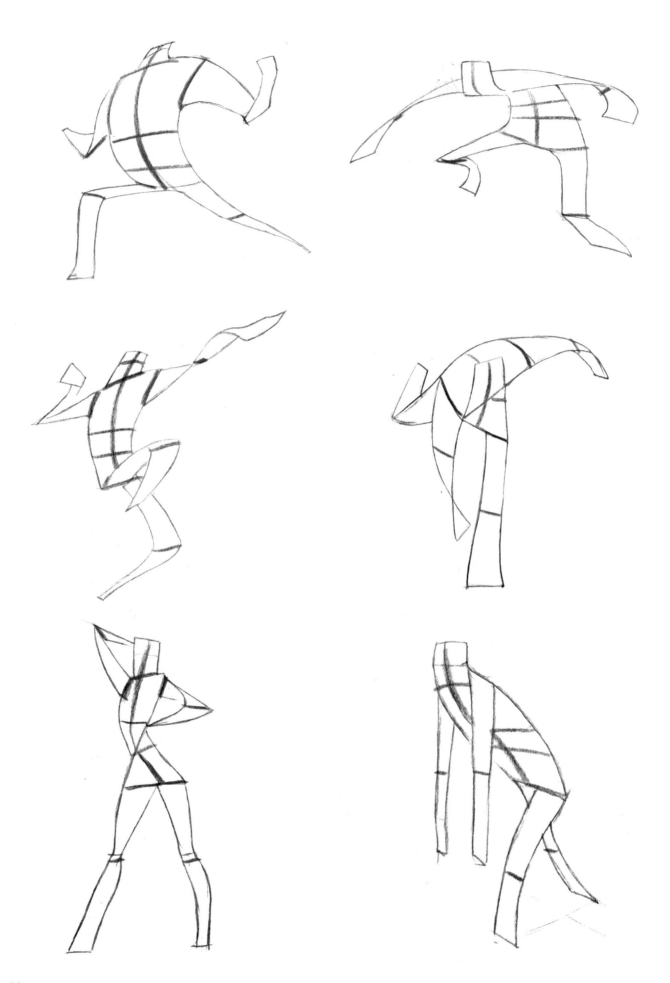

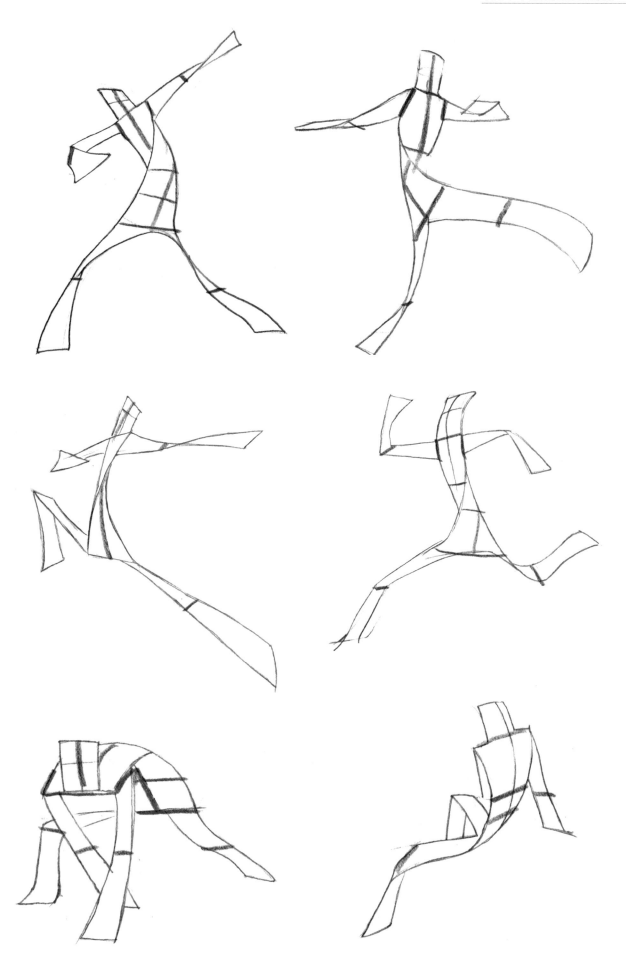

3.2 / 四大點八小點

3.2.1 要點

當掌握了紙片人的繪製之後，紙片人和真實人體繪畫之間就只剩下一個厚度的問題了。

關於人體厚度的表現繪畫，可以從"四大點和八小點"開始入手。

在第2章講解骨骼關節關係的時候，簡單介紹了繪製"火柴人"所需的四大點、八小點和一脊椎。而四大點和八小點要對應在真實的人體上來瞭解。

四大點：分別指兩個肩點和兩個胯點，也就是四肢和軀幹連接的地方，共四個大點。

八小點：分別指雙臂的肘和腕四個點，雙腿的膝蓋和腳踝四個點，共八個小點。

在表現這些關鍵點區域時，需要把之前紙片人那種僵硬的連接部位進行轉折，理解成一個個球體的鑲嵌，如有滾珠的機械臂，可以舒展扭動做出各種不同的形態。

想要表現好四大點和八小點，關鍵在於理解方塊體、球體和圓柱體的鑲嵌關係。而人體就像一個由不同幾何體和滾軸結合而成的木偶人，想要讓身體活動得更加生動，就需要讓活動的關節更加接近真實的人體。

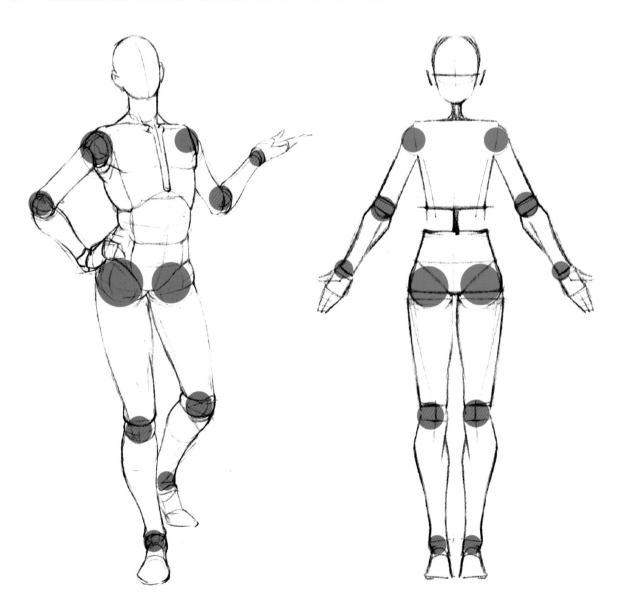

3.2.2 人體透視的標誌

　　觀察認識一下衡量人體透視的標誌－三角形、T形線、三角褲和弧線。

　　三角形：分別代表四肢的肘和膝蓋，三角形的尖角可以指出四肢的動態走勢。這些三角形所處的關節點，是人體四肢骨骼中血肉包裹性比較少的地方。

　　T形線：代表鎖骨和胸骨，這是表示胸腔透視關係的關鍵。在T形線的末端，鎖骨上三角肌的紅線三角區域，這是手臂動態走勢，肌肉起伏變化的表示關鍵。

　　三角褲：表示胯部的透視問題，尋找繪製出大腿生長點的兩條弧線，這是大腿動態的關鍵。

　　弧線：四肢上一定要畫好圓柱體的弧線標示，為了表現出四肢的動態走勢。

　　透過以上平面方式的觀察和表現，進一步理解人體關鍵點的走勢變化，在繪畫時塑造出更加立體、明朗的人體。

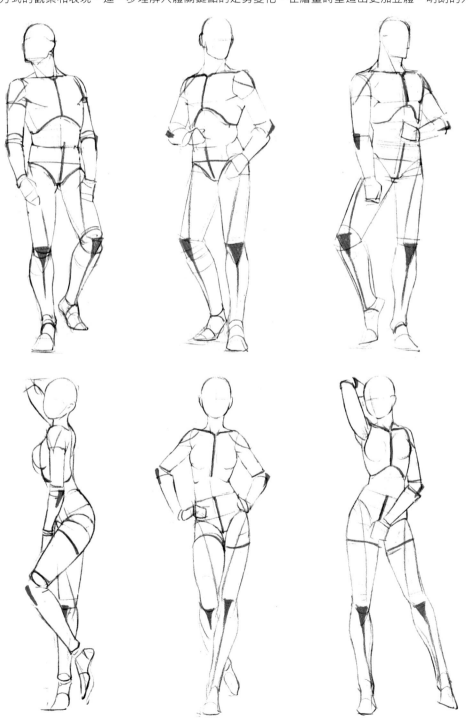

3.2.3 人體軀幹的扭勢

　　人體動態表現中，軀幹的狀態是非常重要的。此處不分男女老少，軀幹的扭勢區別不大。

　　活用兩個方塊體的扭動與擺放是表現好腰部的關鍵。軀幹和盆骨兩個方塊體的變化狀態可以生動地表現出挺胸、扭腰、提臀等動態姿勢，呈現出人物角色的性格。

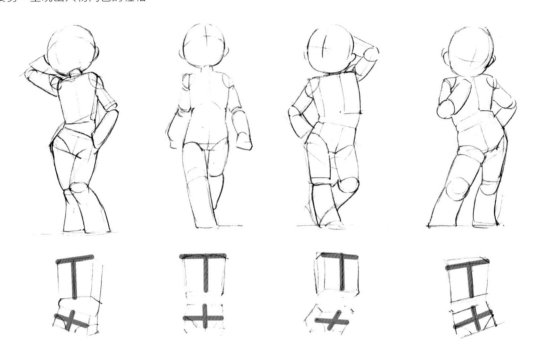

　　人物軀幹中的鎖骨和肩胛骨是很容易被忽略的。它們倆就像用一個夾子夾住了胸腔形成的方塊體，手臂的活動範圍就是這個夾子的運動狀態。屁股可以理解為除方塊體之外，另外多出來的兩塊肉（脂肪）。

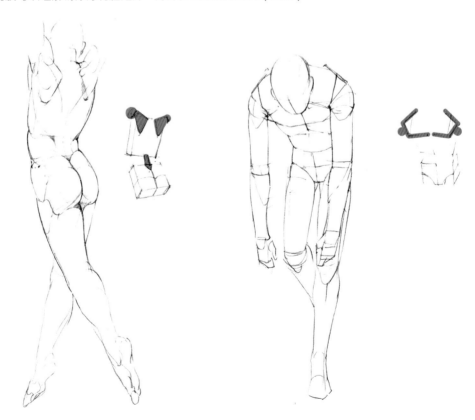

3.2.4 透視就是近大遠小

透視就是 "近大遠小" ，在這裡把理論簡單化。

畫人體前首先找到視平線，即眼睛直視前方的水平線。靠近眼睛視線的物體顯得大一些，遠離視線的物體顯得小一些。

其次，把人體看成一個平面的長方形，胯部處於長方形的1/2處。

最後，把整個人體看成一個圓柱體。

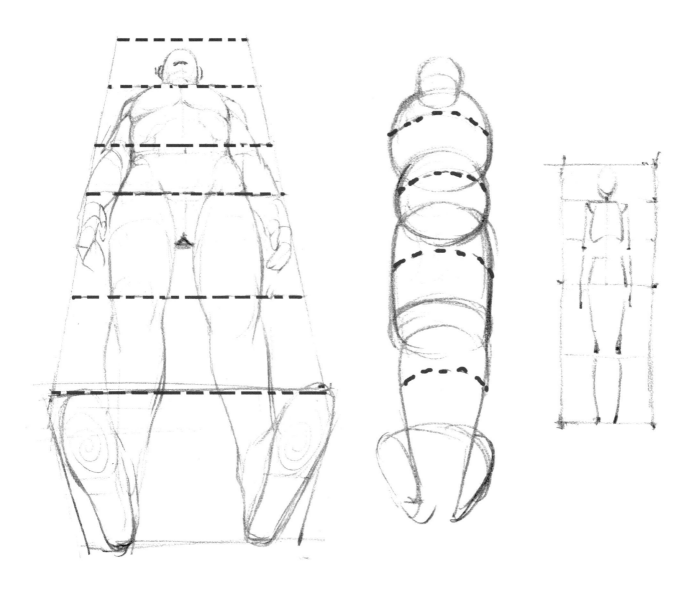

① 當視平線位置和對方的位置同等高時，對方胯部位於長方形1/2偏下的位置，長方形上大下小，圓切面弧度會從視平線的位置往下逐步增大。

② 當視平線位置明顯高於對方的頭頂時，對方胯部位置明顯低於長方形1/2處，長方形上大下小，圓切面弧度會從視平線的位置往下逐步增大。

③ 當視平線位置剛好處於胯部時，對方的胯部位置剛好處於長方形1/2處，長方形中間大兩邊小，圓切面弧度會從視平線的位置向上、下兩邊逐步增大。

④ 當視平線位置低於腳底時，對方胯部位置明顯高於長方形1/2處，長方形下大上小，圓切面弧度會從視平線的位置向上逐步增大。

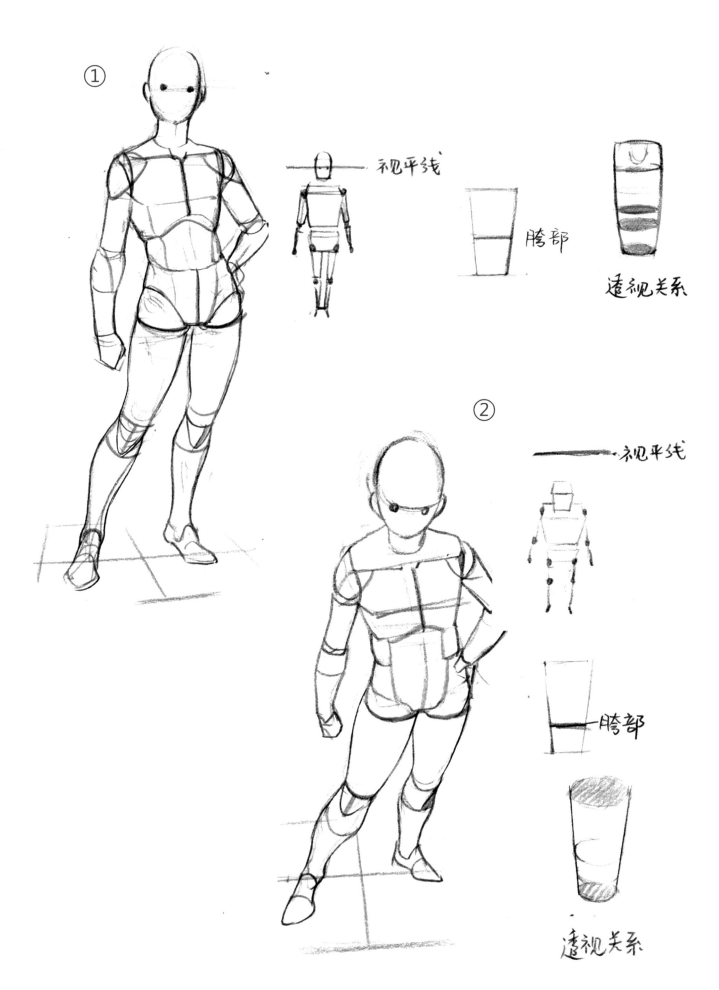

① 视平线

胯部

透视关系

② 视平线

胯部

透视关系

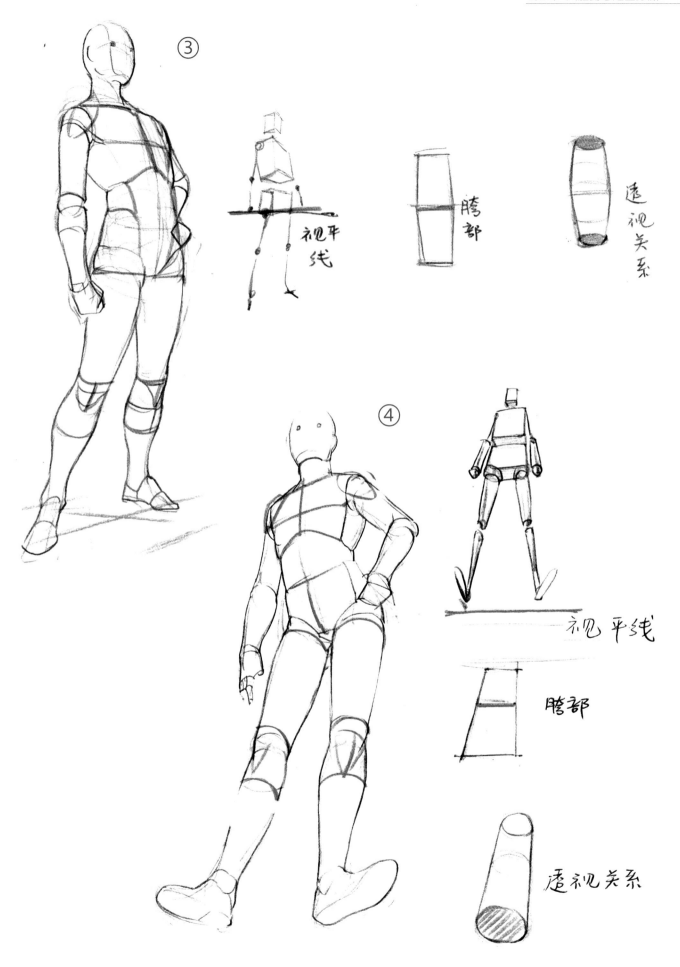

③

视平线

腾部

透视关系

④

视平线

腾部

透视关系

3.2.5 脊椎的關鍵性

脊椎是人體非常關鍵的部位，也是經常忽略的部位。

脊椎始終位於軀幹的中心位置，分別控制著脖子、胸腔、腰和胯部的活動，它隱藏得比較深，不會第一眼就能看出來，在刻畫的時候，要有意識地把它分為脖子、胸腔、腰和骨盆這四段來看。這四段形體是否合理也就意味著脊椎的刻畫是否到位。

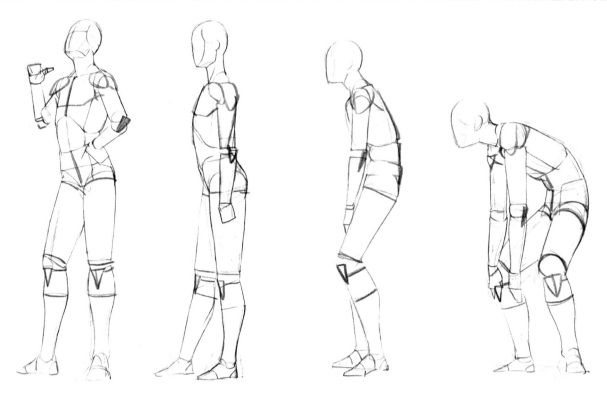

觀察肌肉發達的角色，把它簡化成圓柱體拼接而成的關節人偶，注意圓柱體的朝向。然後在圓柱體的基礎上增加肌肉細節並把肌肉誇張化。無論肌肉的發達與否，其內部的圓柱體大小是一樣的。肌肉不是畫大就顯得強壯，更多的時候要注意其大小的對比和線條韻律的美感。

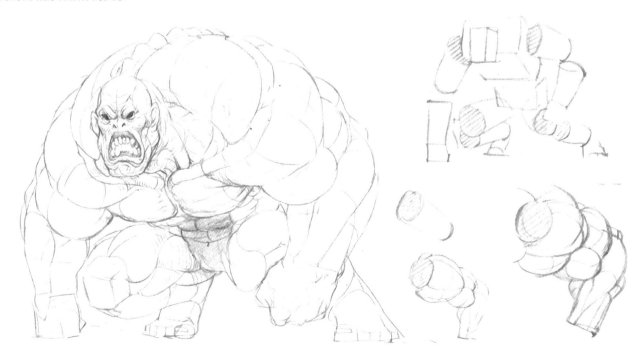

再瘦的人也是有肉的，畫瘦的人時主要是繪製關節處的骨骼，在畫肉的時候儘量少用弧線。

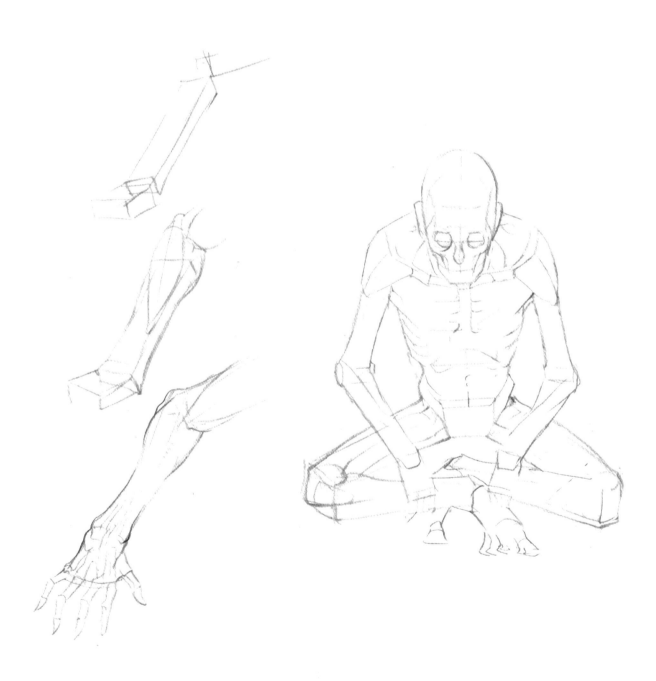

3.3 / 坐姿

　　坐姿的關鍵在於胯部能和要坐的物體進行合理的接觸，也就是面和面的接觸關係，在這裡三角褲的刻畫是否準確是極為關鍵的。

　　關於比例的掌握，傳統速寫繪畫中講的"站七坐五蹲三半"同樣適用，初學者可以參考。

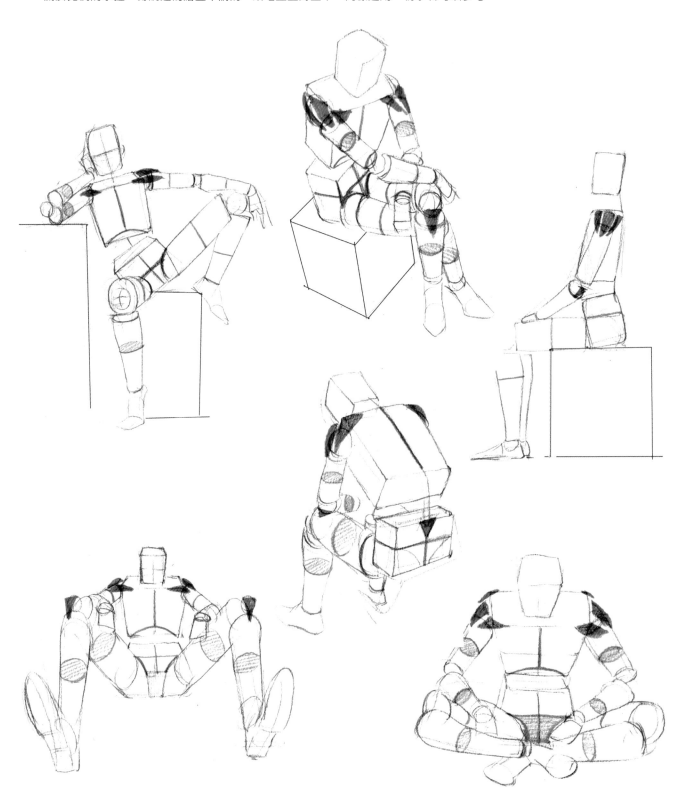

練習步驟

① 用幾何形體表現出人體構造和坐姿的位置。

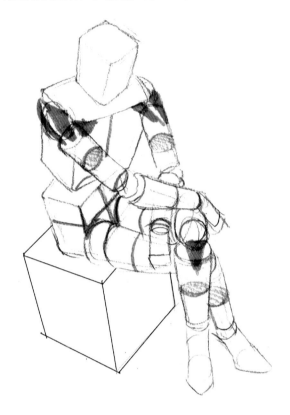

② 勾勒出人體的肌肉。

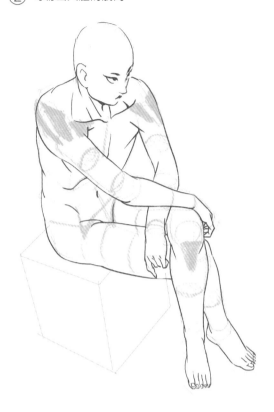

③ 畫出衣服和五官。

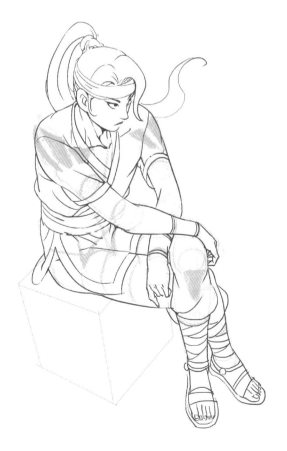

④ 擦掉輔助線。

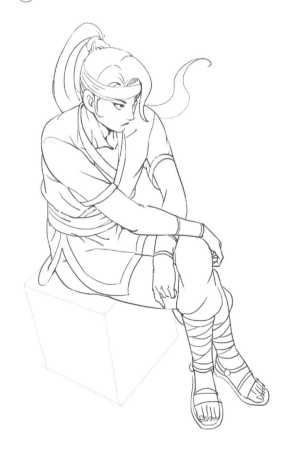

3.4 / 走姿

畫走姿時要注意四肢圓柱體的擺動關係，多注意圓柱體的圓切面和脊椎的扭動關係。

在練習的時候，可以嘗試自己站起來走走，感受一下身體的擺動韻律。也可以適當加入一些角色扮演情節，如大步流星、心靈受傷走路、瘋癲走路等狀態。

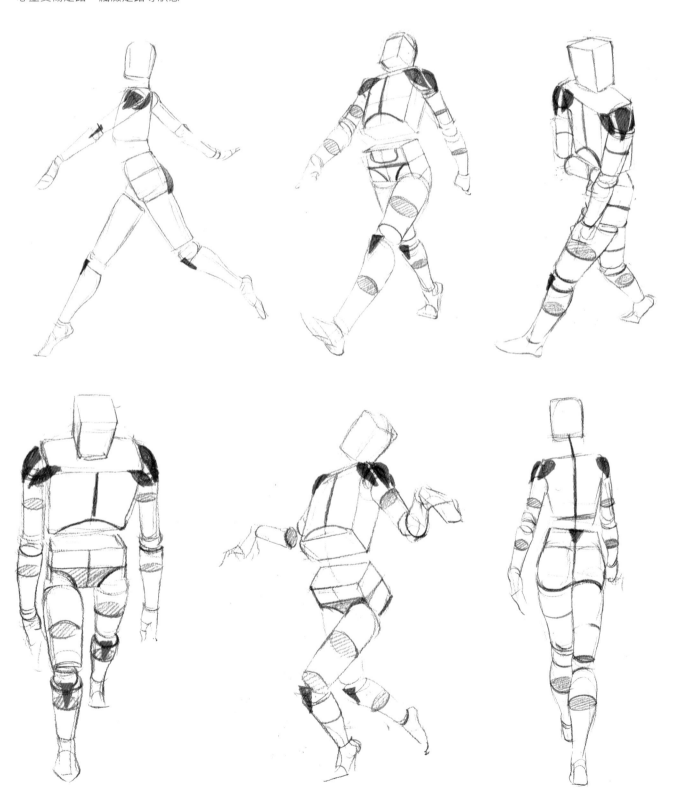

練習步驟

① 用幾何形體表現出人體構造和走姿的位置。

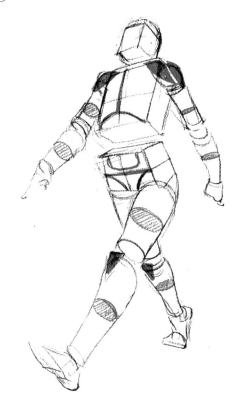

② 勾勒出人體肌肉。

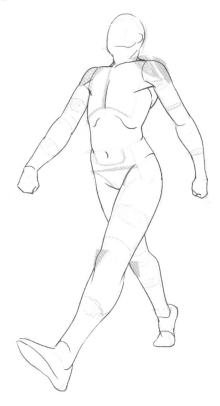

③ 畫出衣服和五官。

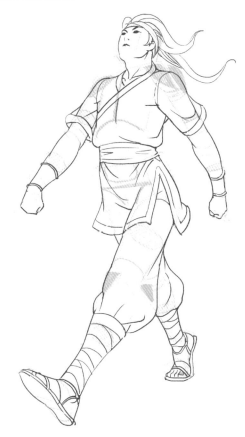

④ 擦掉輔助線。

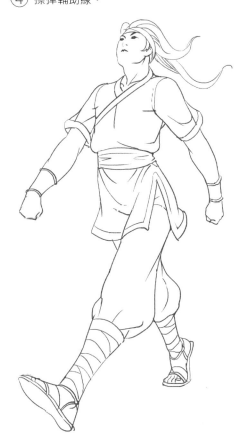

3.5 / 卧姿

卧姿要注意整個身體和卧姿的面所接觸的點，可以舒服、合理地分擔好身體所有的重力。

建議大家嘗試躺在床上，先感受各種睡姿和身體舒緩的動作，再來繪畫人體的結構變化。相對來說，卧姿的繪畫比較難掌握，切忌心急，應多臨摹，參考實體照片等來學習繪畫。

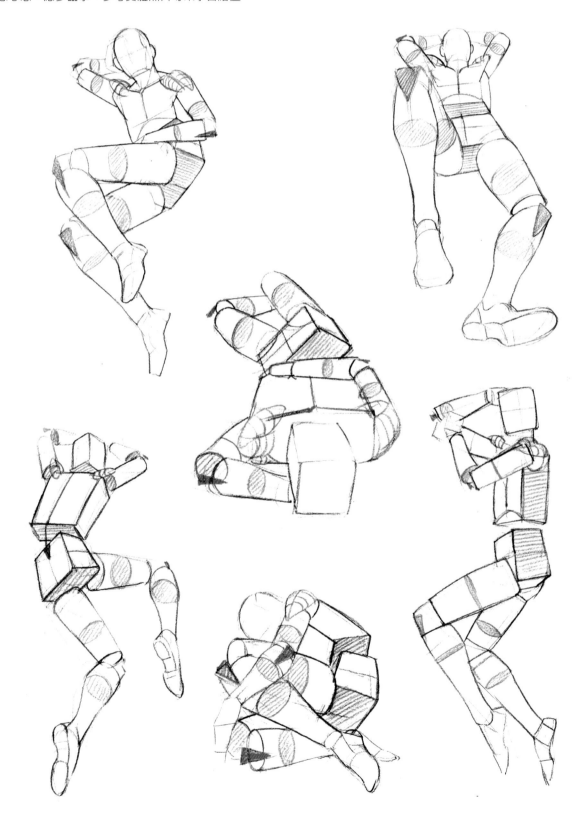

練習步驟

① 用幾何形體表現出人體構造和臥姿的位置。

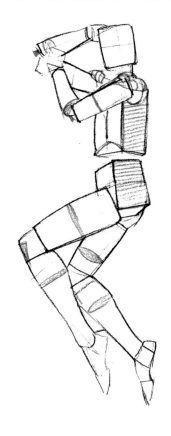

② 勾勒出人體的肌肉。

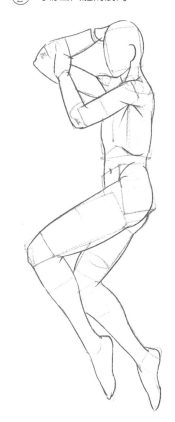

③ 畫出衣服和五官。

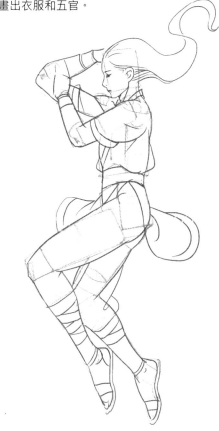

④ 擦掉輔助線。

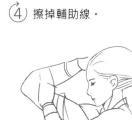

3.6 /跑姿

　　跑姿要注意運動的重心位置，不能讓人體處於一個僵硬無力的抬腿狀態。

　　運動的力量感，在跑動的姿態裡展現得淋漓盡致。建議大家畫跑步的人物之前，先去操場跑上5000米。再次強調，跑姿的重點依舊是感受運動的韻律變化和力量感的注入。

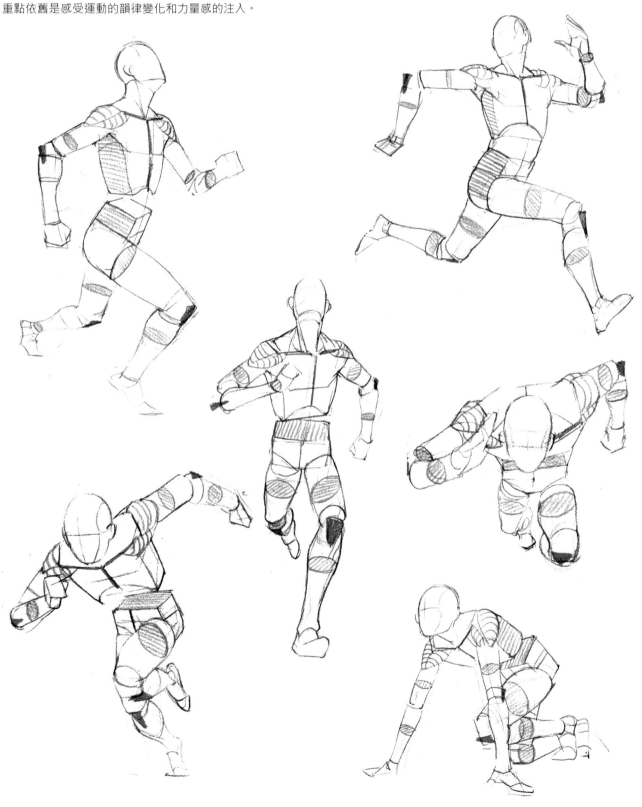

練習步驟

① 用幾何形體表現出人體結構和跑姿的位置。

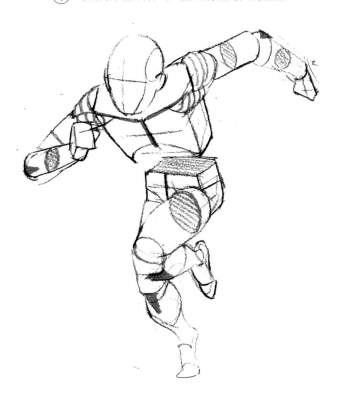

② 勾勒出人體的肌肉。

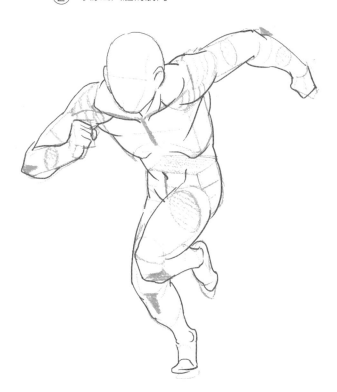

③ 畫出衣服和五官。

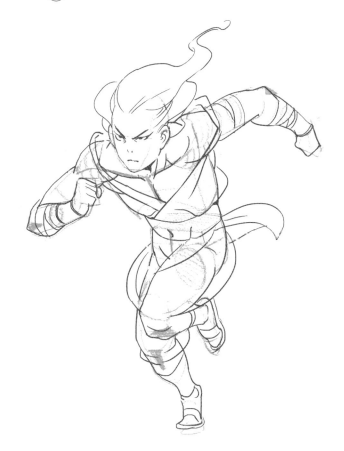

④ 擦掉輔助線。

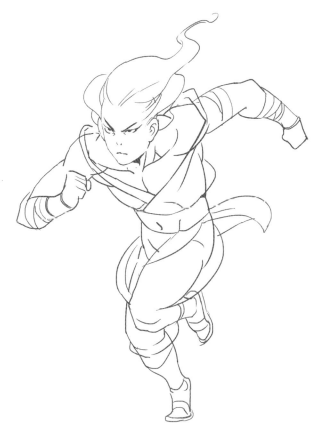

3.7 / 跳躍姿態

　　跳躍的姿勢要注意人體蹦起的瞬間力所作用的方向，以及腳可以合理落地的擺放位置。

　　大家在學校參加運動會時，一定參加過或看過跳遠比賽「一種人類跳躍的美感運動項目」。可以找一些跳遠比賽的攝影圖片作為參考，來進行跳躍的動態練習。另外，跳躍的影片和照片也是很好的練習素材。

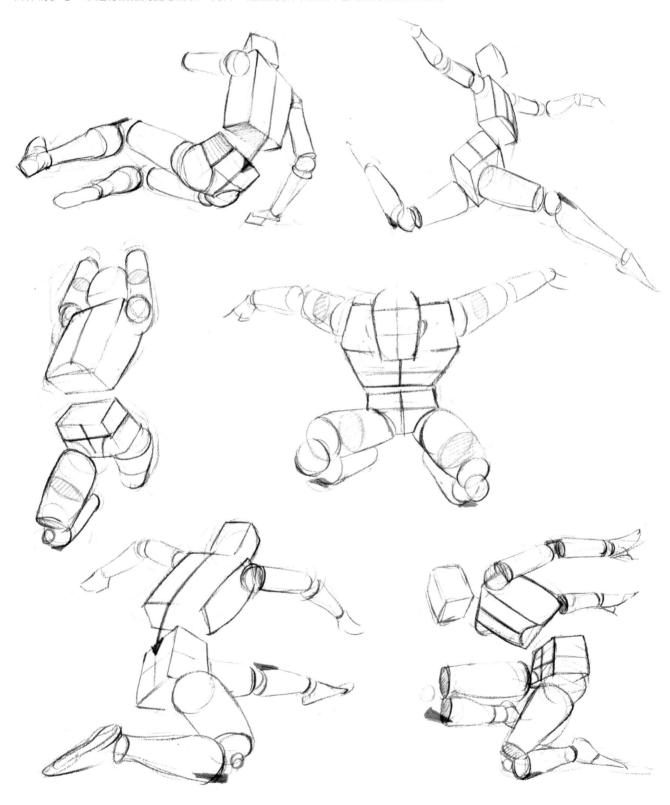

練習步驟

① 用幾何形體表現出人體結構和跳躍姿勢的位置。

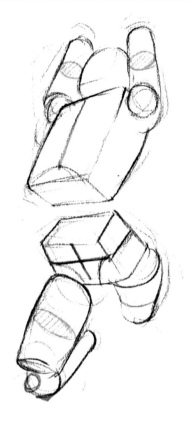

② 勾勒出人體的肌肉。

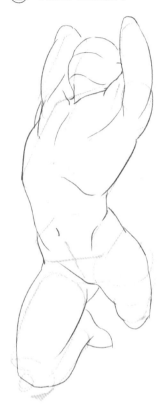

③ 畫出衣服和五官。

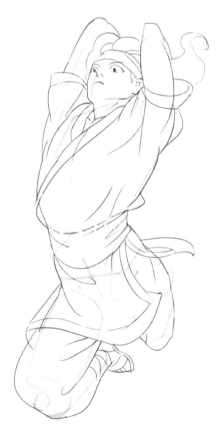

④ 擦掉輔助線。

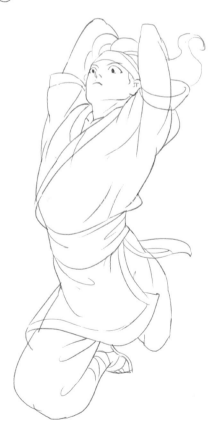

3.8 / 特殊動態

3.8.1 跳舞

　　繪製跳舞動態時要注意腰部的扭動和四肢的表現。

　　跳舞就是身體伴隨著音樂按照一定的節奏擺動。選一段獨舞的影片，進行舞蹈動態的結構練習，這可以幫助理解節奏與動勢的連接變化，對於獨立創作漫畫，畫動畫、原畫的幫助非常大。

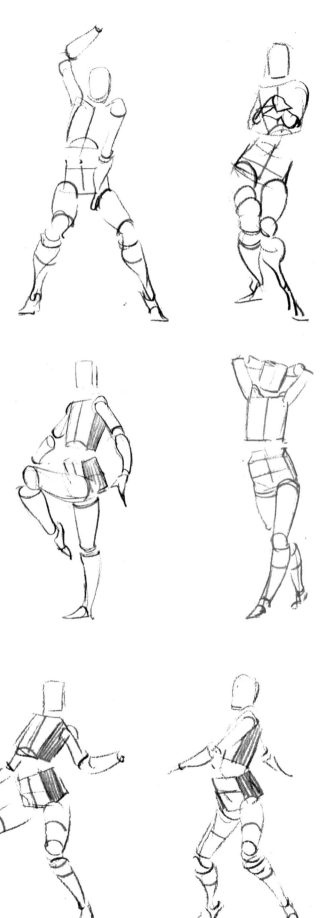

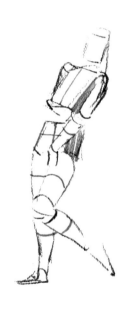

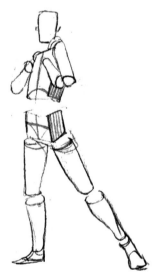

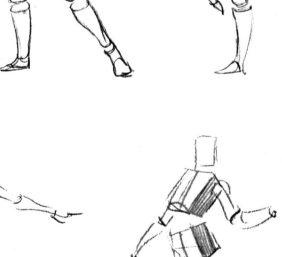

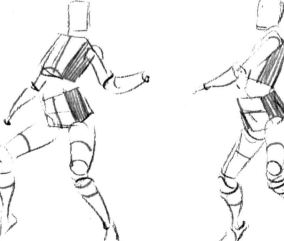

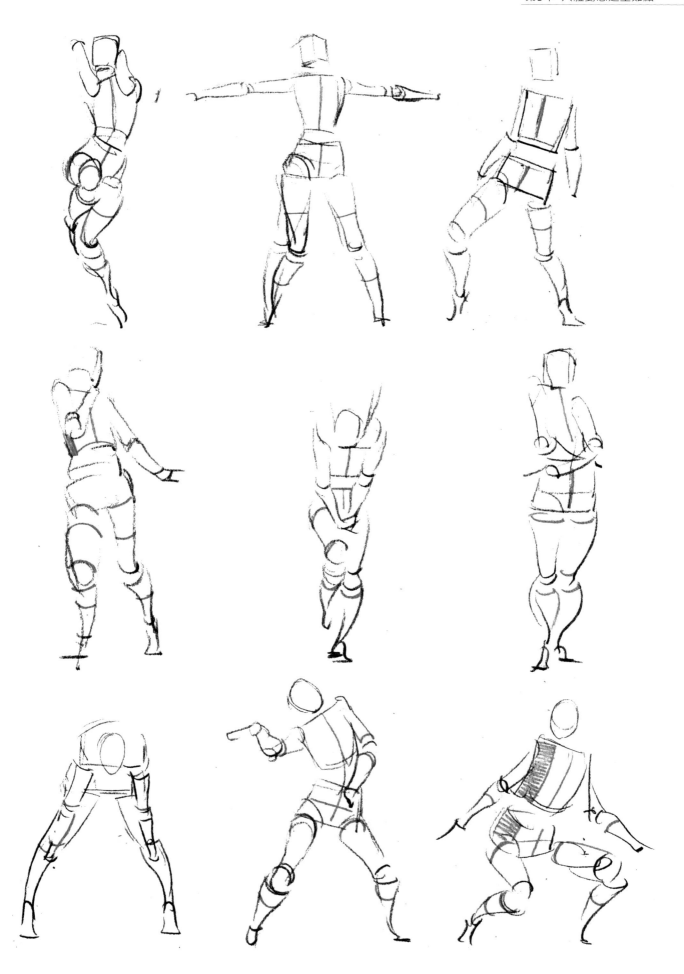

著衣舞蹈是以人物的方塊體快速速寫作為底型，在其基礎上添加衣物的擺動狀態，可以把人物跳舞的姿態表現出來，展現出舞者的活力與動感。

　　在實際繪畫中，根據服飾材質的不同，衣物擺動的變化也會有所不同。

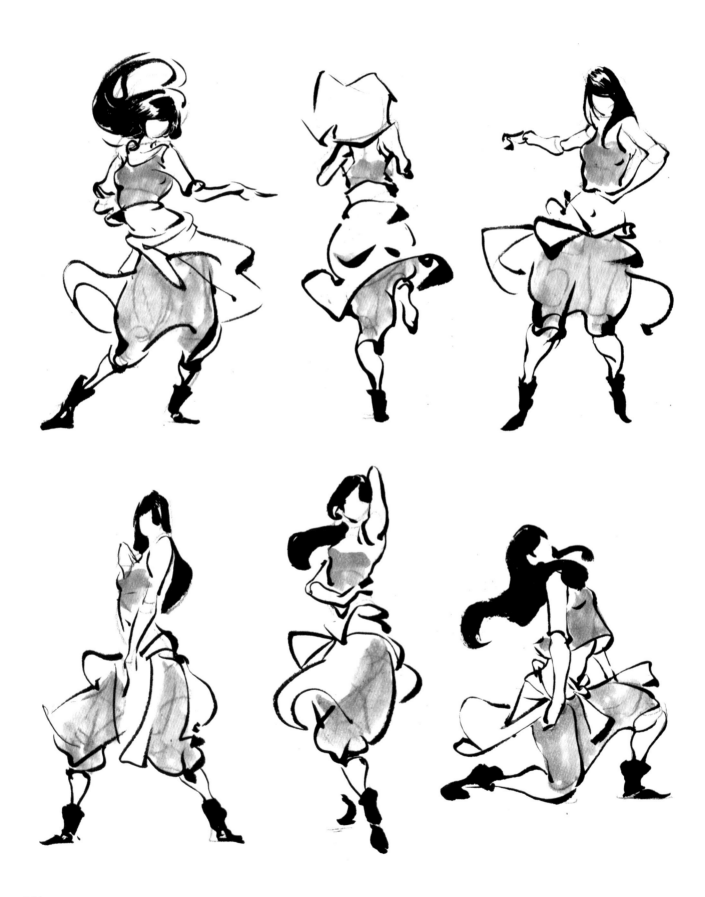

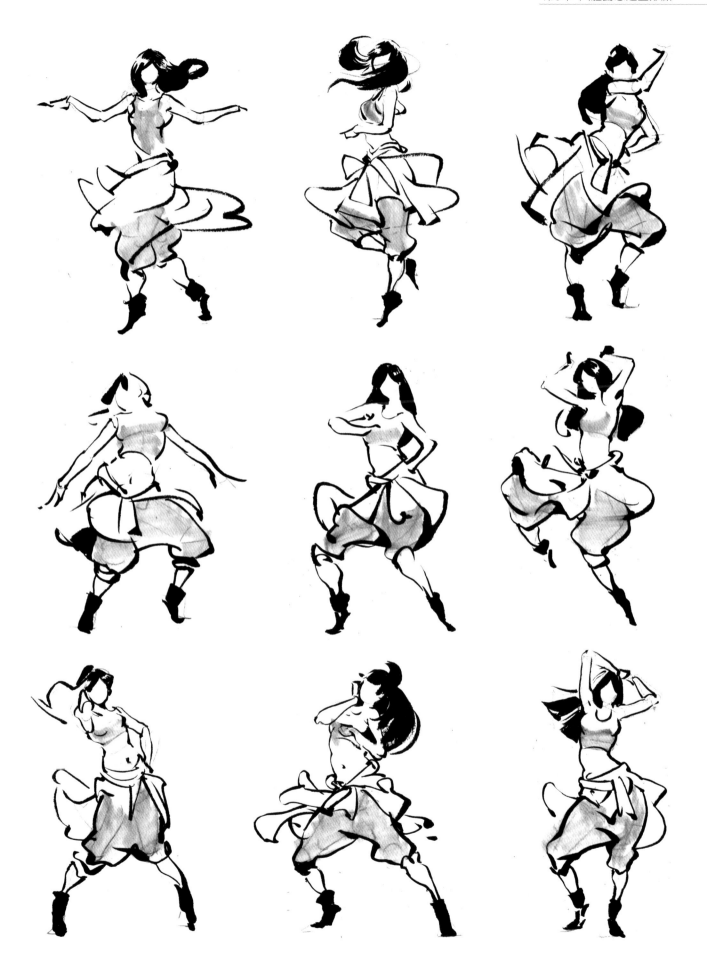

3.8.2 格鬥

兩個人對打，注意方塊人和方塊人的接觸關係，以及做動作時重心的調整變化。

動作格鬥題材的人體也是美術從業人員經常遇到的問題，如何表現出漫畫人物的激烈戰鬥，以及遊戲裡的戰鬥要怎麼進行描繪？只有平時多進行這類人體結構的訓練，在創作時才會遊刃有餘，動作才能設計到位。

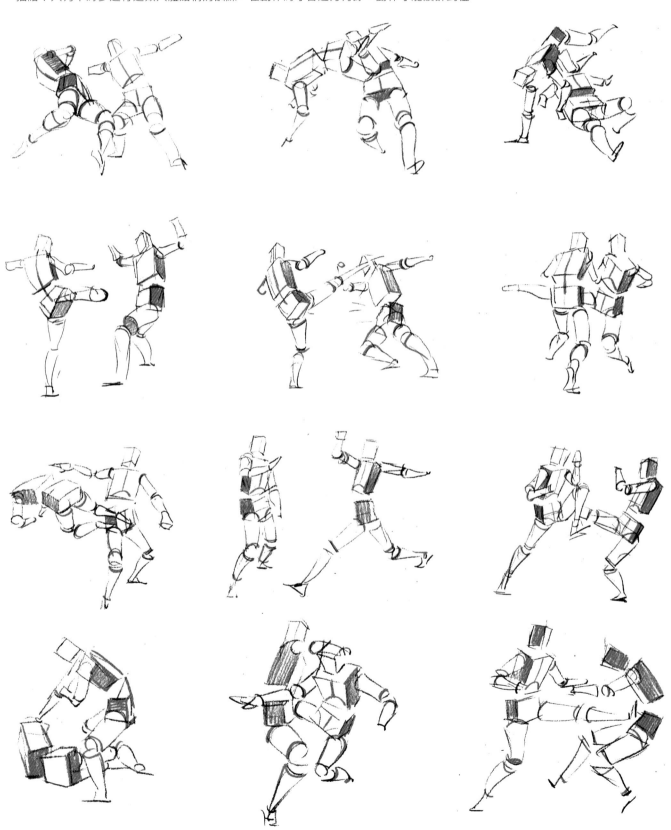

3.8.3 舞劍

　　舞劍的練習，要注意人與劍的配合變化。仔細觀察圖中人體每個姿勢的重心位置，找好重心線，這樣人體才不會東倒西歪。先練習簡體骨骼方塊體的動態造型。

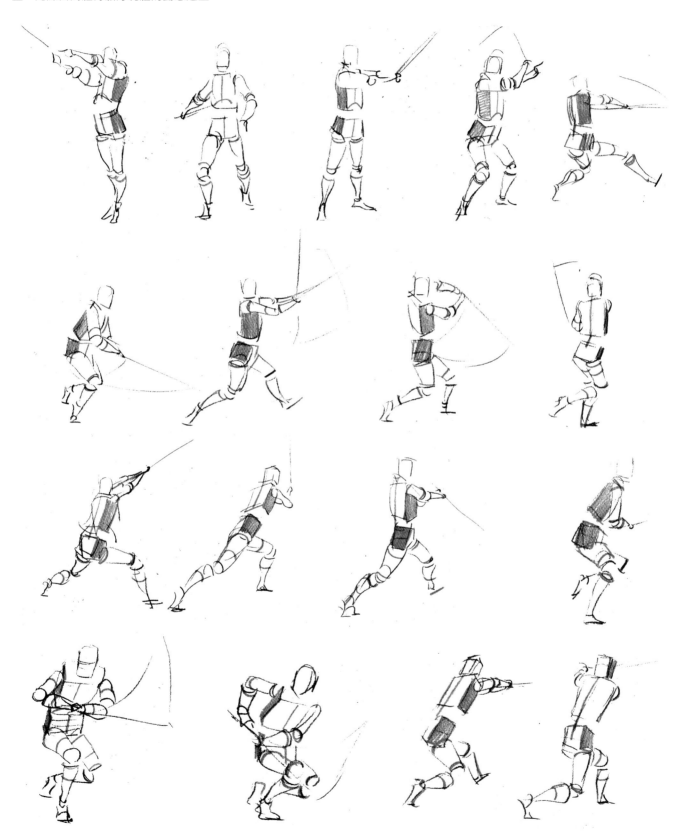

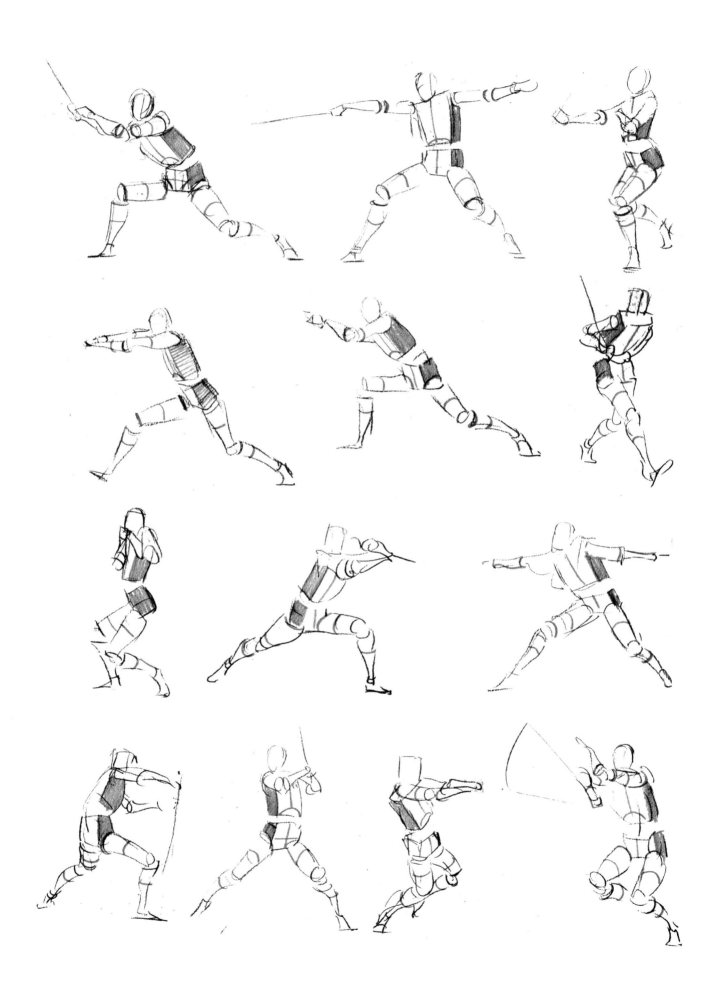

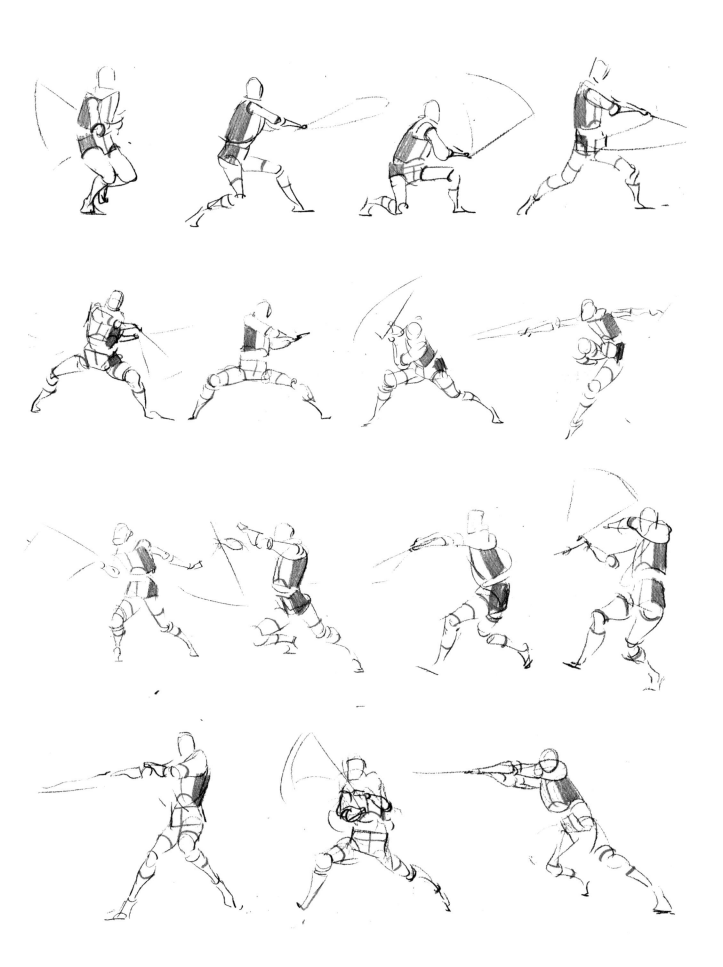

3.9 / 動態造型練習建議

人體透視練習，注意人體在空間中近大遠小的原理。

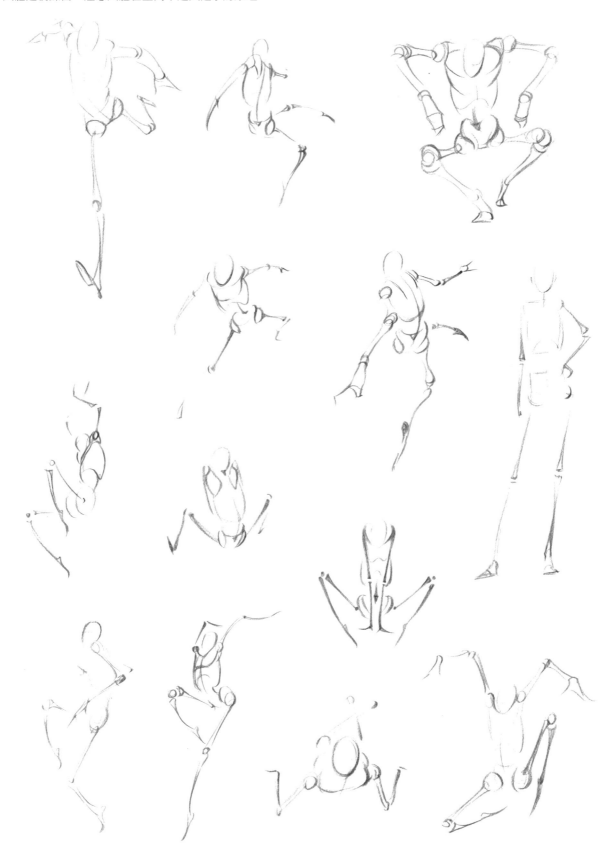

人體幾何體化練習，可以更認識人體的透視原理。

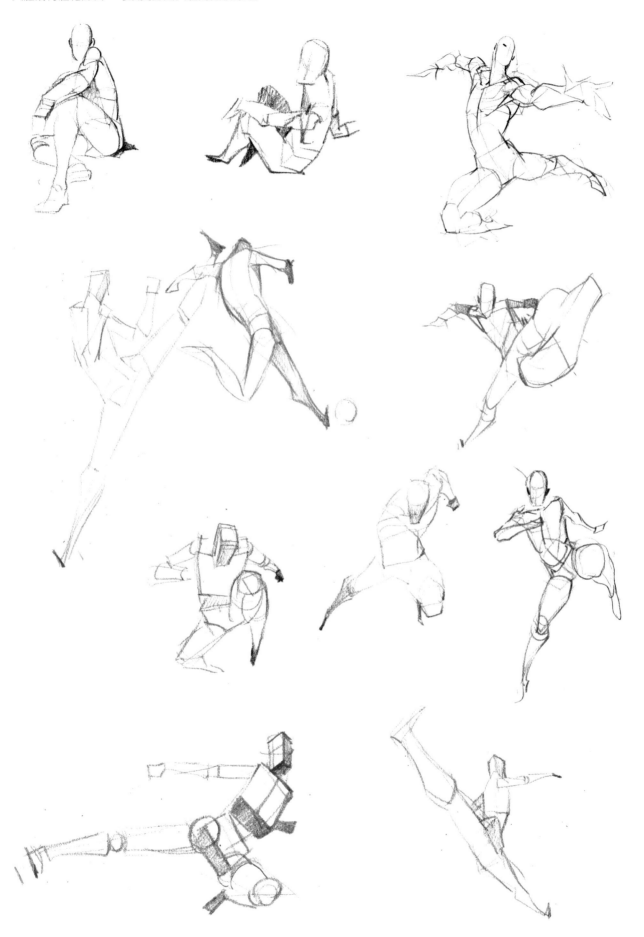

在幾何體的基礎上，添加關節肌肉，讓形體更加接近真實人體。

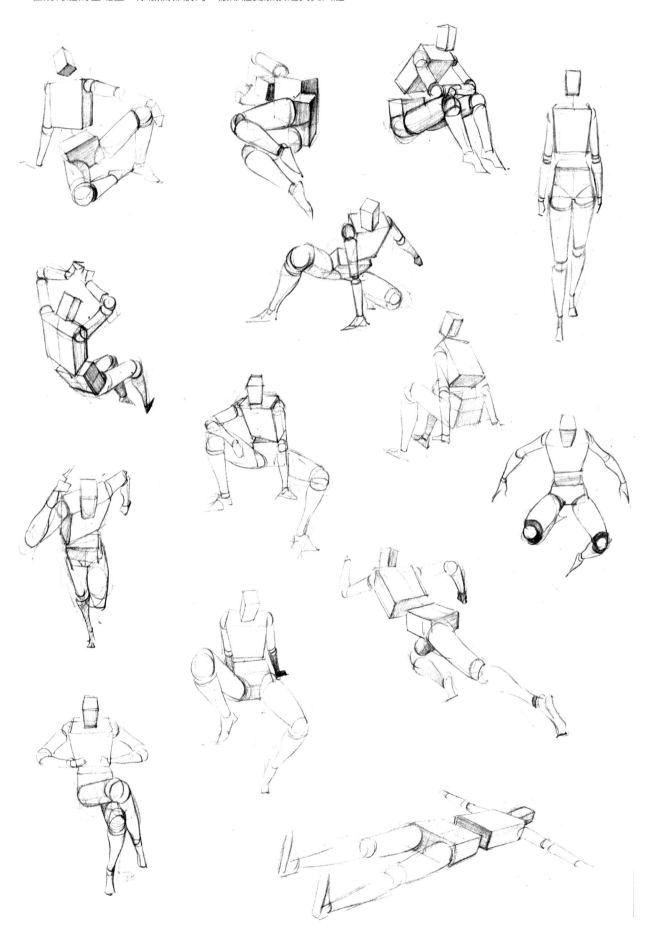

人體邊緣輪廓練習，感受邊緣線的起伏關係，對人體進行簡化。

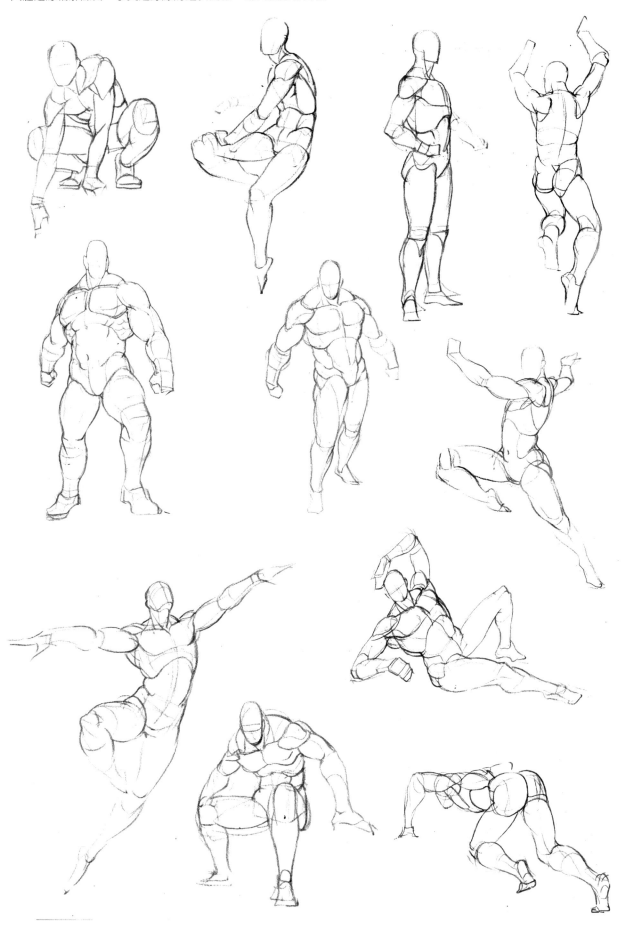

人物形狀化練習，將人物看成簡單的平面圖形。

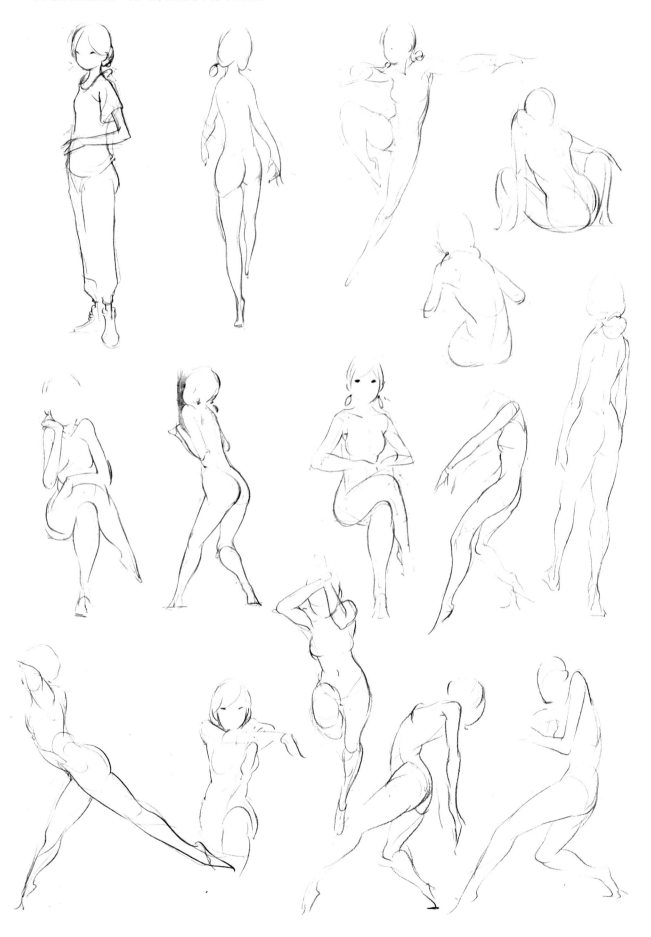

1 分鐘速寫，放棄對人物身上的細節刻畫，快速抓住人物的比例關係。

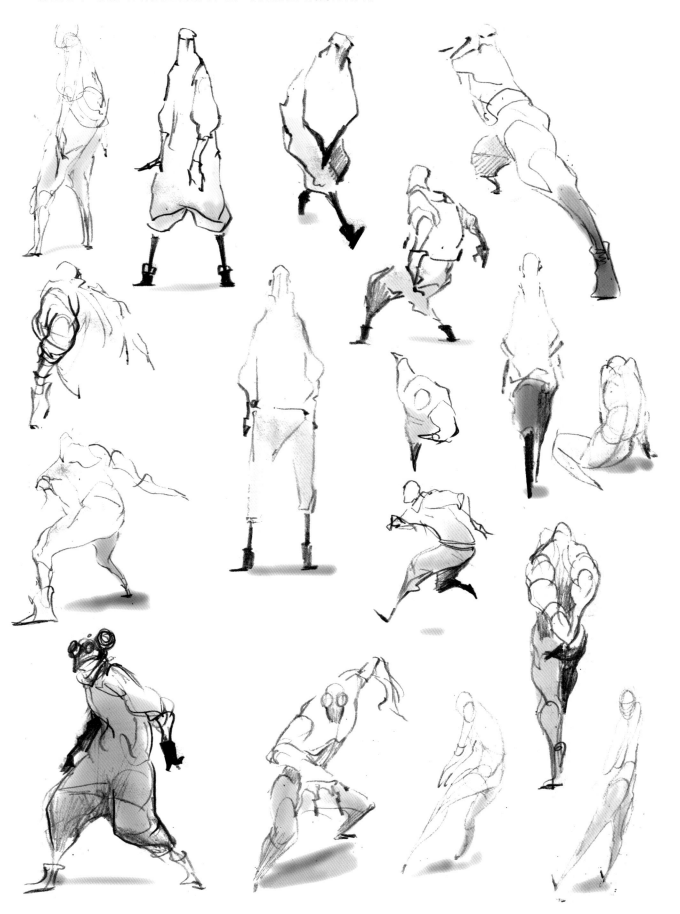

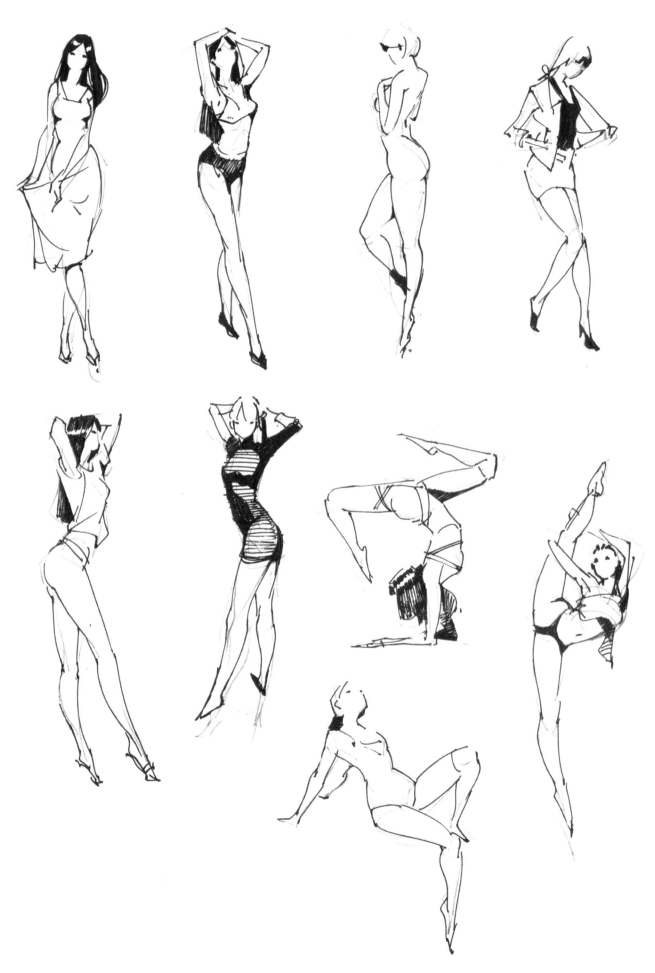

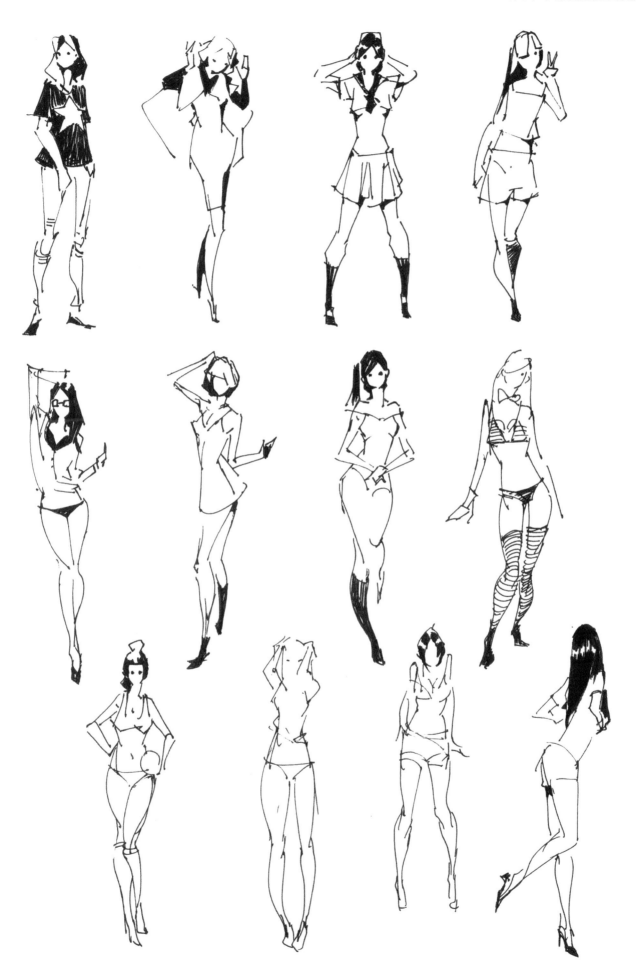

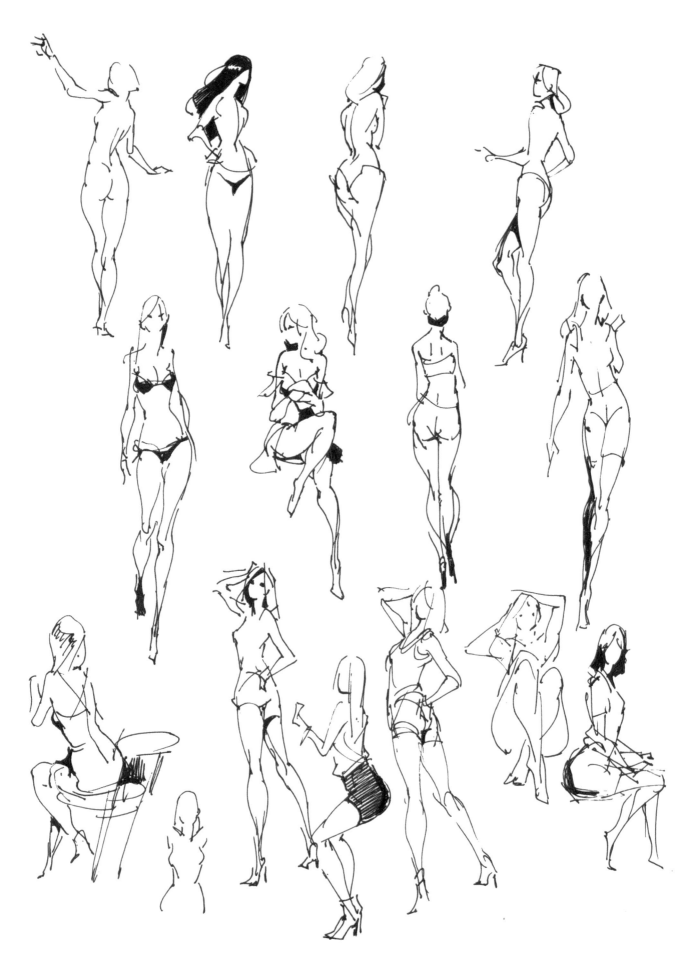

第4章

人體造型練習方法
The human body modelling practice methods

4.1 / 速寫

　　速寫，顧名思義就是一種快速繪畫的方法，可以歸類在素描的範疇裡面。速寫同素描一樣，不但是造型藝術的基礎，也是一種獨立的藝術形式。這種獨立形式的確立，是在歐洲18世紀以後，在這以前，速寫只是畫家創作的準備階段和記錄手段。

　　速寫的概念，在這裡不敘述太多。把速寫理解為一種在較短時間內完成的，線條和塊面結合的，簡練的記錄繪畫方式即可。簡單來說，就是快速地畫東西，並且知道自己在畫什麼，在畫的過程中思考東西的結構。

　　速寫對繪畫工具並沒有硬性要求，一般來講，只要能在繪畫材料表面留下痕跡的工具都可以用來畫速寫，例如，常用的鉛筆、鋼筆、簽字筆、炭精筆、毛筆、粉彩筆，甚至是指甲油、口紅等都可以作為速寫工具。有時工具的改變，反而會帶來意想不到的繪畫效果和靈感。

　　大量速寫練習，能理解人體結構。

　　速寫可以作為美術造型藝術的基礎能力來訓練，提高繪畫的速度與準確性。同時，培養繪畫者敏銳的觀察能力，對事物結構的認識、理解能力，以及繪畫的整體能力等。

　　再來講講速寫本的重要性。在這裡，用了＂速寫本＂3個字，對，就是日常所用的速寫本。對美術設計工作者而言，速寫本是很重要的素材記錄收集、繪畫練習、靈感表達、設計塗鴉、胡思亂想，甚至是發洩情緒的工具。桌子上放一個速寫本，背包裡裝一個速寫本，養成隨時隨手塗鴉速寫，感受生活，記錄感受的習慣，你的人生也會因此改變。

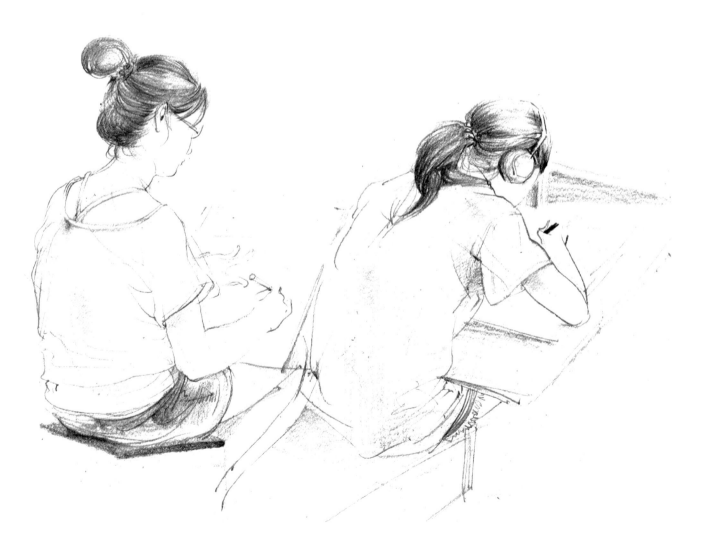

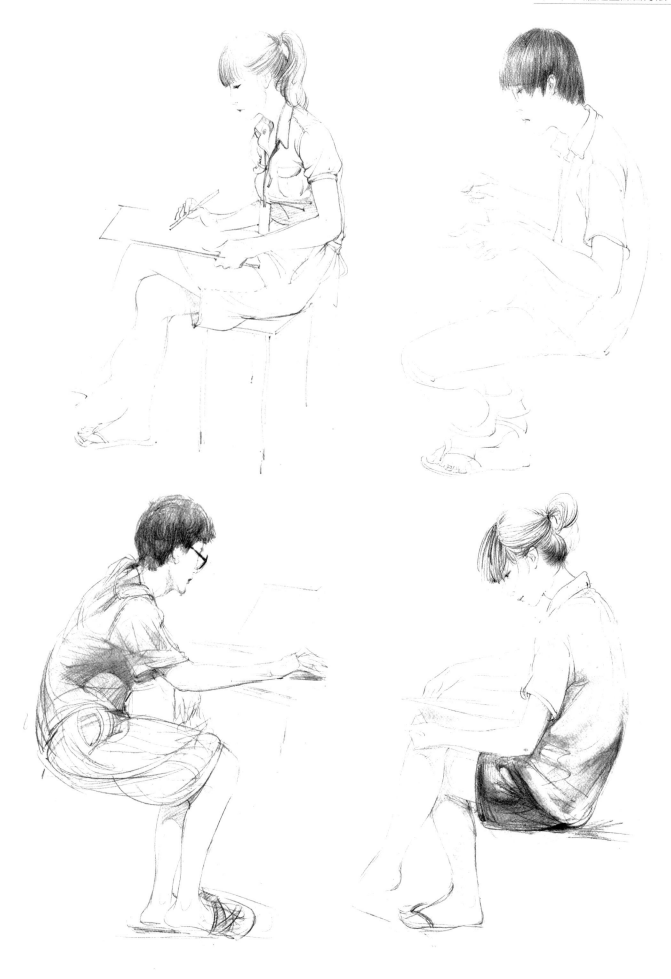

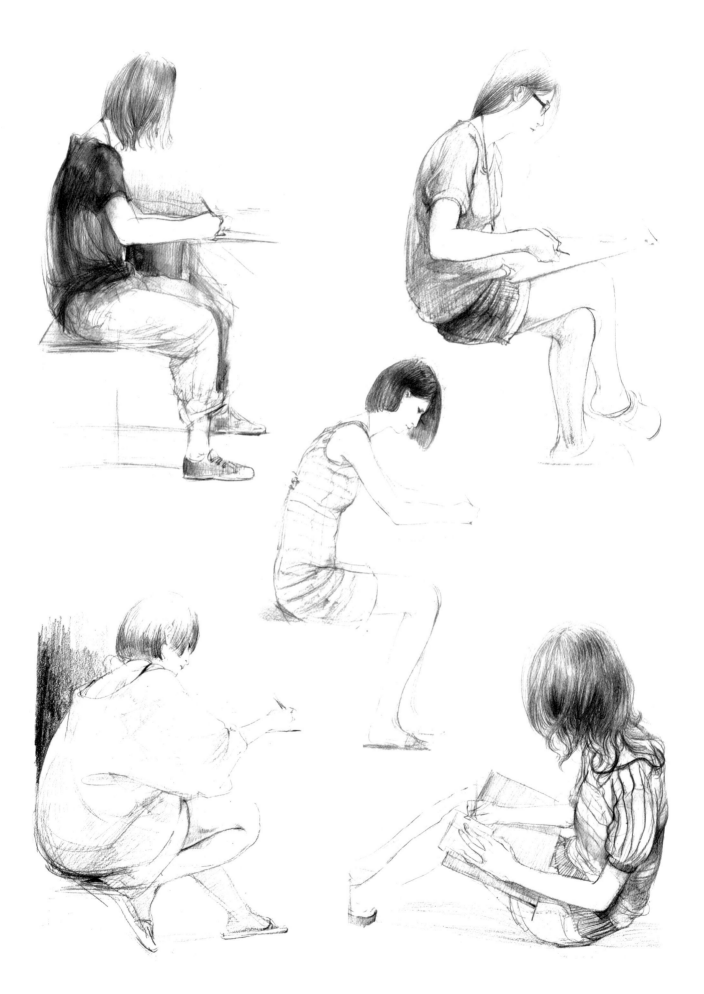

4.1.1 日常速寫

　　藝術來源於生活，收集日常生活中的點滴進行繪畫速寫是一個很好的學習方式。速寫的形式有很多種，在這裡，把日常速寫分為四類，分別為生活速寫、照片速寫、影視動態速寫和心情速寫。這也是筆者的速寫本上經常出現的內容，是筆者對生活記錄和整理的一種方式。

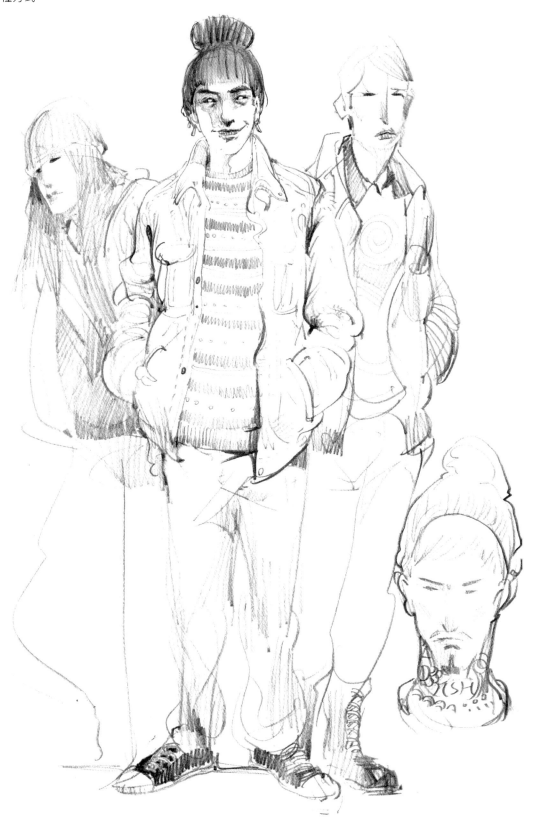

1. 生活速寫

　　生活中有很多有趣的人，他們可能是你的同學、好友、鄰居、閨蜜，或者是只有一面之緣的路人。他們有著自己的鮮明性格，或張揚或憂鬱，或純真或直率。冥冥之中，總是有股力量去驅使著自己把他們畫下來，以畫面賦予他們靈魂。

　　一個很好的人物動態，觀察感受人物的動態特徵、人體的體積關係、衣紋的走勢、鞋子的結構等。然後，進行記憶理解，迅速繪畫出來。

(1) 用直線迅速勾勒出大致輪廓。

(2) 在輪廓的基礎上，對所畫物件進行幾何體結構的分析。

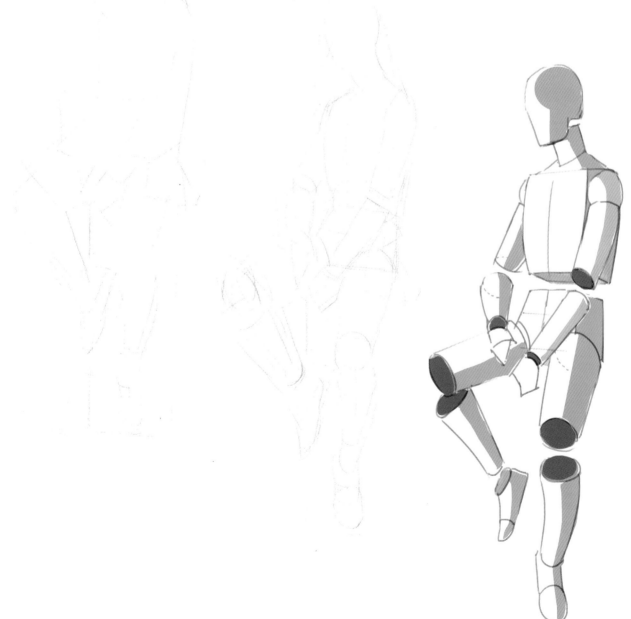

③ 勾勒出衣服的外輪廓，注意人體關
節結構點的線條處理方式。

⑤ 對人物進行最後的調整，並進行一
些明暗調子的分布，豐富畫面。

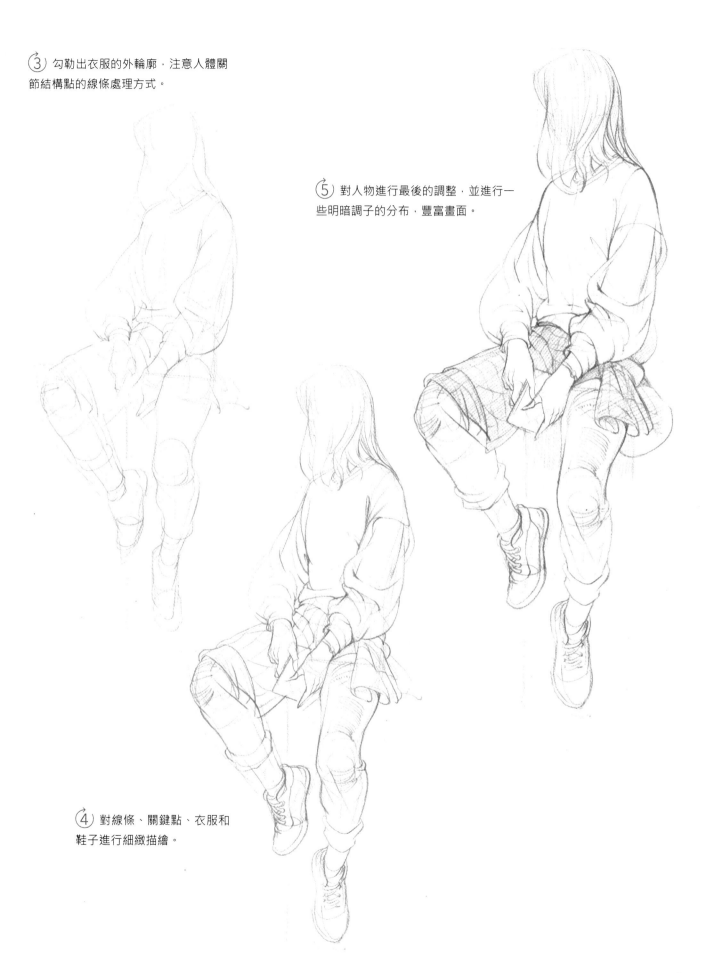

④ 對線條、關鍵點、衣服和
鞋子進行細緻描繪。

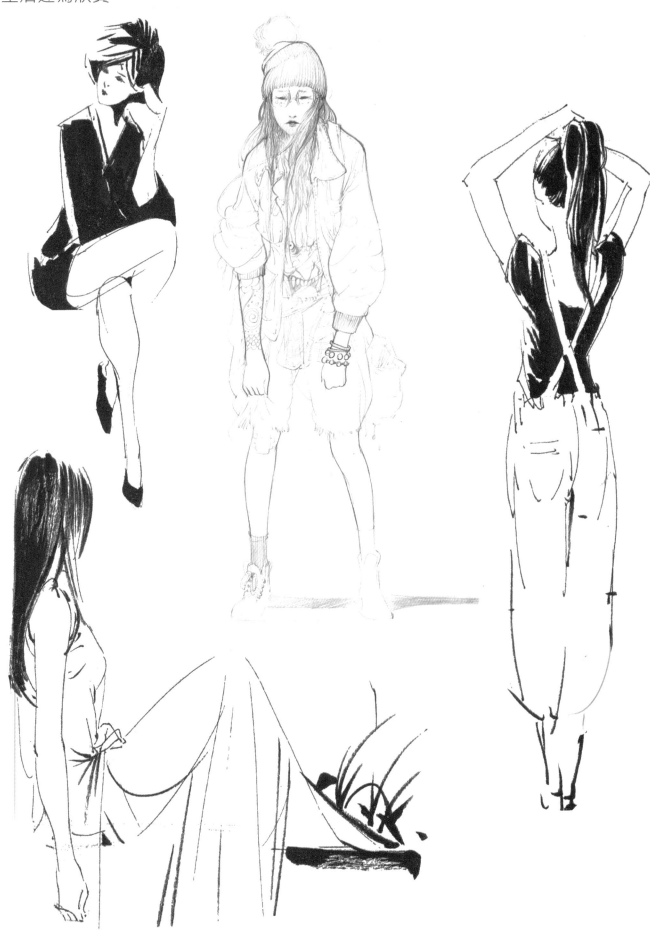

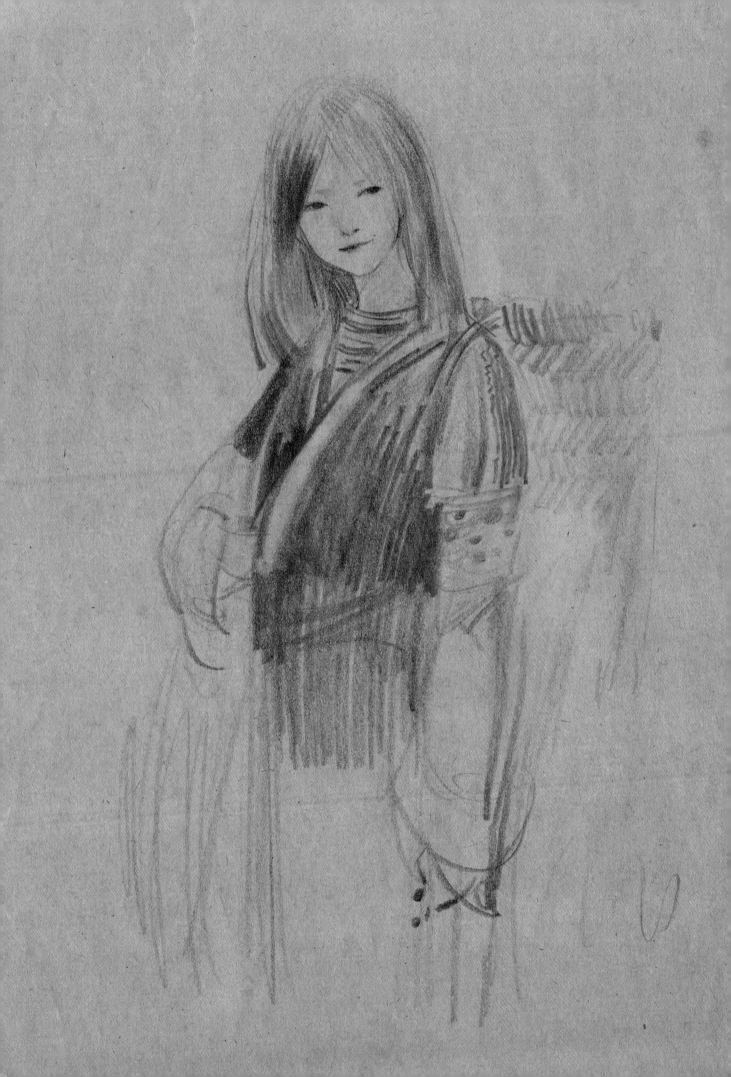

2.照片速寫

現代文明中，照片是記錄人們時光軌跡的媒介，也為美術工作者提供了更多的參考。

工作之餘，習慣隨時翻看社交網站上的照片，把喜歡的照片保存下來以備作素材用。更多的時候看到感動的照片，會立刻拿起桌子上的速寫本就開始畫。

照片速寫的練習，相對比較平面化。快速抓住人物的姿態，用簡單的輪廓線勾勒出形態即可。

選取一張你喜歡的照片很重要，這是畫好速寫的前提。人們在面對喜歡的事物時，總是會很有耐心。

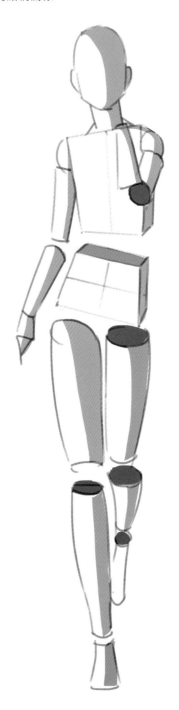

① 此處想畫一個正面走姿的女性，迅速勾勒出輪廓，注意走姿的胸腔和盆腔的結構關係。

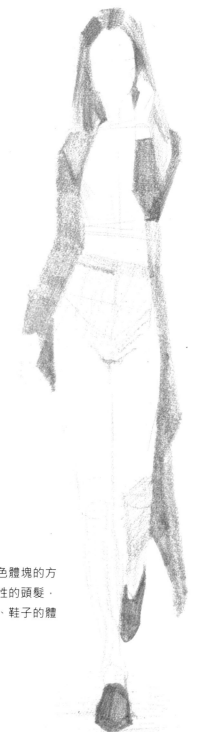

② 用黑色體塊的方式畫出女性的頭髮，以及外套、鞋子的體積輪廓。

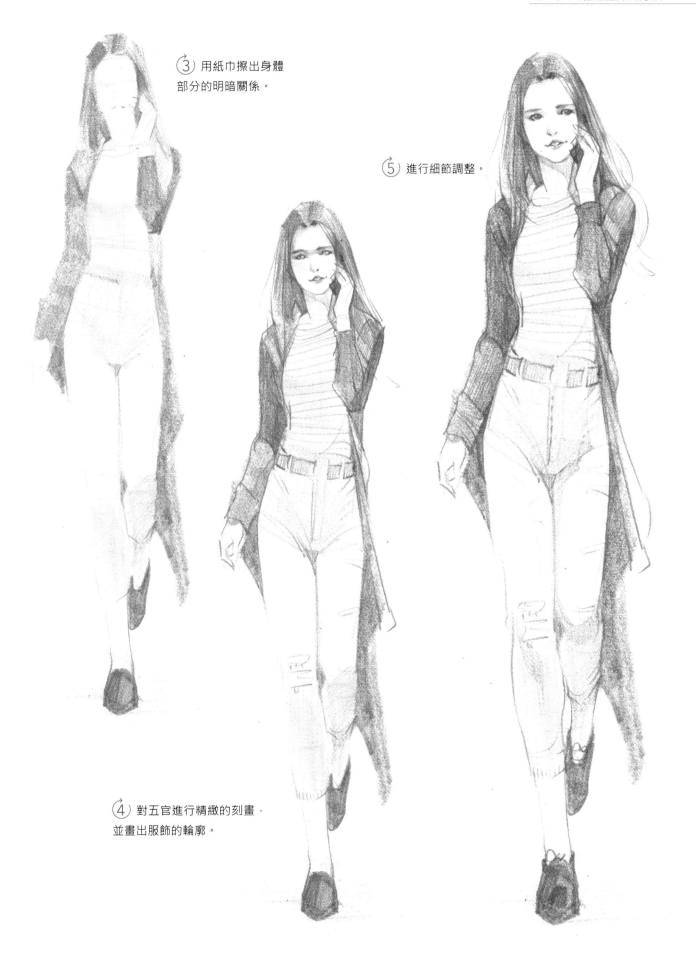

③ 用紙巾擦出身體
部分的明暗關係。

⑤ 進行細節調整。

④ 對五官進行精緻的刻畫，
並畫出服飾的輪廓。

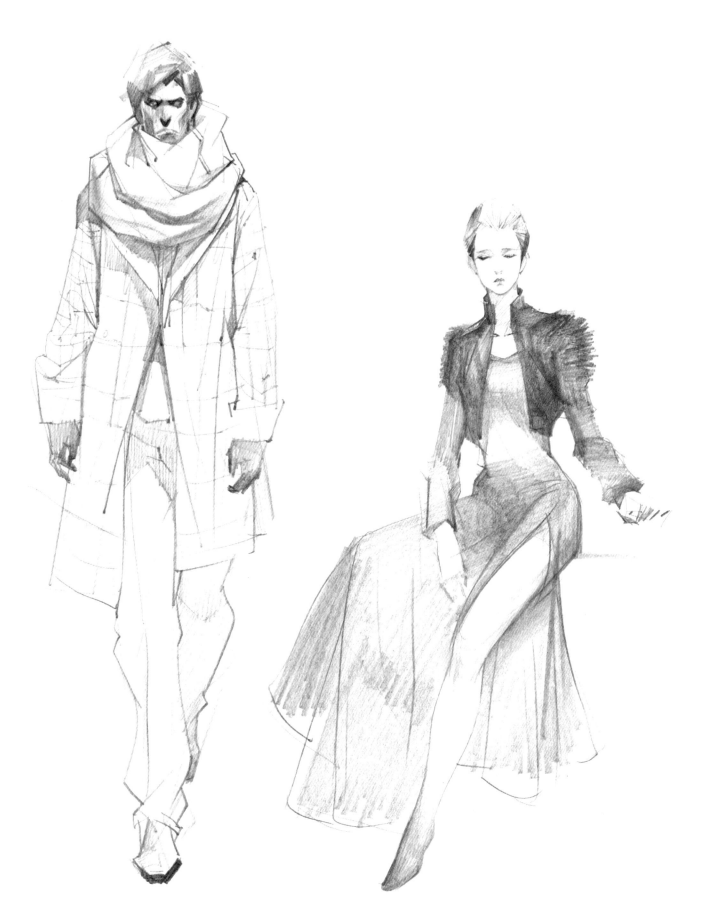

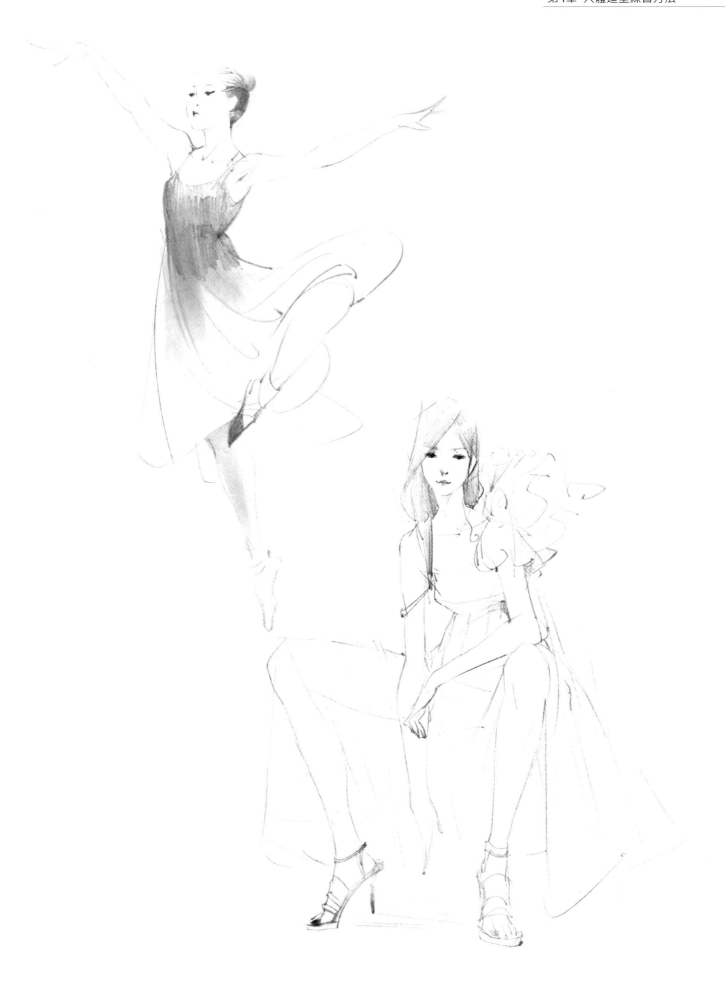

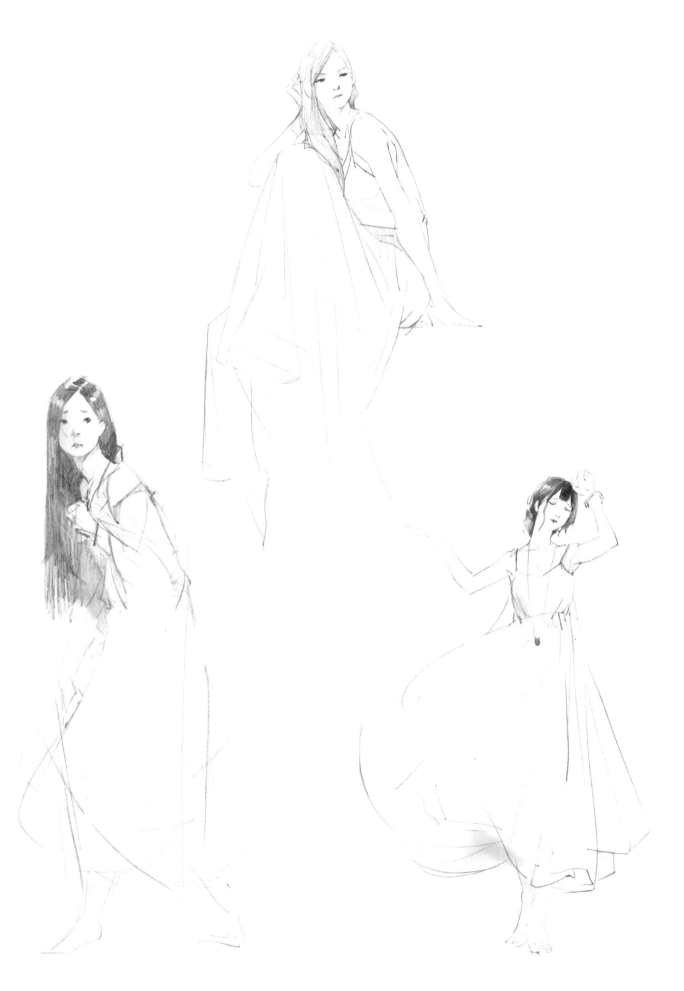

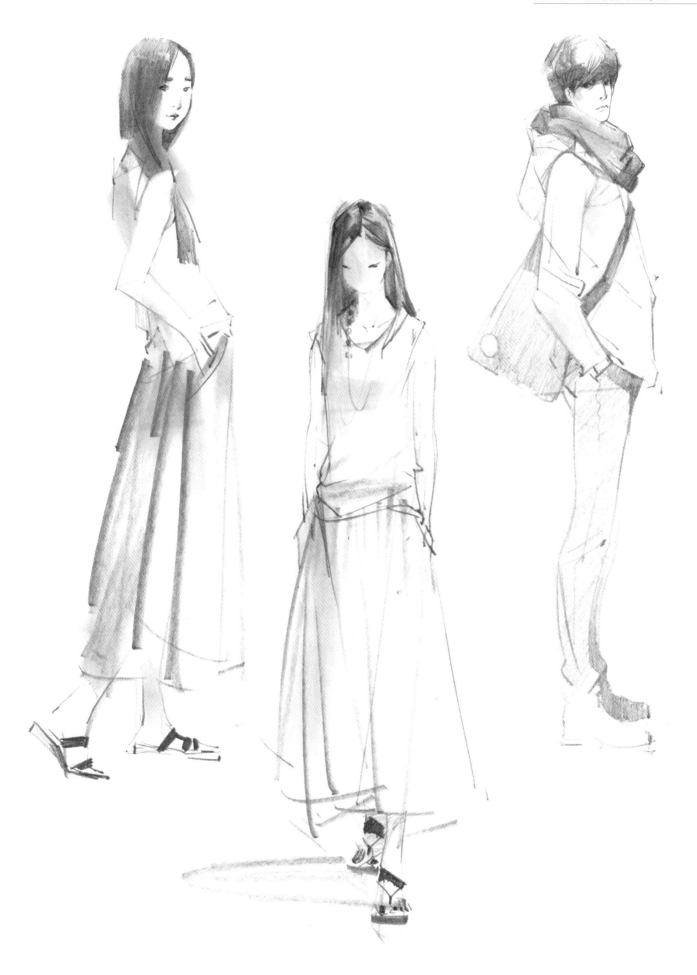

3.影像動態速寫

　　動作電影也是筆者獲取靈感的一個途徑。看電影的時候很放鬆，很喜歡這種光影美術所帶來的視覺享受。因為工作的原因，筆者對電影（動作電影）裡角色的動態設計很敏感，會特別關注電影裡精彩的動作設計。在閒暇時，也會針對性地對喜愛的電影角色動作做一些分析繪畫練習。

　　電影裡的動作是依靠動作指導、分鏡藝術家和導演預先編排好的。像大導演徐克就是一個很好的分鏡繪製藝術家，他會畫出想要的動作設計，來指導演員的表演，輔助電影的拍攝。

　　所以，如果人體動態速寫畫得好，你也可以做一個分鏡藝術家（電影分鏡師）！

　　選取一個影視動態人物做參考，可以找一部動作電影，在遇到自己喜歡的動作設計時暫停，然後把他迅速畫下來，也可以以此為依據設計出新的動作。

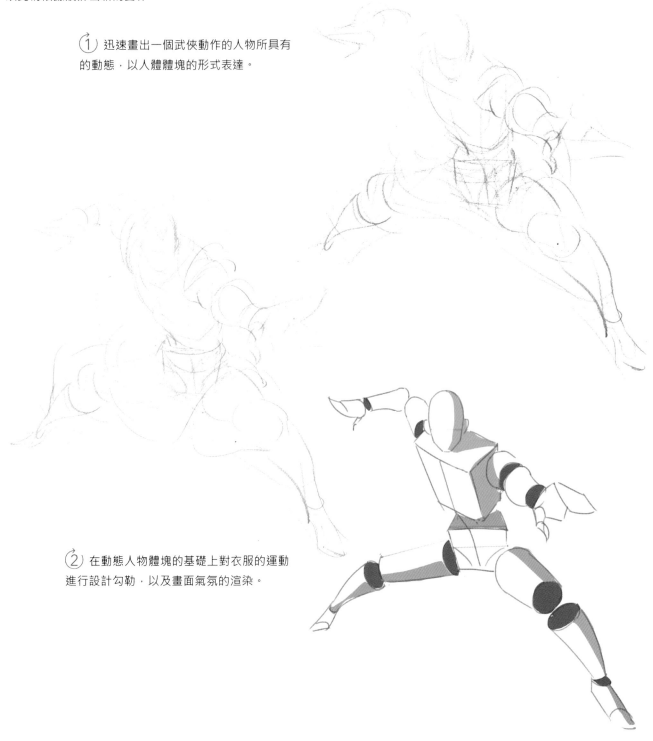

① 迅速畫出一個武俠動作的人物所具有的動態，以人體體塊的形式表達。

② 在動態人物體塊的基礎上對衣服的運動進行設計勾勒，以及畫面氣氛的渲染。

③ 用明暗調子的方式營造出人物的立
體感，進行肌肉輪廓線條的勾勒。

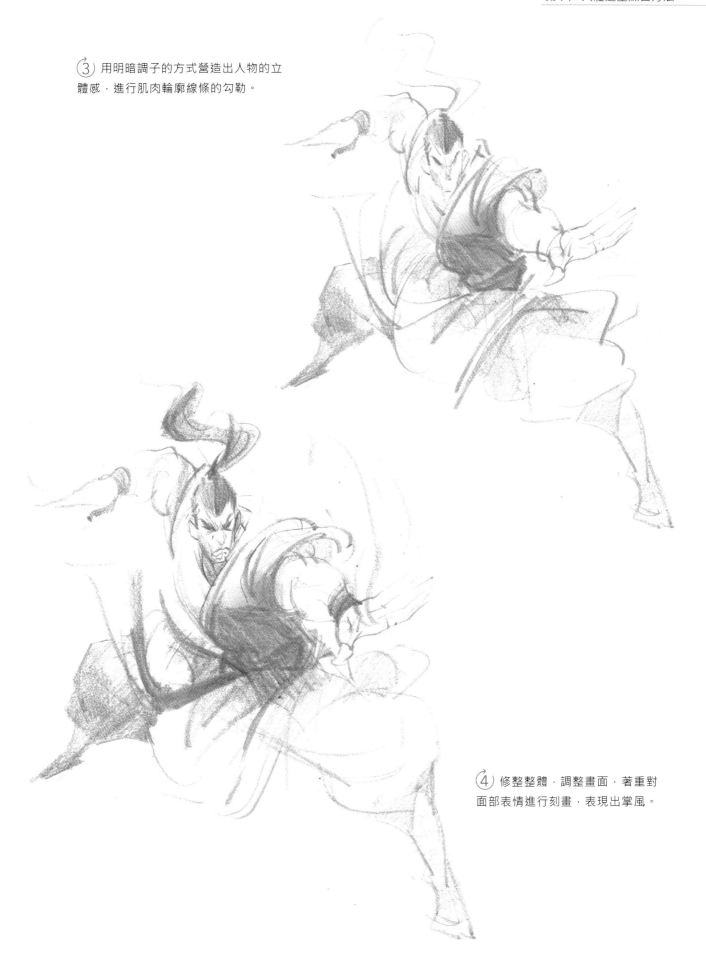

④ 修整整體，調整畫面，著重對
面部表情進行刻畫，表現出掌風。

影像動態速寫欣賞

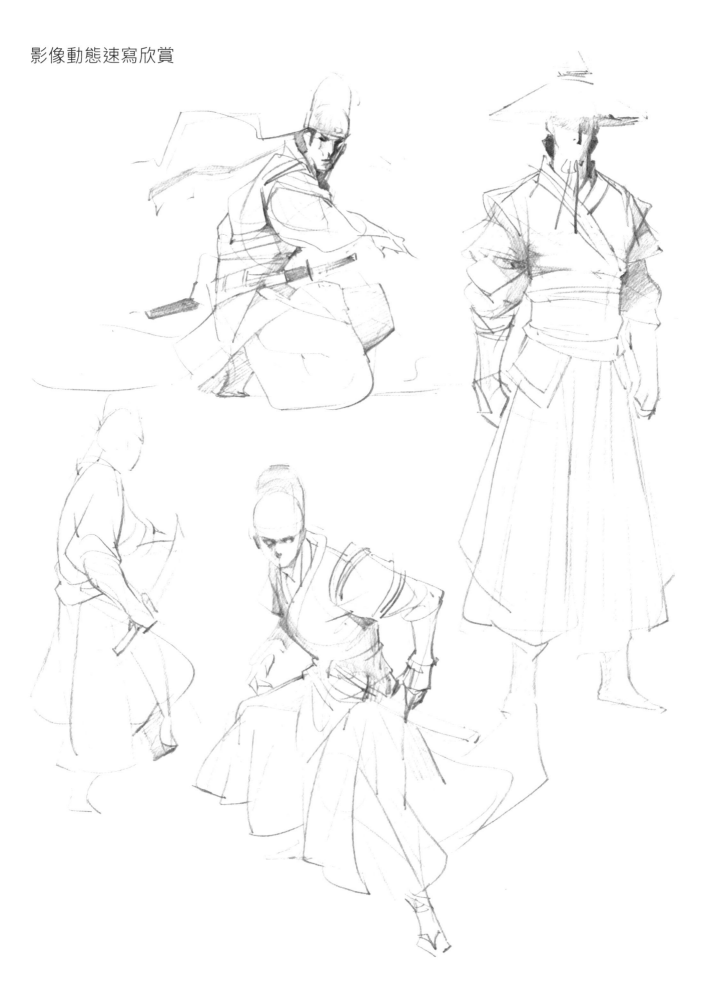

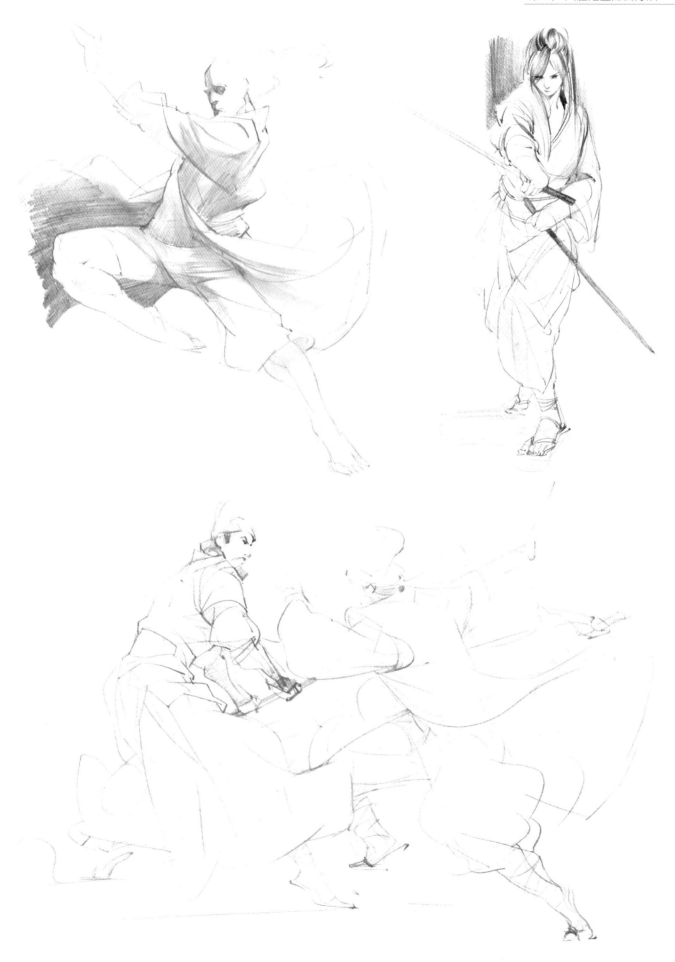

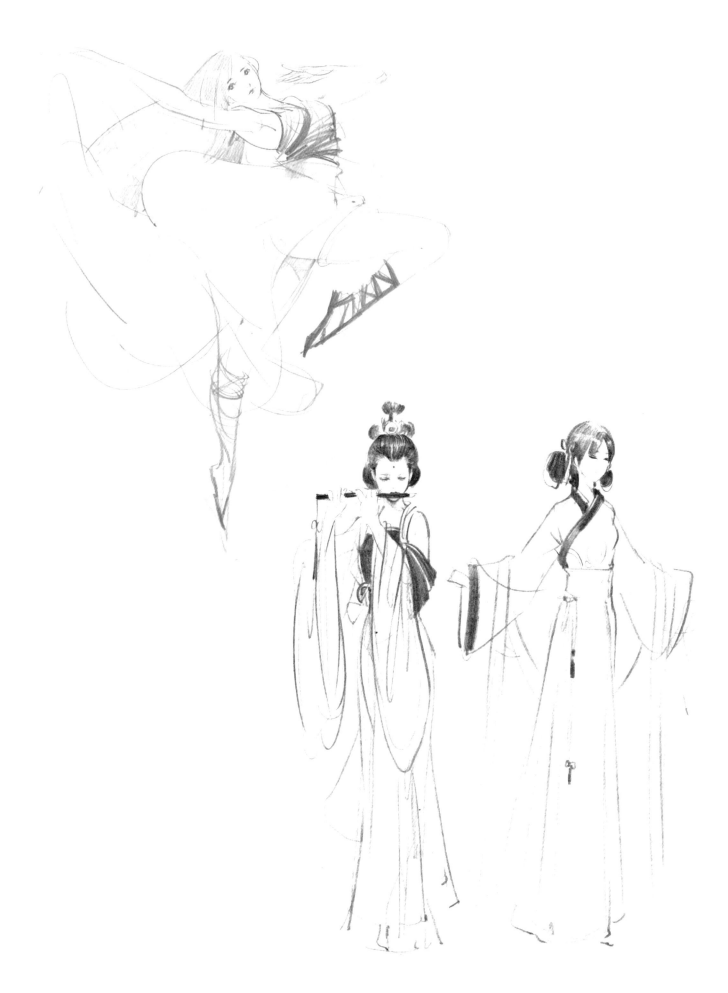

4.心情速寫

人有悲歡離合，月有陰晴圓缺。心情好時，看到路邊的一棵野草都高興，心情不好時，看誰都不順眼。
如何記錄良緣，排解憂愁？那就讓我們來畫心情速寫吧。

心情速寫的繪畫，其實就是快速整理出自己的情緒而進行的工作學習之餘的創意小塗鴉。它是對前面速寫訓練的實戰運用，是邁進繪畫創作的必經之路。

開始畫之前，首先想好要表達的心情，最好是今天發生的事，或者是此時此刻的心情。例如，早上起床晚了，迅速套上衣服飛奔去上班的感覺。

① 快速勾勒一個跑步人物的動態骨架。

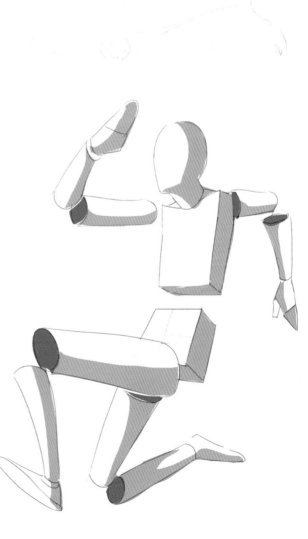

② 刻畫出人物的面部表情，畫一個週一上班太晚起床怕被老闆教訓的愁眉苦臉的表情。然後用幾何圓柱體表示出人物的軀幹和四肢。

149

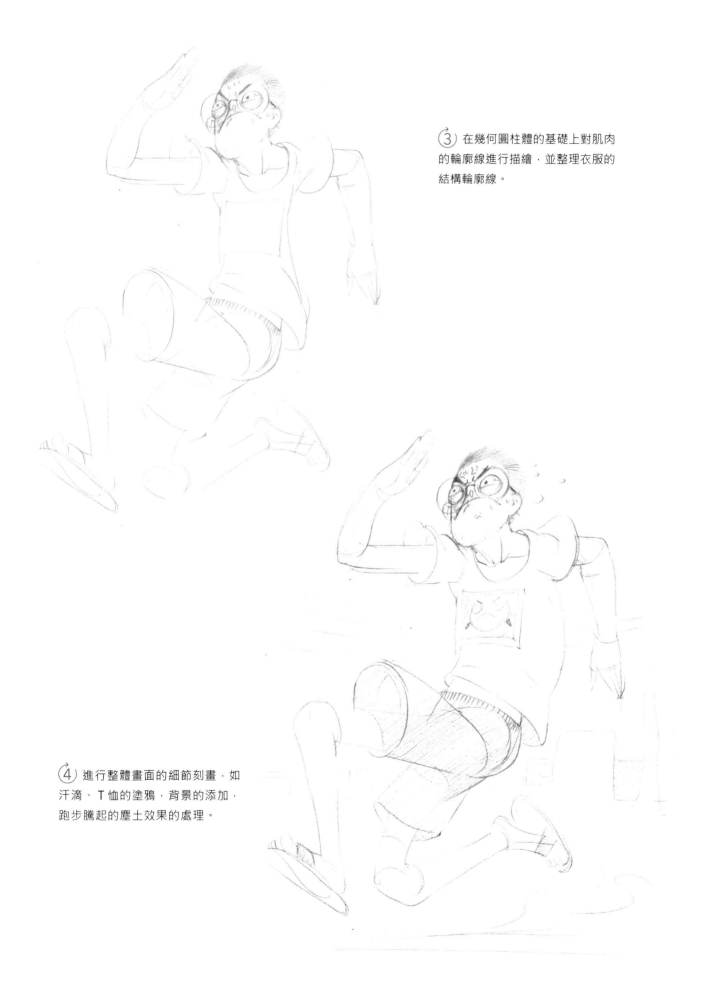

③ 在幾何圓柱體的基礎上對肌肉
的輪廓線進行描繪，並整理衣服的
結構輪廓線。

④ 進行整體畫面的細節刻畫，如
汗滴、T恤的塗鴉，背景的添加，
跑步騰起的塵土效果的處理。

心情速寫欣賞

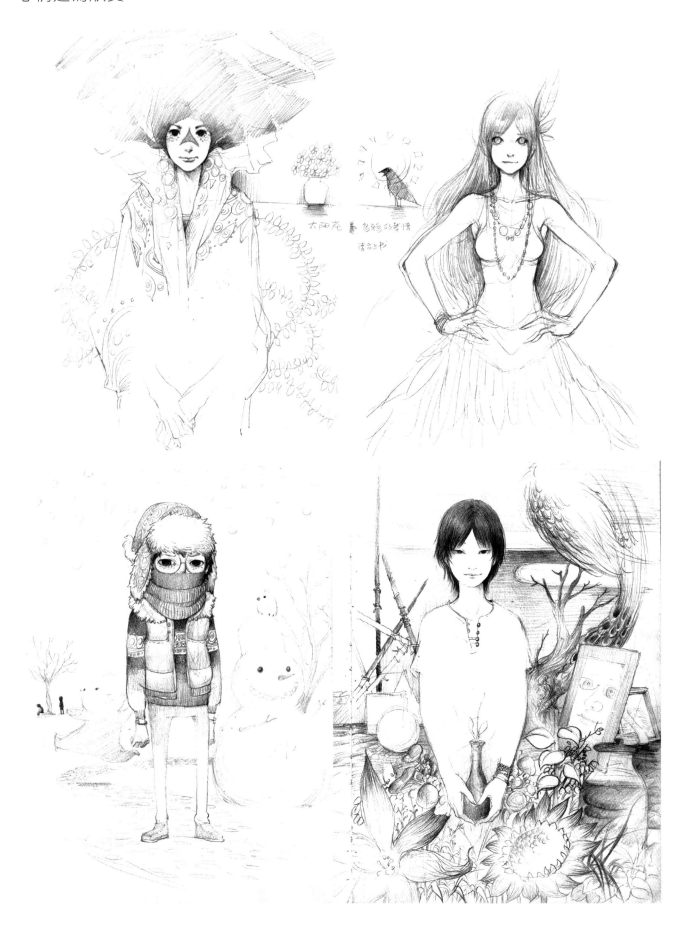

天天向上
好好学习

为什么龙飞不起来！

下雨天
一无所有

起床之后…

今天，要做什么？？？？

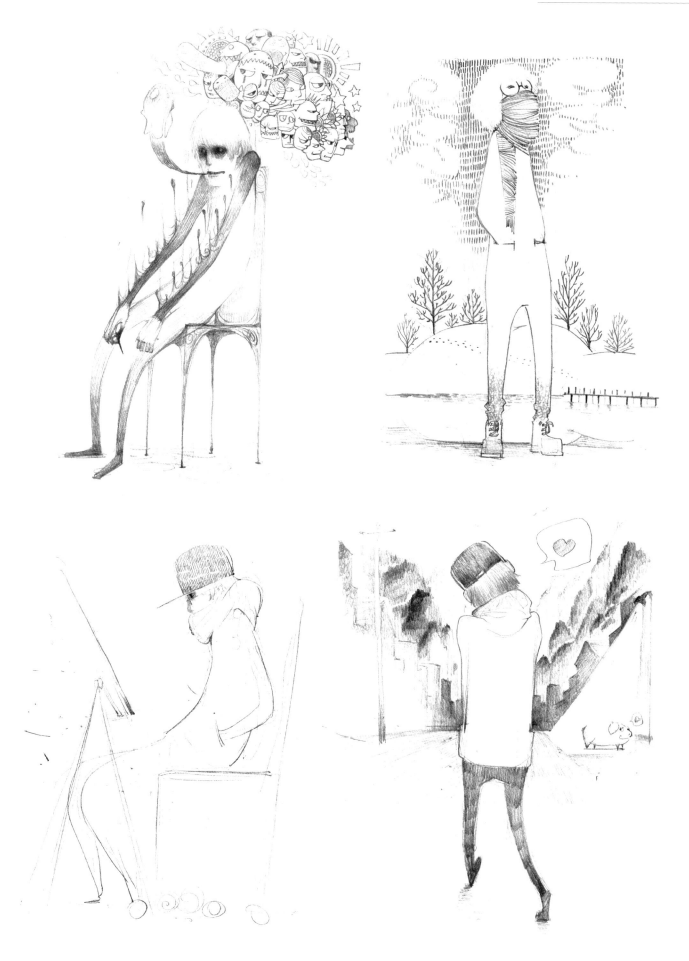

4.1.2　創意速寫

創意（人體）速寫，即在速寫繪畫中融入自己的創意，用各種形式的表達方式玩轉人體速寫。

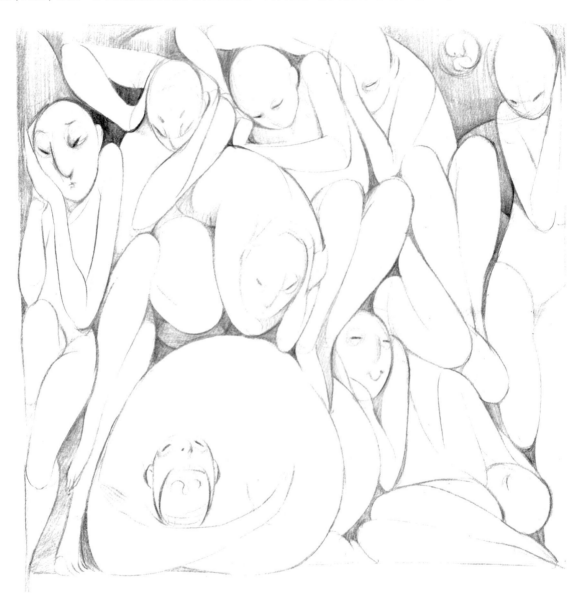

1.思維的拓展方式

豎排直線：有漸變的效果，可以快速塑造黑白關係。

短點線：立體的塑造感。

長點線：比較適合毛絨質感的角色。

橫向漂浮線：用筆要輕，畫出柔和的感覺，用於立體感的塑造。

毛毛線：來畫毛毛怪角色，如下圖第 5 個小怪獸。

圈圈亂線：給人很蓬鬆的感覺，用筆也要輕。

先從可愛的小動物們開始，每一隻小動物都是一個小天使。

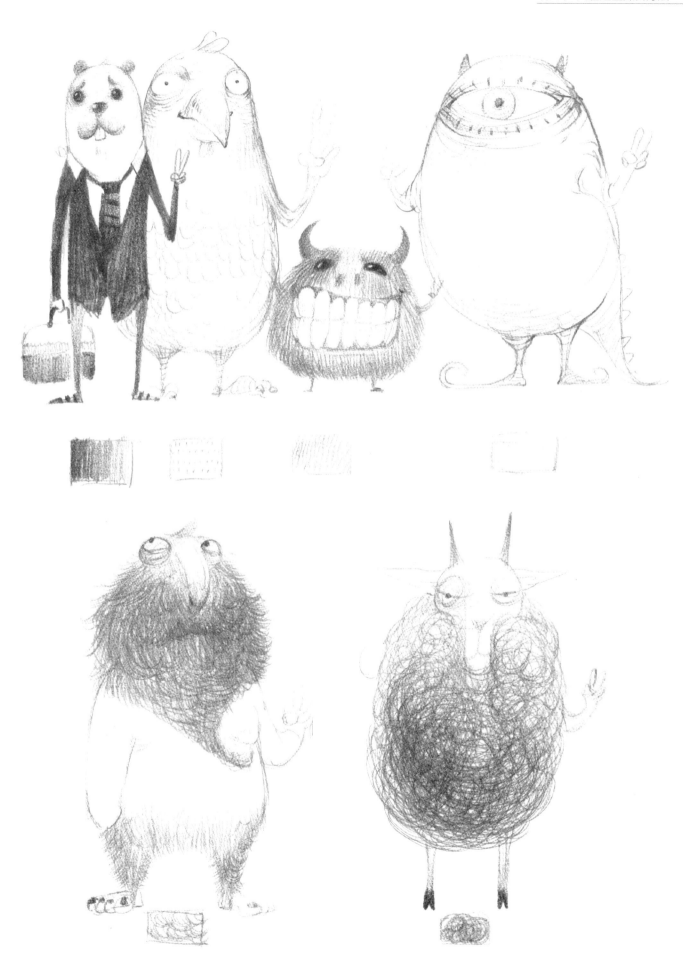

2.想像的表達方式

　　對現實生活中的物品進行擬人化角色處理，可以利用平面圖形的輪廓或對 "火柴人 "進行符號化的方式聯想角色設計，還可以對現有的卡通角色進行圖形紋樣卡通元素的添加，使其更加有趣、生動。用命題故事情節的方式進行創作是訓練想像力表達的很好方式。

　　利用圓形、三角形、正方形、梯形的符號化輪廓，畫出不同的豬肉強形象，同時可以設計出不一樣的人物氣質和特點。

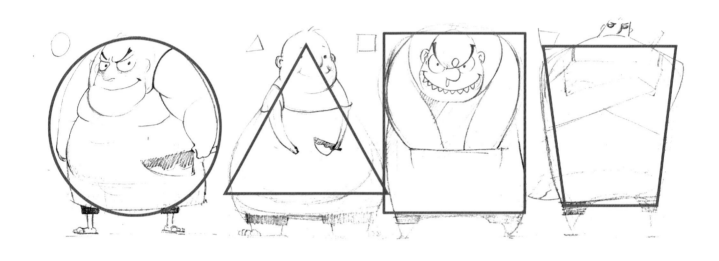

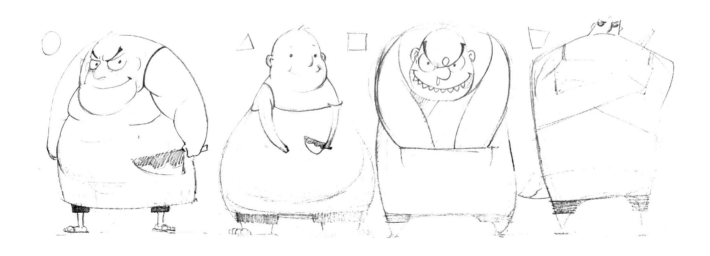

利用 "小火柴人" 的第一感覺，描繪速寫一個角色。這也是另一種符號化輪廓設計方式。

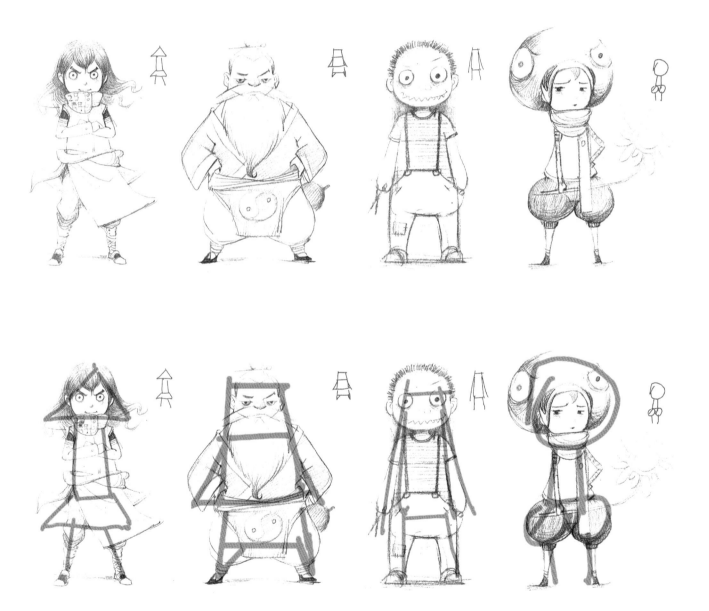

可以在這些簡單的圖形基礎上加入一些有趣味性的元素，使人物顯得更加生動。
線條分布元素的應用。

亂線

魚鱗式浮動線

純黑色眼睛和
環繞式小排線

波浪式網格

疏密分布的細線

編織分布的線

黑白網格分布

日常生活中各種卡通元素的應用。

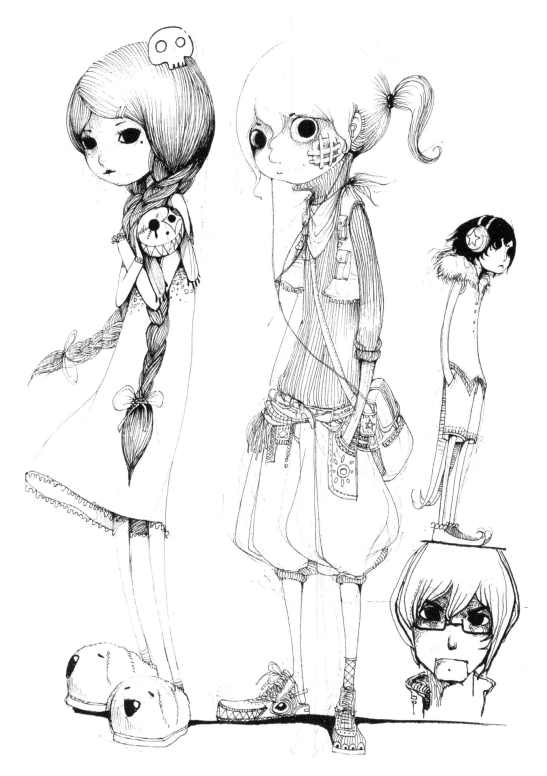

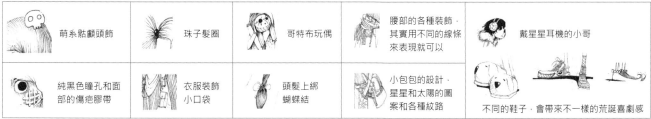

	萌系骷顱頭飾		珠子髮圈		哥特布玩偶		腰部的各種裝飾，其實用不同的線條來表現就可以		戴星星耳機的小哥
	純黑色瞳孔和面部的傷疤膠帶		衣服裝飾小口袋		頭髮上綁蝴蝶結		小包包的設計，星星和太陽的圖案和各種紋路		不同的鞋子，會帶來不一樣的荒誕喜劇感

當畫出了一個自己喜歡的人物後，也可以添加平面圖形，讓人物和環境一起表演，一起去訴說一個故事。

依據下面的文字描述，畫出你心目中的創意速寫。

命題故事練習 1：
宅在宿舍裡半年的男子，終於收拾好行李，出門遠行。房間裡的怨念宅細胞們分裂追逐，見光死。

命題故事練習 2：
中午午休，夢魘。感覺身體死死地被來自地下帶刺的藤蔓纏繞住，動彈不得。同時還有恐怖的眼睛瞪著自己，就像中了《火影忍者》裡宇智波一族的幻術無限月讀。

命題故事練習 3：
工作中遇到了困難，受到了挫折，開始懷疑自己，問自己是否能夠做好，默默告訴自己：解決問題的方法總比問題本身要多。

命題故事練習 4：
夜晚的另一個夢魘。小丑藏在床底，我抓破被子，卻還是動彈不得。

命題故事練習 5：

　　一個自稱 "好男人" 的旅行者來到一個小山城，他在憂鬱著：像他這樣的好男人到底應該去哪休息呢？是山下的小旅館，還是酒吧，或者民房，或者去山頂的城堡碰碰運氣，這還真是困擾呢！

　　心想，還是先吃個蘋果吧！但是，他又再次困擾了，因為他只有叉子，沒有削蘋果的小刀。

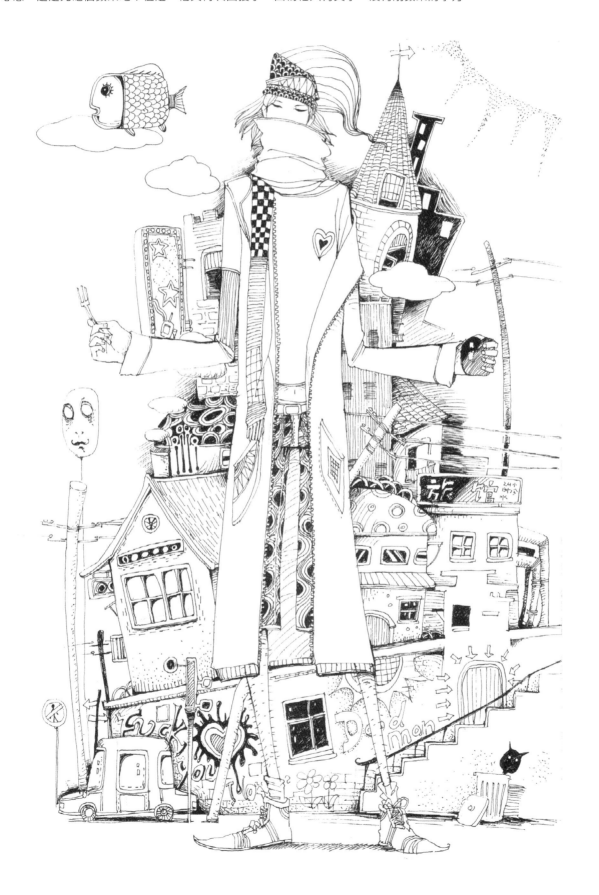

4.2 / 百頭練習

只畫頭部，著重對五官進行精細刻畫。

4.2.1 女性頭像練習

1 定出五官的位置，注意不管是什麼角度，人的眼睛、嘴巴都是和鼻子呈90°的。

2 畫出五官。

3 注意線條有實有虛，把五官細化描繪出來，並大致勾勒出頭髮的走向。

4 畫出頭髮絲和眼珠。

5 添加光影，使頭髮有光澤度。

6 給人物的臉上添加裝飾，使人物的特點更加鮮明。

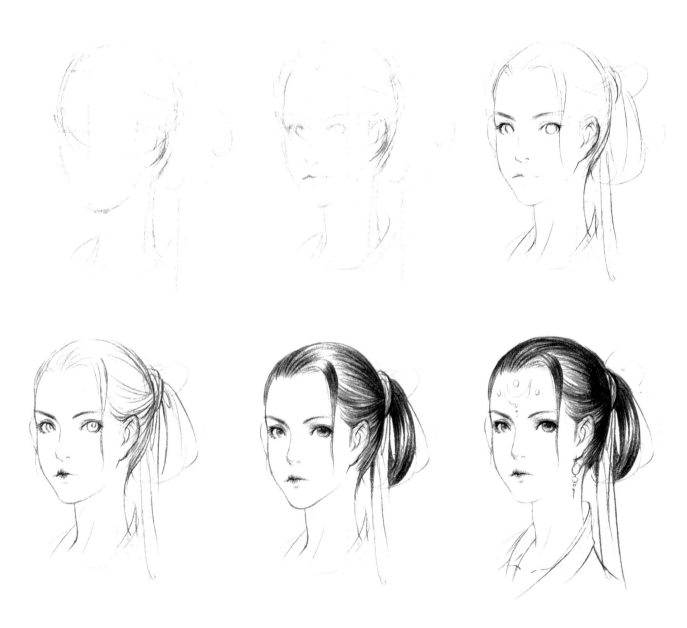

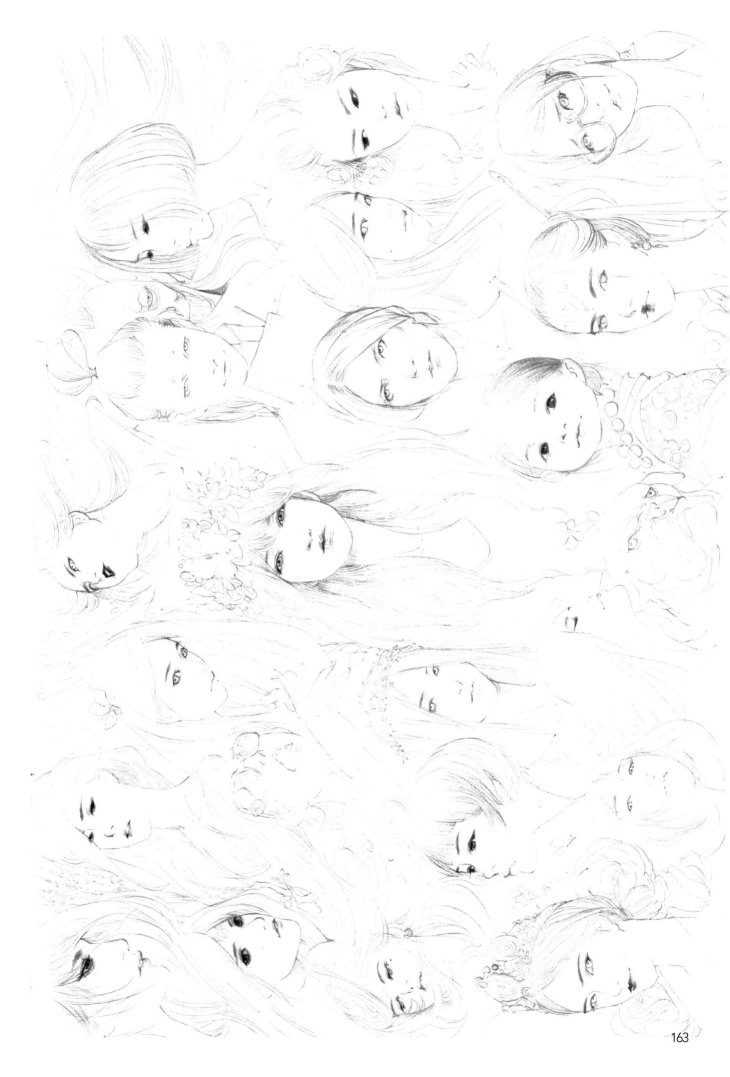

4.2.2 男性頭像練習

①　定出五官的位置，注意不管是什麼角度，人的眼睛、嘴巴都是和鼻子呈90°的角。

②　畫出五官和頭髮，人物是怒目瞪視前方的。

③　注意線條有實有虛，把五官細化描繪出來，注意人物的面部肌肉緊繃，並大致勾勒出頭髮的走向。

④　畫出頭髮絲、頭飾和眼珠。

⑤　添加光影，使毛髮有光澤度。

⑥　詳細刻畫人物臉部，使人物的特點更加鮮明。

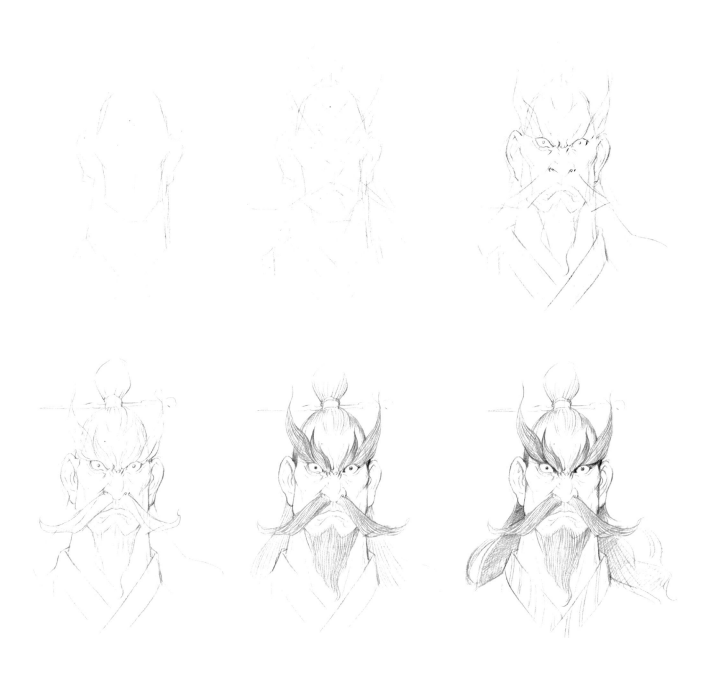

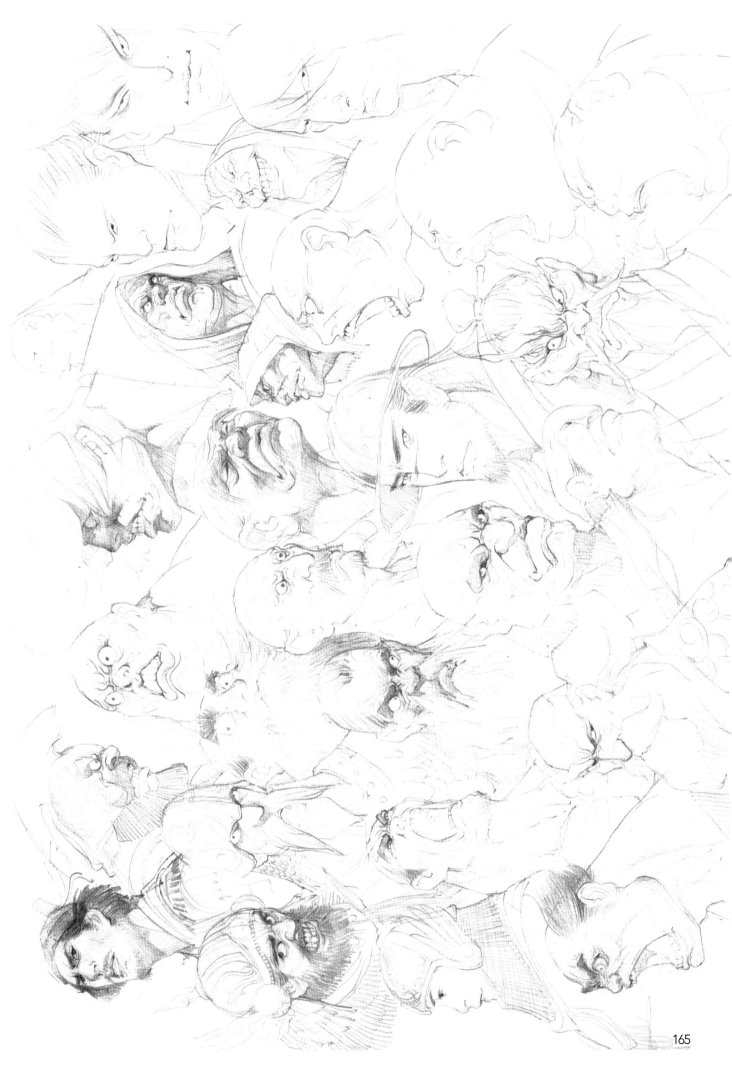

4.2.3 怪物頭像練習

① 要畫一個怪物的正側面形象,首先定出五官的位置。

② 細化草稿。

③ 注意線條有實有虛,畫出牙齒,尖尖的牙齒使怪物看起來更加兇猛。

④ 擦掉多餘的線條。

⑤ 畫出大致的明暗關係。

⑥ 詳細刻畫頭部,並畫出毛髮的質感。

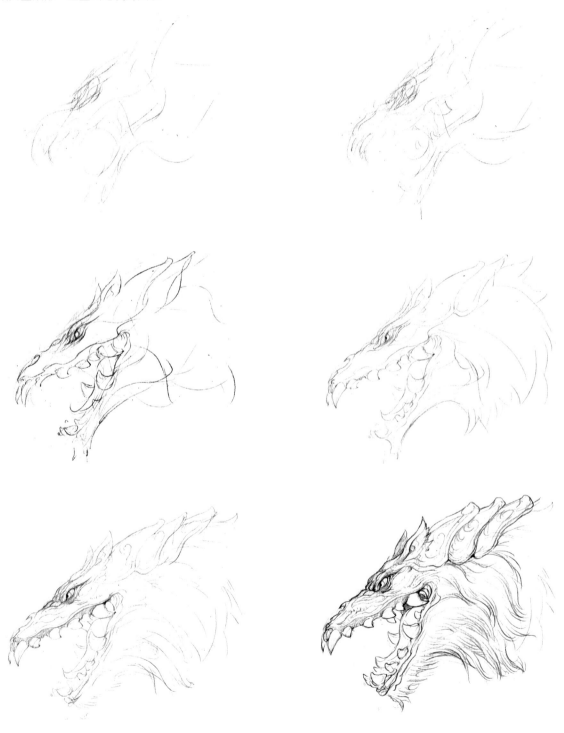

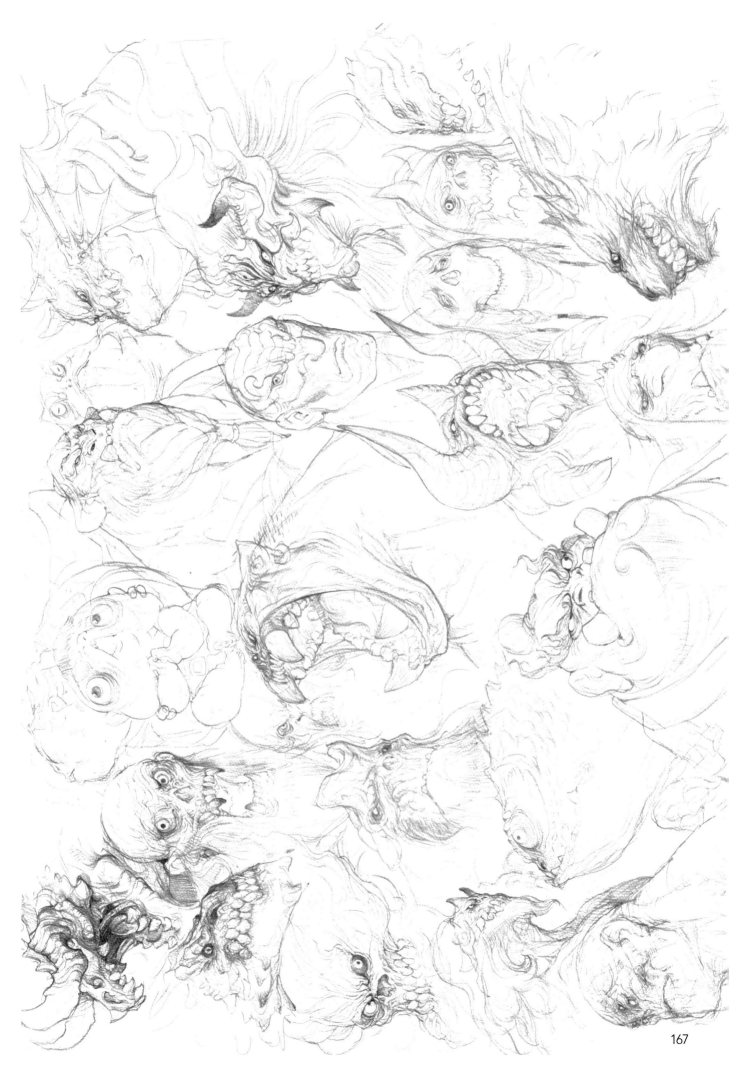

4.2.4 卡通風格頭像練習

卡通風格的線條比其他風格的更簡化,用誇張的面部表情表現人物的心情是其特點,眉毛和嘴型的細小改變就能輕鬆變換人物的心情。

① 畫一個男人嚴肅、生氣的五官表情。

② 給男人加上爆炸頭。

③ 現在開始改變人物的表情,把眼睛加大,嘴巴畫成齜牙咧嘴。

④ 畫上眼珠。

⑤ 給頭髮排線畫出陰影。

⑥ 添加明暗光影對比。

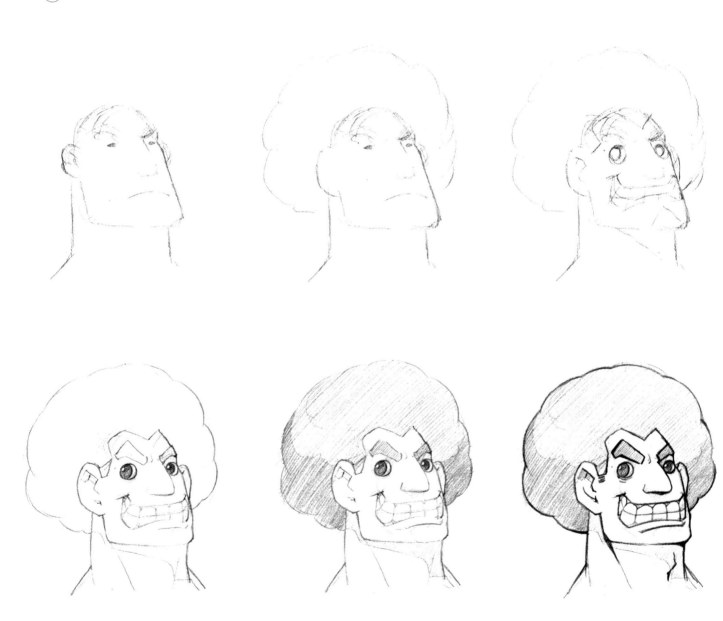

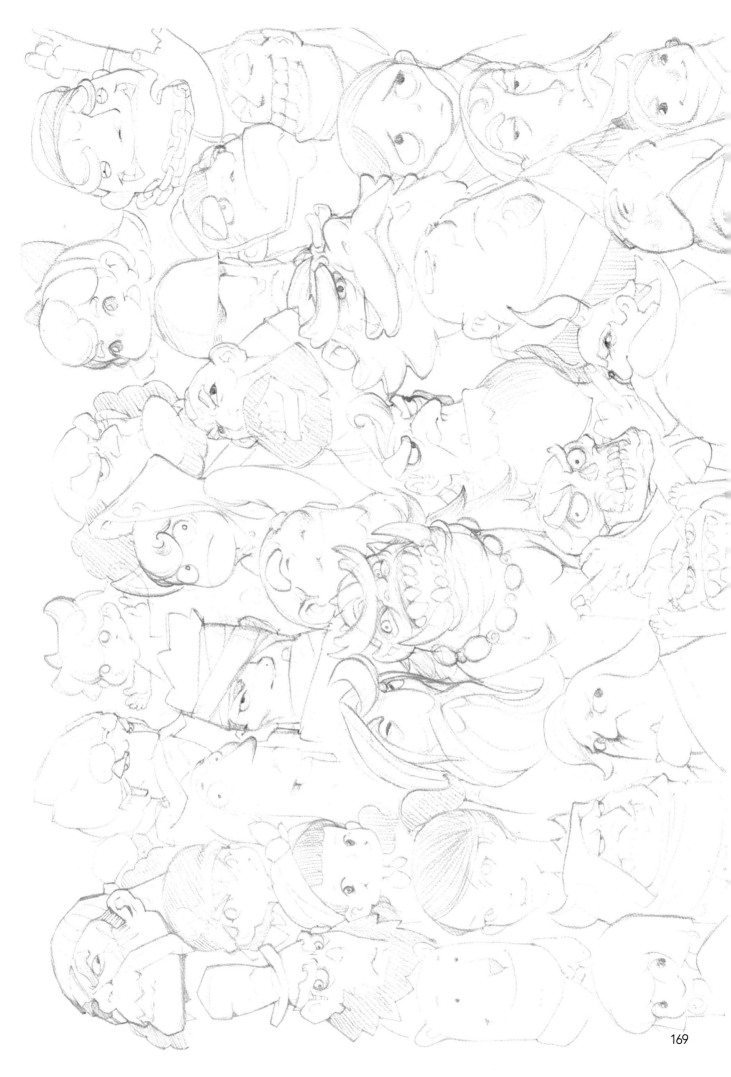

4.3 / 百手練習

在觀察手指關節點時，可以試著連接一下每個手指的線條，可能會發現一些有趣的規律，例如，手掌伸直，大拇指和小拇指的第 2 個指關節的長度相等。利用這些規律來掌控手掌的關係和比例。

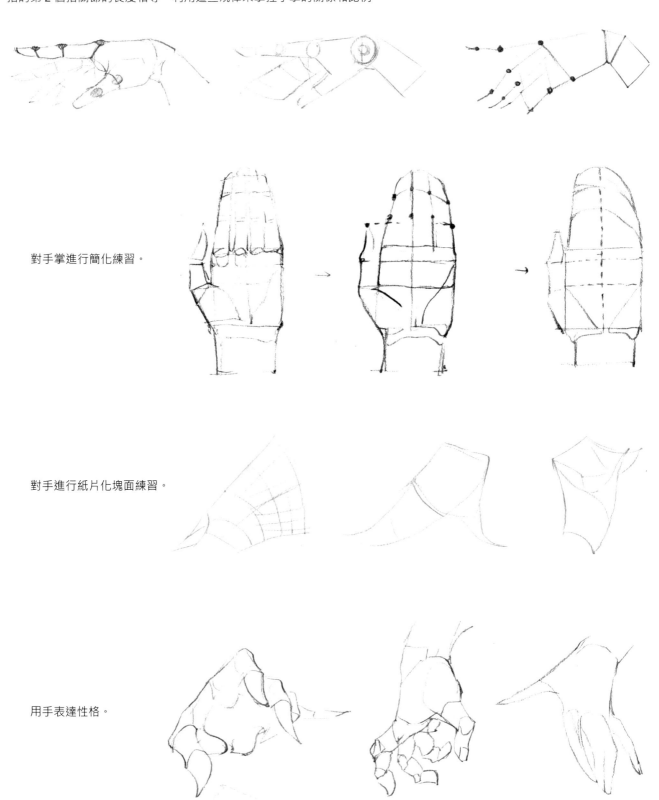

對手掌進行簡化練習。

對手進行紙片化塊面練習。

用手表達性格。

先不刻畫細節，只用直線來表現手的比例關係。

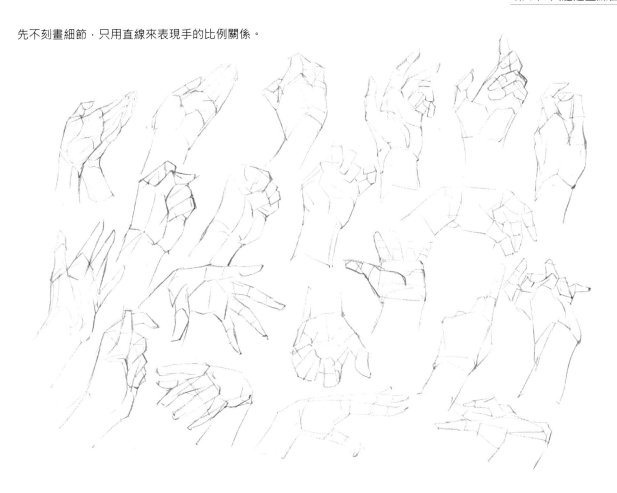

仔細觀察圖中千姿百態的手，此處表達出了陰柔美。

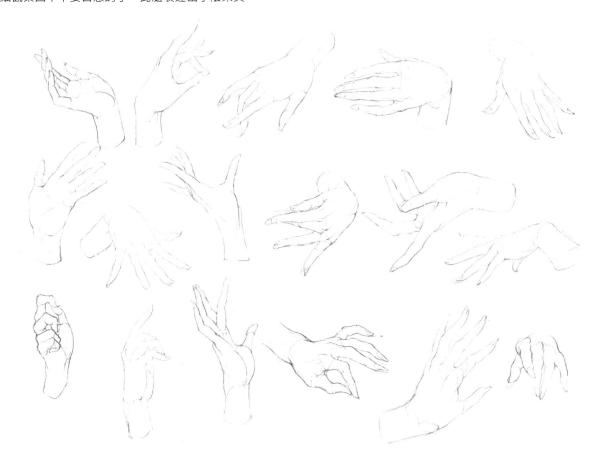

男人的手掌動作。

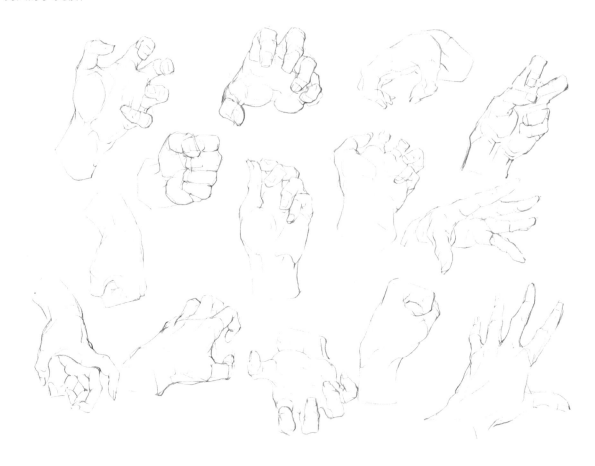

抓東西的手，要注意手掌與物體之間的關係。

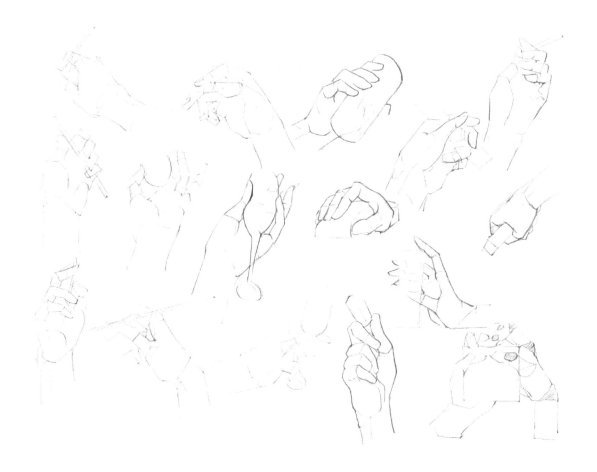

雙手交握的不同動作表現。

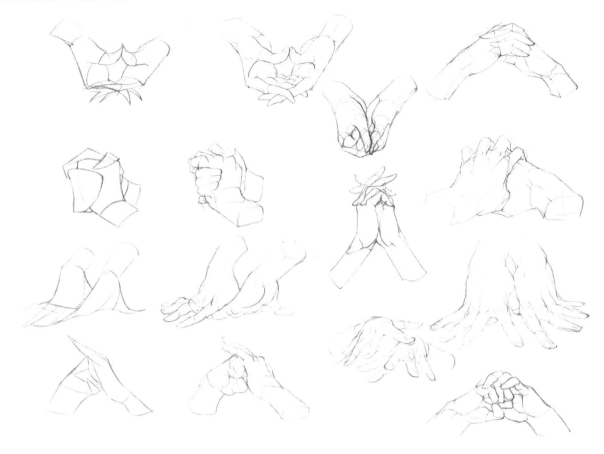

不同生物的手部表現。

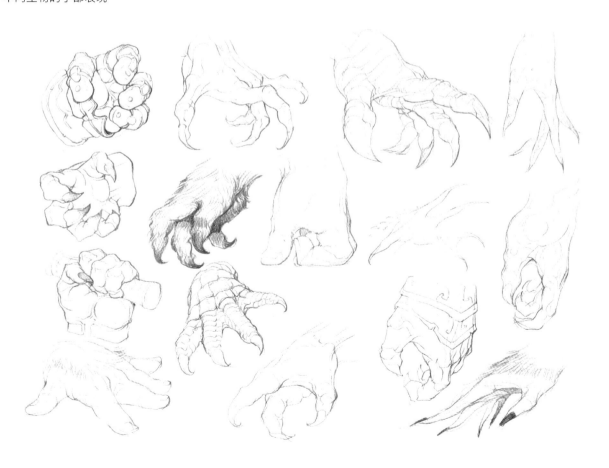

4.4 ／ 不同姿態人物欣賞

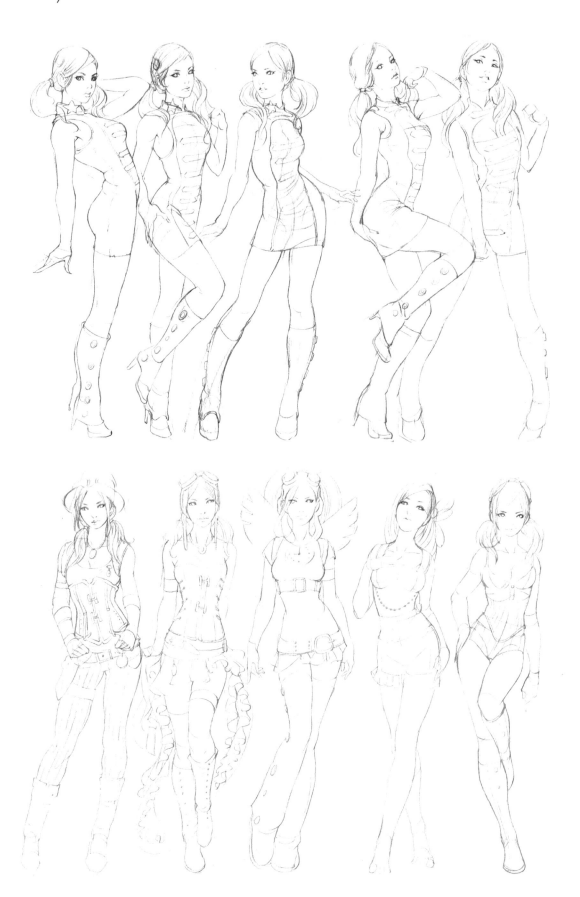

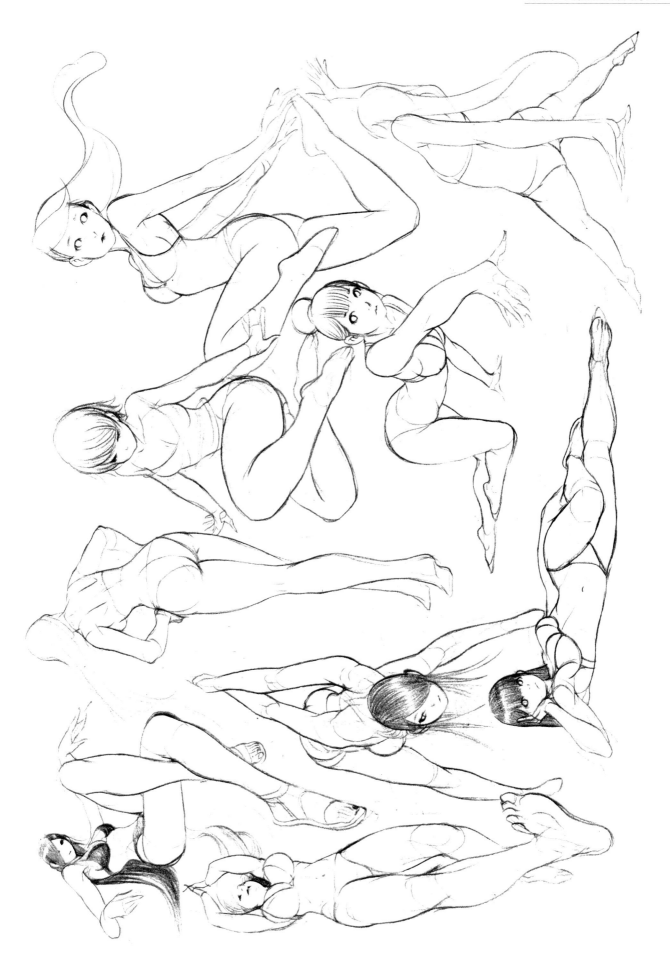

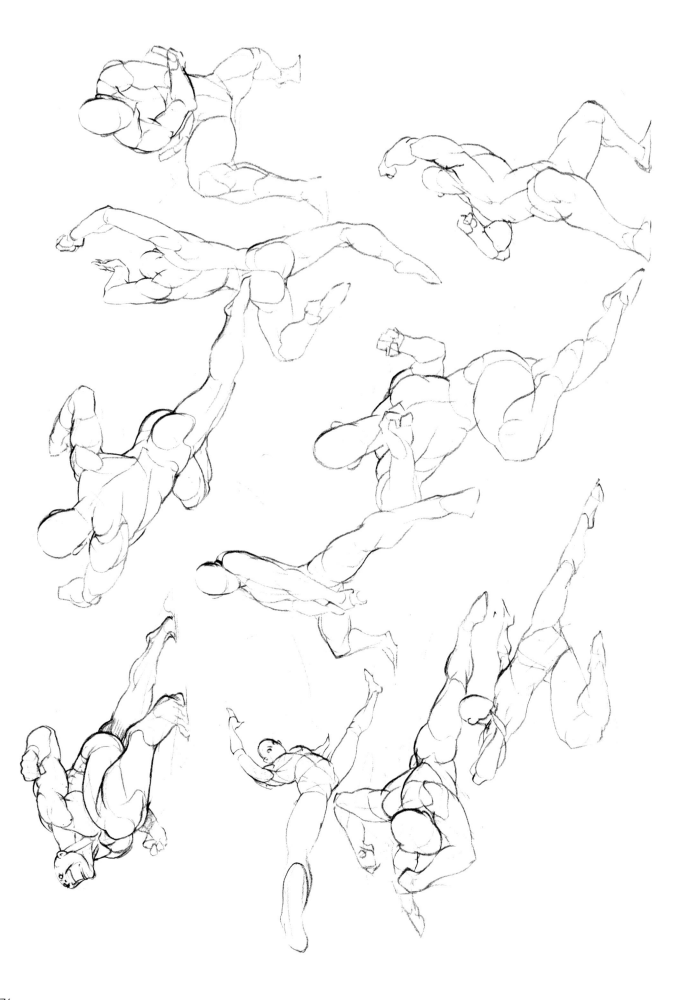

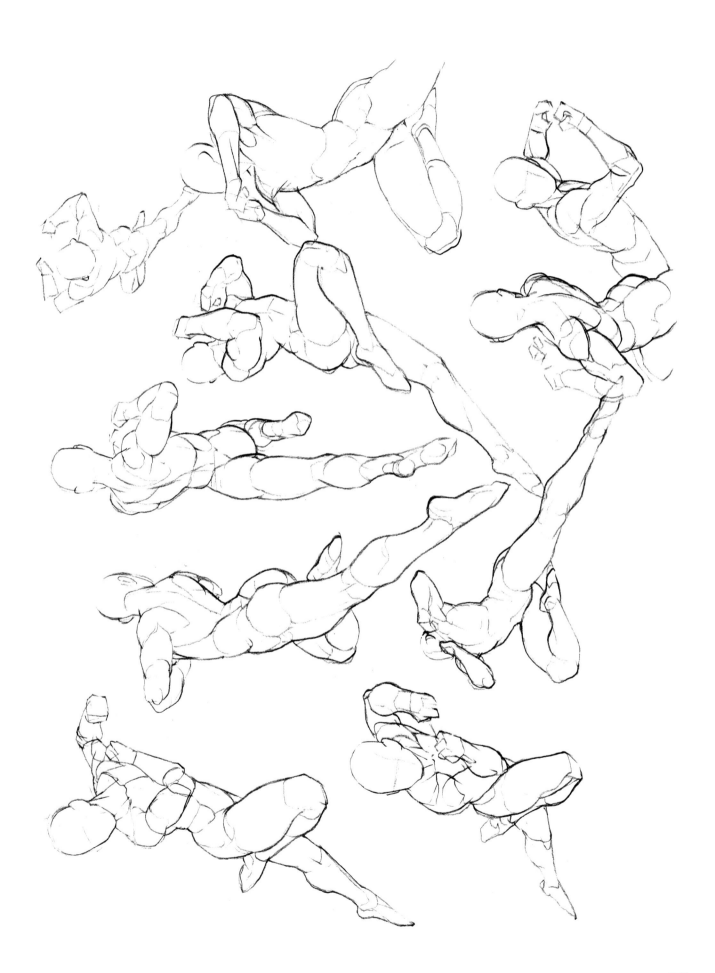

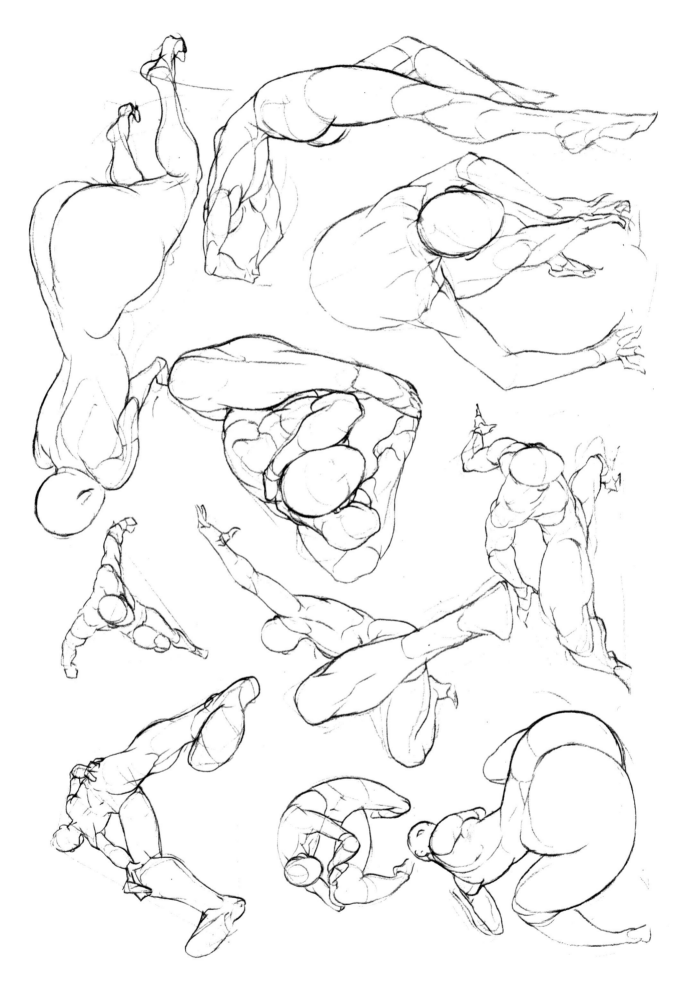

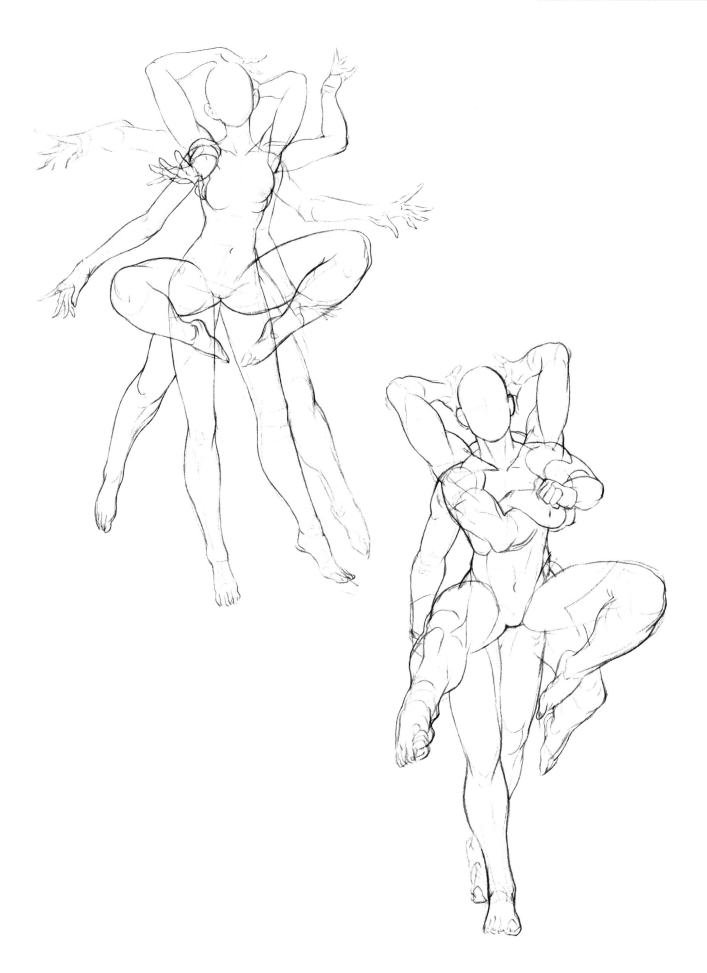

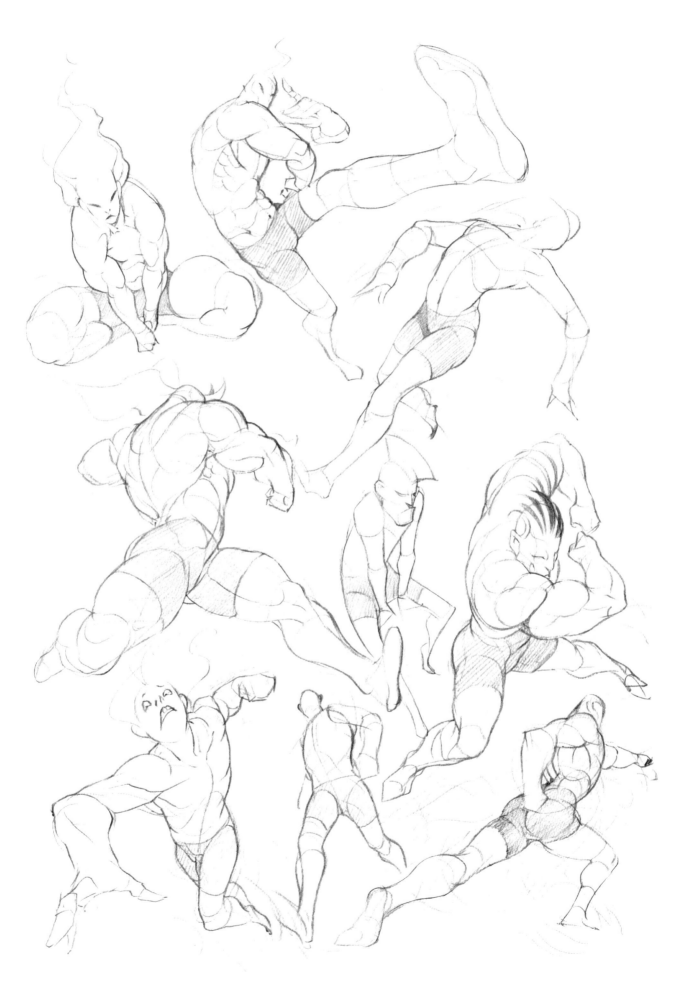

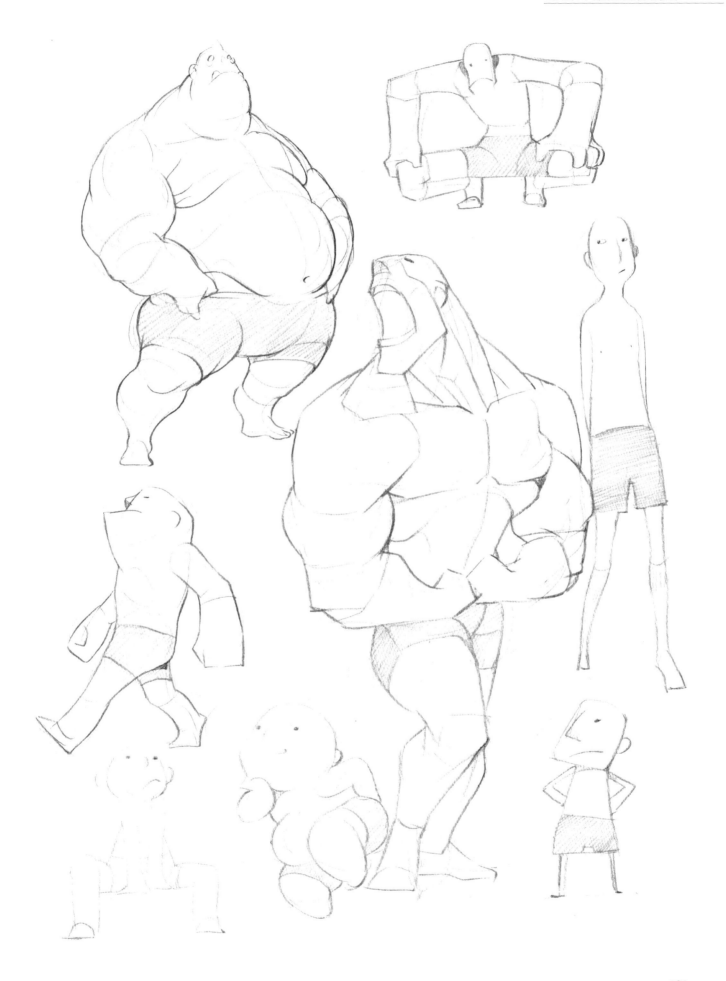

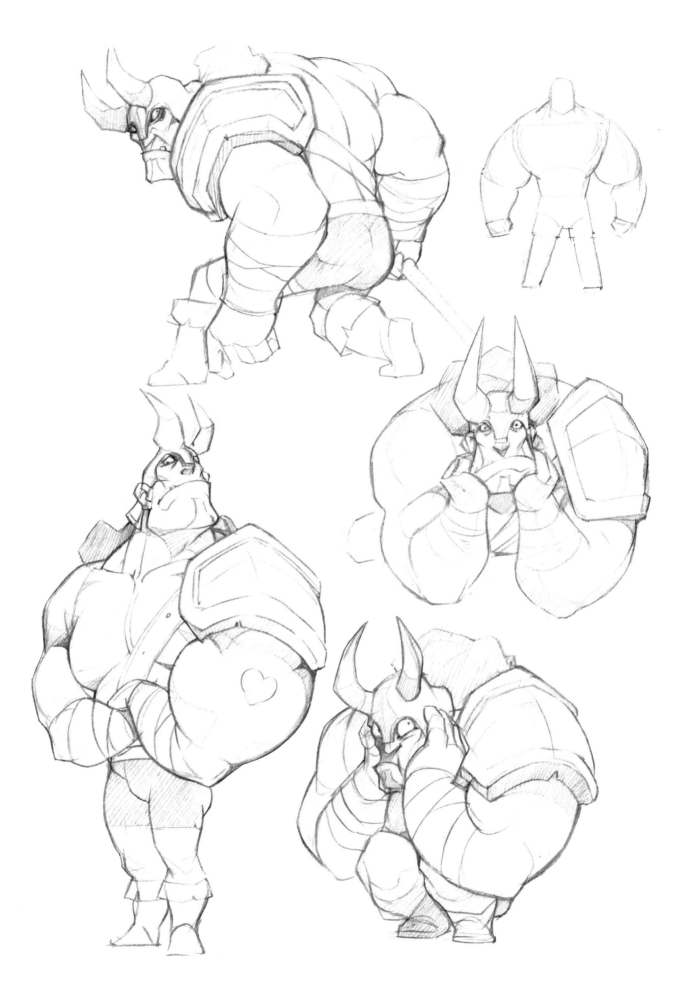

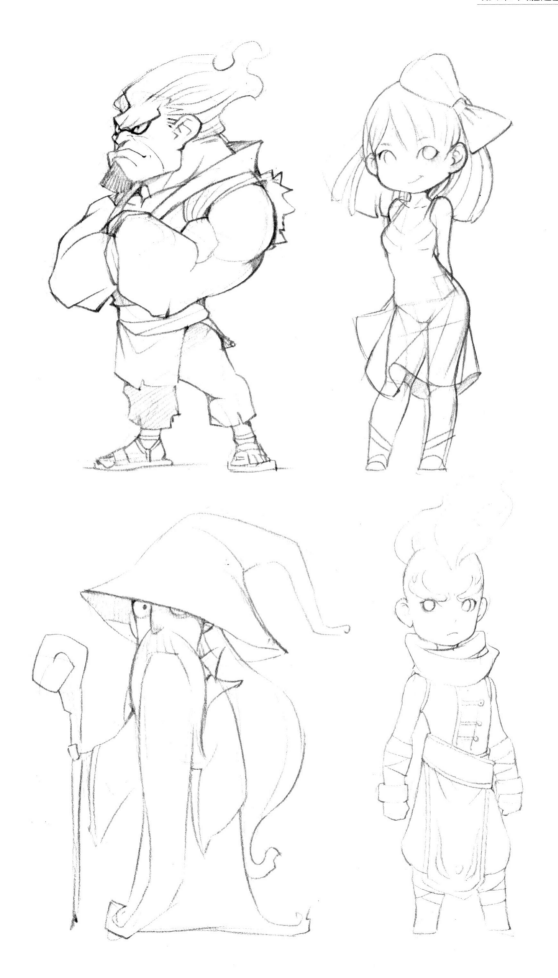

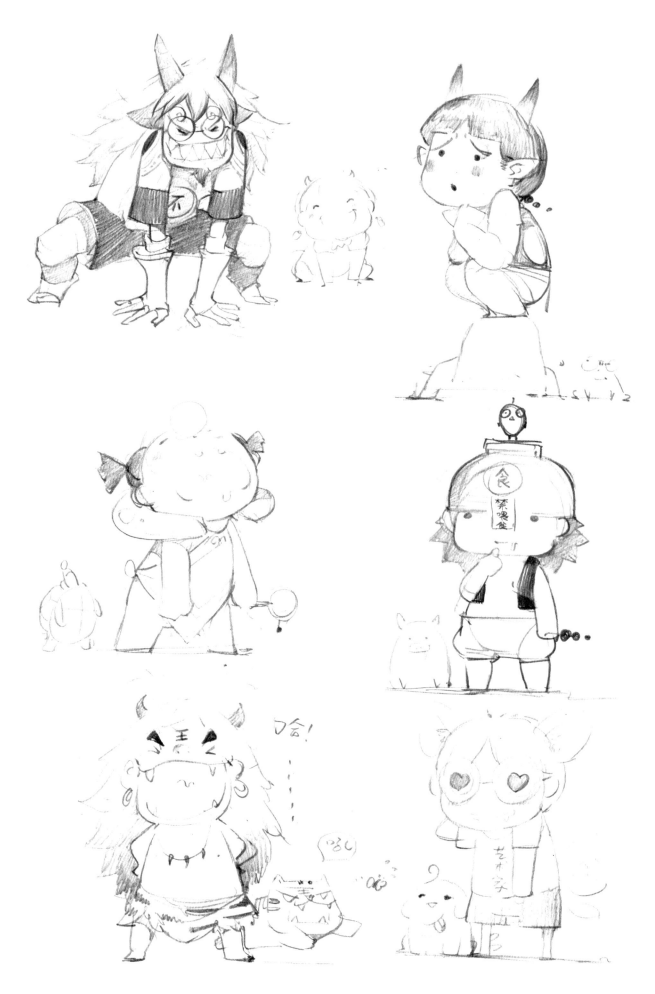

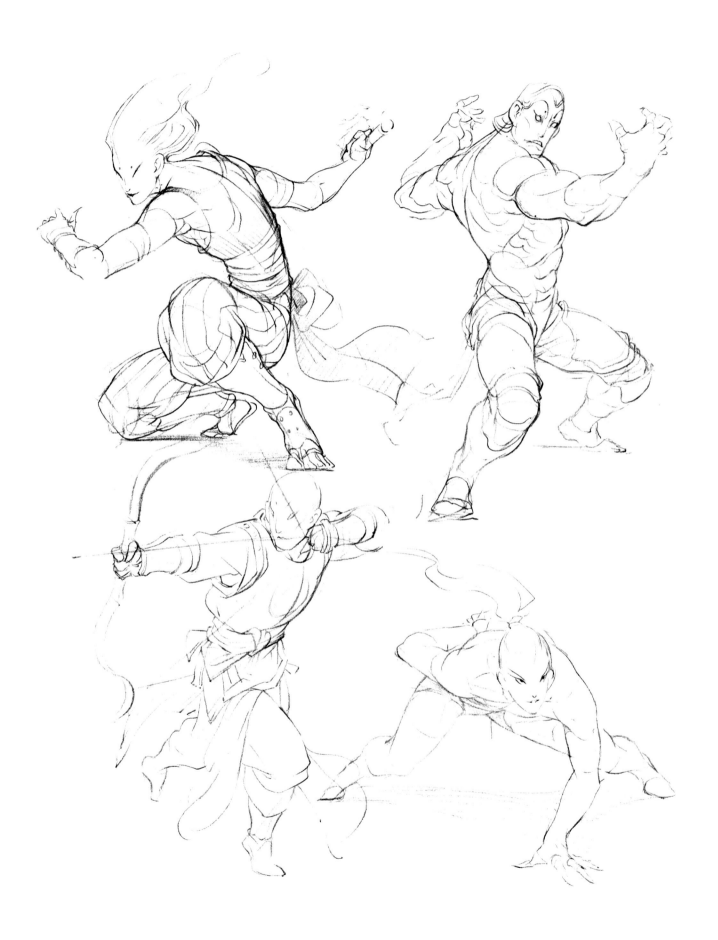

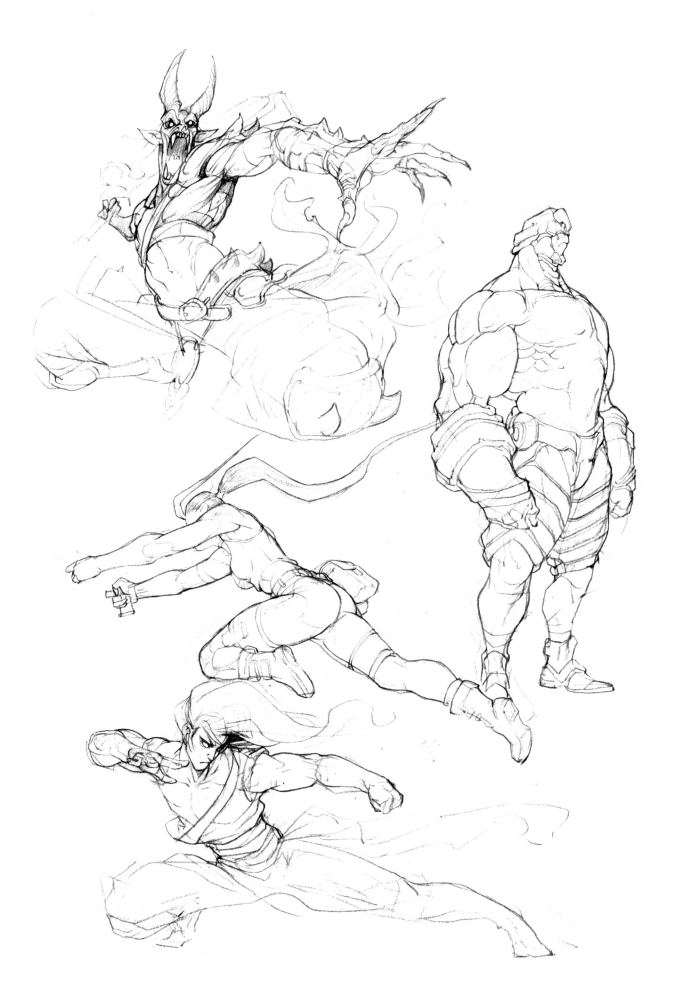

186

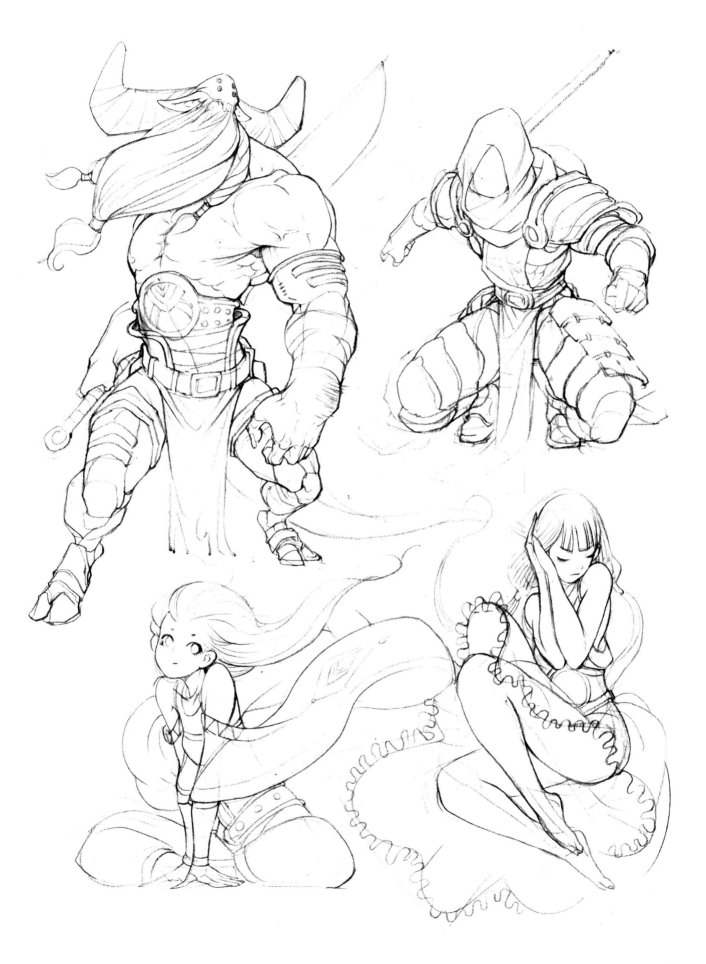

第5章

遊戲角色概念設計方案
The conceptual design scheme of game characters

5.1 / 精壯男子

本章主要是描繪處在同一個虛構世界中的遊戲人物。這個世界有點像歐洲大陸奇幻風格的感覺，裡面交織著不同的種族，他們有著不同的性格，並都有著自己的故事。

故事發生在中世紀的維斯特洛夫斯基大陸上，有一群怪人出現了。他們是精壯男薩拉旺、老戰士建國、鹿角女孩阿澤斯塔莉亞、完美怪人白老、鹿角鳥人嚕嚕和野鬼人班納勒。

接下來，就為大家一一介紹這個奇特的組合。

這是一個中世紀的奇幻世界，主角來自不同的種族部落，他們是如何聚集組合在一起的？他們又有著怎樣的神秘故事呢？抱著這樣探索未知的心態作畫，才會注入一種執念的靈魂。即使沒有靈魂，想想自己筆下的角色們，也是很有趣的，這也是創作的原始動力。

在設計每個人物角色之前，筆者都會附上一段文字，當作初始靈感的來源。

5.1.1 男人就應該強壯

"我們不像那些只是冒著煙，燃燒得並不完全的傢伙！哪怕只是瞬間，我們也要燃燒出絢爛奪目的赤紅色的熊熊烈火。燃燒之後，只留下純白的灰燼⋯⋯" 漫畫《食夢者》裡，高木秋人這樣對真城最高如是說。

燃燒自我的方式，有各式各樣。可以是為了某個人、某件事而拼命努力，也可以是單純地為了得到想要的東西，實現夢想而努力奮鬥。

現實是殘酷的，在社會征戰的過程中，會受挫，會疲倦，會懈怠。這時，就需要年少時光的熱血注入，重新找回初心。還好，還有自己喜歡的漫畫。每當累的時候，翻翻它們，感覺身體逐漸充滿了力量。生命不息，奮鬥不止。

5.1.2 角色設定

薩拉旺是維斯特洛夫斯基大陸上古拉德城的少城主。古拉德城在這塊大陸上是一個重要的城市，以盛產猛獁象牙、劍齒虎牙等猛獸牙齒製品而聞名於世。

薩拉旺有一位來自東方的神秘師傅，從他15歲的時候開始教他般若拳法。如今，薩拉旺的般若拳法已經在古拉德城打遍無敵手了，他正籌畫著去維斯特洛夫斯基大陸上最大的都城「帝王城」挑戰那裡的勇士們。他的夢想是渡船去東方，與那裡的般若高手們過招。

5.1.3 繪製步驟

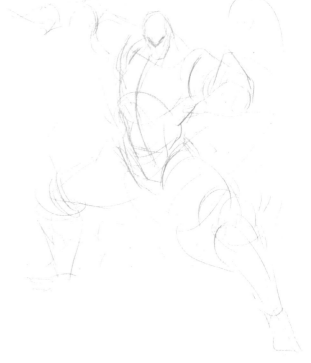

① 用幾何體勾勒出人物的大致形態，用線條營造畫面的張力與氣氛。

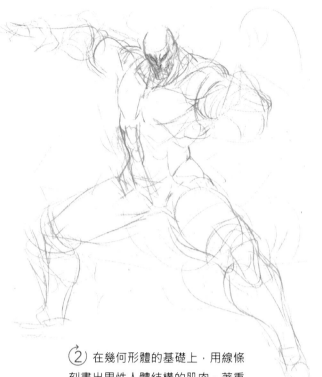

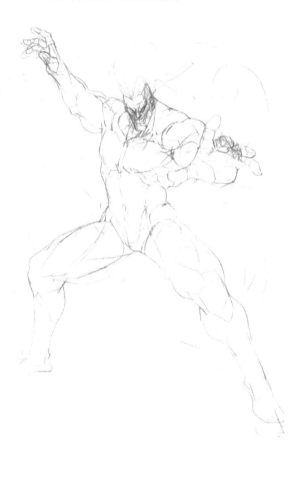

③ 調整修改人物的動態，對精壯男子的特徵進行刻畫。在這裡，筆者重新調整了人物動作，設計了上揚的右臂，與左臂形成了一個前後的透視變化，使人物更加有張力。肌肉的輪廓塑造非常重要，健美、準確的肌肉結構繪畫，可以為之後的人物道具繪製提供很好的素材。

② 在幾何形體的基礎上，用線條刻畫出男性人體結構的肌肉，著重畫出肌肉起伏的輪廓。

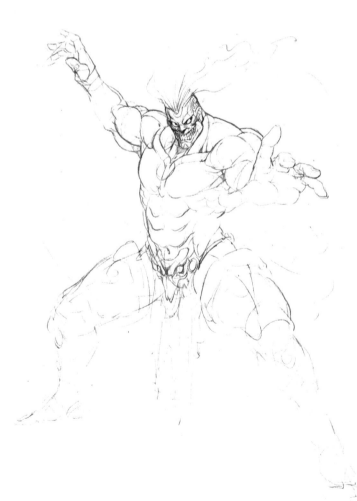

④ 進一步刻畫肌肉的輪廓，並對人物裝飾道具進行概略繪製。著重刻畫上半身的軀幹、脖頸、手臂和手掌的結構線條，突出人物的力量感。然後大概勾畫出下半身的道具裝扮。

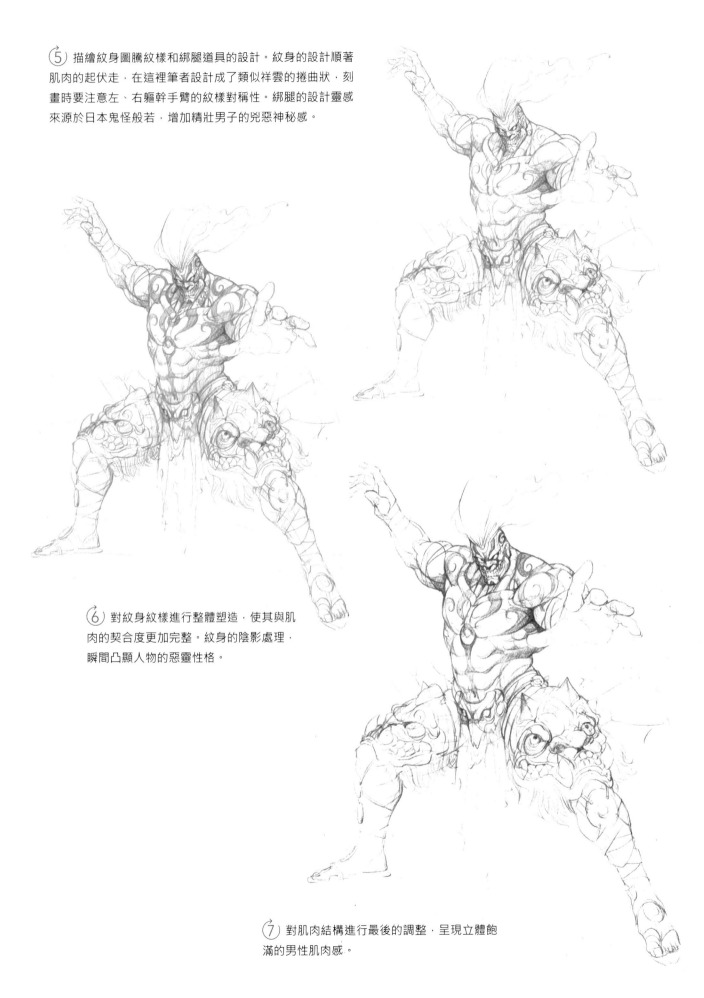

⑤ 描繪紋身圖騰紋樣和綁腿道具的設計。紋身的設計順著肌肉的起伏走，在這裡筆者設計成了類似祥雲的捲曲狀，刻畫時要注意左、右軀幹手臂的紋樣對稱性。綁腿的設計靈感來源於日本鬼怪般若，增加精壯男子的兇惡神秘感。

⑥ 對紋身紋樣進行整體塑造，使其與肌肉的契合度更加完整。紋身的陰影處理，瞬間凸顯人物的惡靈性格。

⑦ 對肌肉結構進行最後的調整，呈現立體飽滿的男性肌肉感。

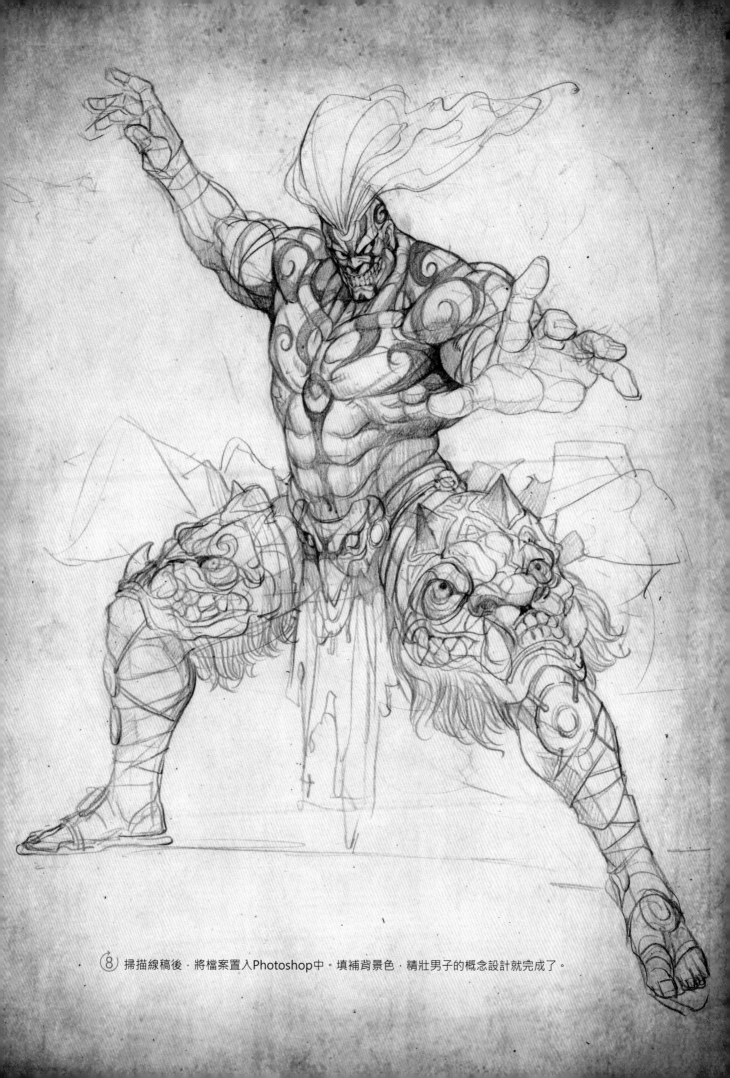

⑧ 掃描線稿後，將檔案置入Photoshop中。填補背景色，精壯男子的概念設計就完成了。

5.2 / 老戰士

5.2.1 逝去的戰斧，老去的靈魂

有段時間很喜歡看武俠小說，尤愛鳳歌的《昆侖》。

當時，昆侖在《今古傳奇》上連載，伴隨著念書的時光，偷偷摸摸地在課堂上追連載。這也是少年時最快樂的時光之一。

在看武俠小說的時候，總是會注意到一些配角，如驍勇善戰、卻忍辱負重的將領，一心報國的老武夫等。他們一生都在不停地戰鬥，為了百姓，為了國家，卻沒有幾個人會記得他們。最終，大多戰死沙場，或被自己人謀害。

每到此時，都會悲從中來，為這些注入靈魂的角色感到惋惜，卻也無能為力。

記得，當年班上有個兄弟叫"猴兒"，他會寫一些同人小說，改變喜歡的角色的命運，讓小夥伴們欣喜不已。

歲月如輪，命途多舛。對這些老去的角色、逝去的戰士，總會在不經意間憶起那股勇猛慷慨，撞破南牆的勁兒。這或許，就是最好的相識一場吧！

5.2.2 角色設定

建國是維斯特洛夫斯基大陸上一個不起眼的小城－拉多城的老戰士，追隨過三代城主。他來自遙遠的東方，小時候隨商人父親乘船來到了維斯特洛夫斯基大陸。父親因捲入了當地的糾紛遭遇不幸，當時的城主救起了年幼的他，把他帶在身邊。建國就這樣留了下來，一直輔佐著歷代城主。現在他老了，卻依然想為這座小城做一些事情，他知道自己老了，但認為自己還是有用的。

5.2.3 繪製步驟

① 明確心中所想後，用簡練的直線畫出戰士的形態。這一步，不用太在意細節的描繪，體塊表現出結構即可。

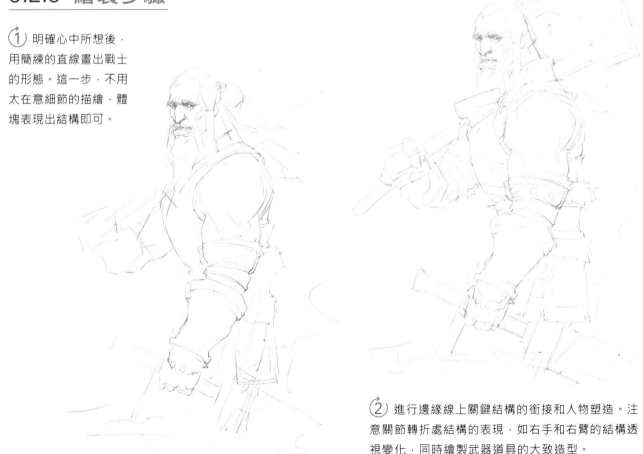

② 進行邊緣線上關鍵結構的銜接和人物塑造。注意關節轉折處結構的表現，如右手和右臂的結構透視變化，同時繪製武器道具的大致造型。

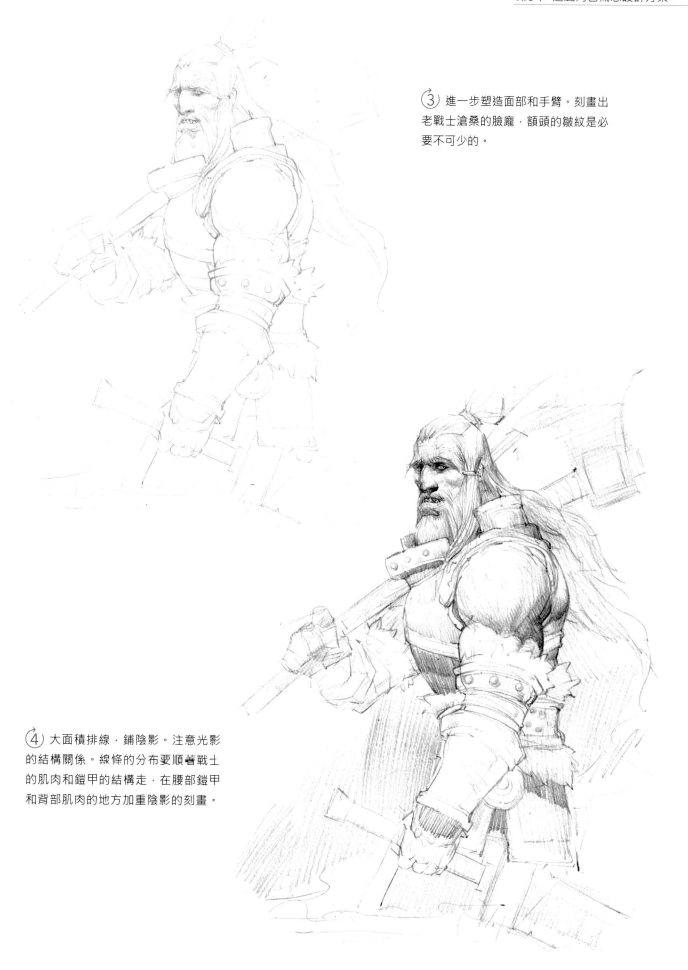

③ 進一步塑造面部和手臂。刻畫出老戰士滄桑的臉龐，額頭的皺紋是必要不可少的。

④ 大面積排線，鋪陰影。注意光影的結構關係。線條的分布要順著戰士的肌肉和鎧甲的結構走，在腰部鎧甲和背部肌肉的地方加重陰影的刻畫。

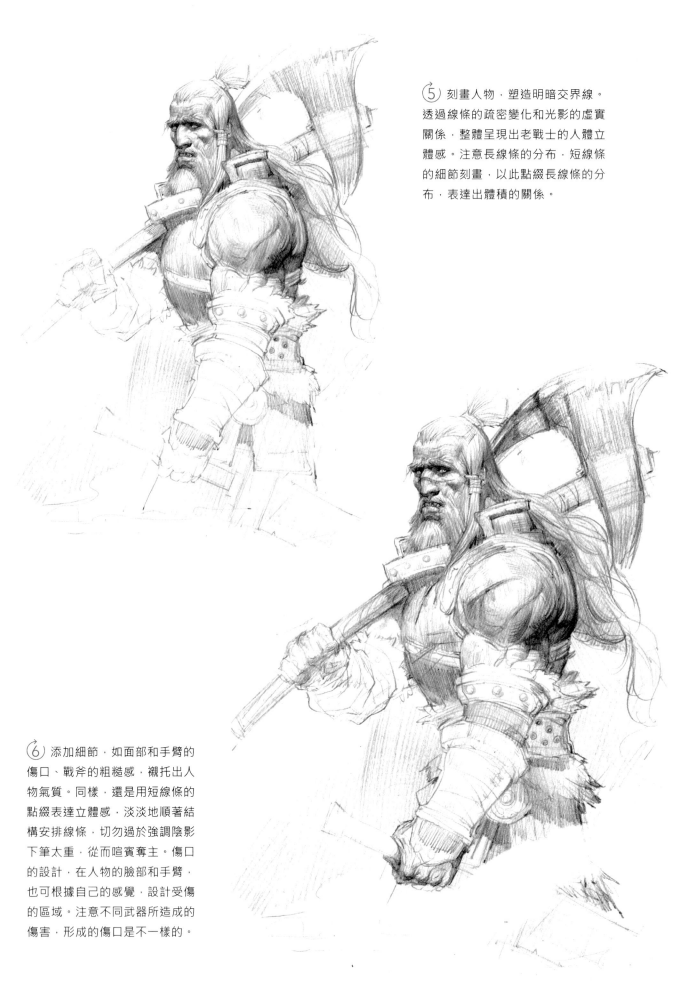

⑤ 刻畫人物，塑造明暗交界線。透過線條的疏密變化和光影的虛實關係，整體呈現出老戰士的人體立體感。注意長線條的分布，短線條的細節刻畫，以此點綴長線條的分布，表達出體積的關係。

⑥ 添加細節，如面部和手臂的傷口、戰斧的粗糙感，襯托出人物氣質。同樣，還是用短線條的點綴表達立體感，淡淡地順著結構安排線條，切勿過於強調陰影下筆太重，從而喧賓奪主。傷口的設計，在人物的臉部和手臂，也可根據自己的感覺，設計受傷的區域。注意不同武器所造成的傷害，形成的傷口是不一樣的。

196

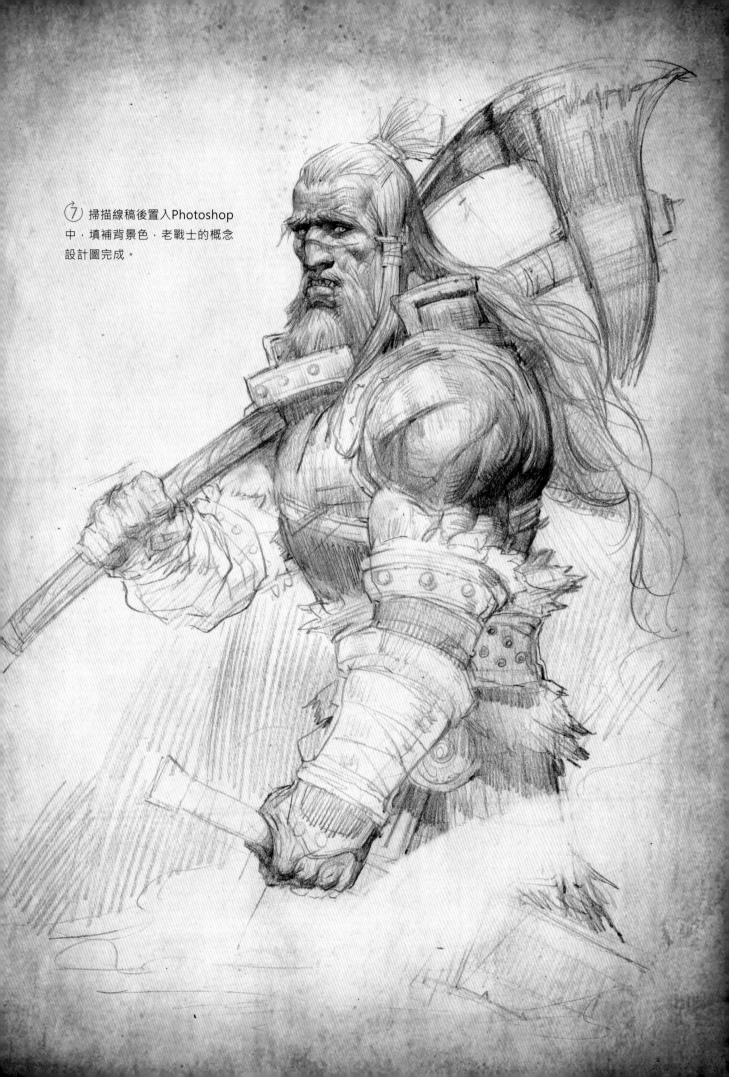

⑦ 掃描線稿後置入Photoshop
中，填補背景色，老戰士的概念
設計圖完成。

5.3 / 鹿角女孩

5.3.1 不食人間煙火的女神

印象中第一個女神是《新白娘子傳奇》裡趙雅芝扮演的白娘子，第二個是《神雕俠侶》裡李若彤扮演的小龍女。那時，在日本已經有了藤島康介的《我的女神》，而在中國還沒有“女神”這個詞語。但這並不影響年少的我萌生出對女性的喜愛之情。當時還買來白娘子和小龍女的海報貼在牆上細細欣賞，她們簡直就是我的女神。

當時，班上也有一個冰山美人，一個紮馬尾的、很白很文靜的女孩子。有時，上課走神，瞄到她就在想，她是不是也有不為人知的仙術和武功，怎麼那麼神秘、那麼好看？她到底上不上洗手間？

5.3.2 角色設定

一個神秘的女孩子，剛剛來到薩拉旺所在的古拉德城。頭上有著不常見的鹿形犄角，使用的武器是雙劍。她似乎在尋找著什麼。

5.3.3 繪製步驟

① 確定人物重心，畫出胸腔和盆骨的梯形關係，以及人物的動態走勢。正面站姿沒有大幅度的透視關係，可充分運用“四大點八小點”原理來確定人物平面化的比例。

② 構想人物的設計，進一步做輔助線，明確頭腦中的設計想法與思緒。

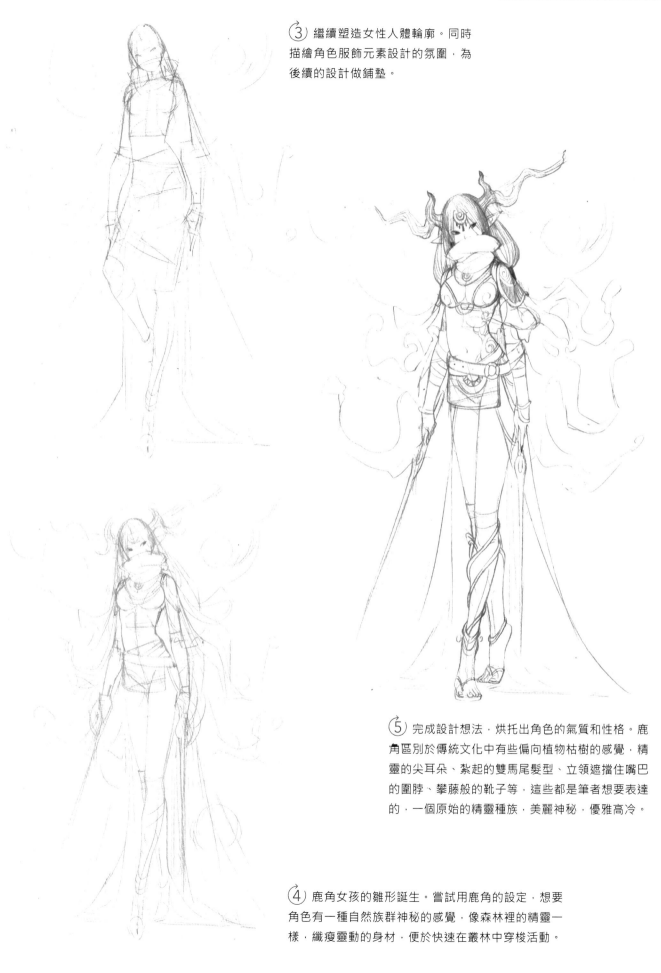

③ 繼續塑造女性人體輪廓，同時
描繪角色服飾元素設計的氛圍，為
後續的設計做鋪墊。

⑤ 完成設計想法，烘托出角色的氣質和性格。鹿
角區別於傳統文化中有些偏向植物枯樹的感覺，精
靈的尖耳朵、紮起的雙馬尾髮型、立領遮擋住嘴巴
的圍脖、攀藤般的靴子等，這些都是筆者想要表達
的，一個原始的精靈種族，美麗神秘，優雅高冷。

④ 鹿角女孩的雛形誕生。嘗試用鹿角的設定，想要
角色有一種自然族群神秘的感覺，像森林裡的精靈一
樣，纖瘦靈動的身材，便於快速在叢林中穿梭活動。

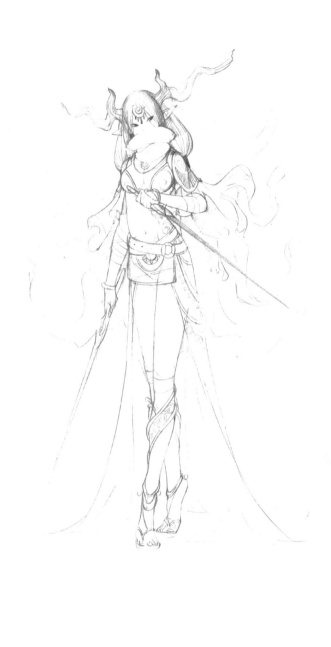

⑥ 調整修改左臂的動作，設計一個反手握劍的動作。
關於武器的設定，參考了擊劍，這項古老的運動項目，
增加角色的貴族定位。

⑦ 畫面細節調整，補全腳部紋樣，著
重整體畫面感氛圍的營造，如衣擺的波
浪、一些精靈飛石的添加。

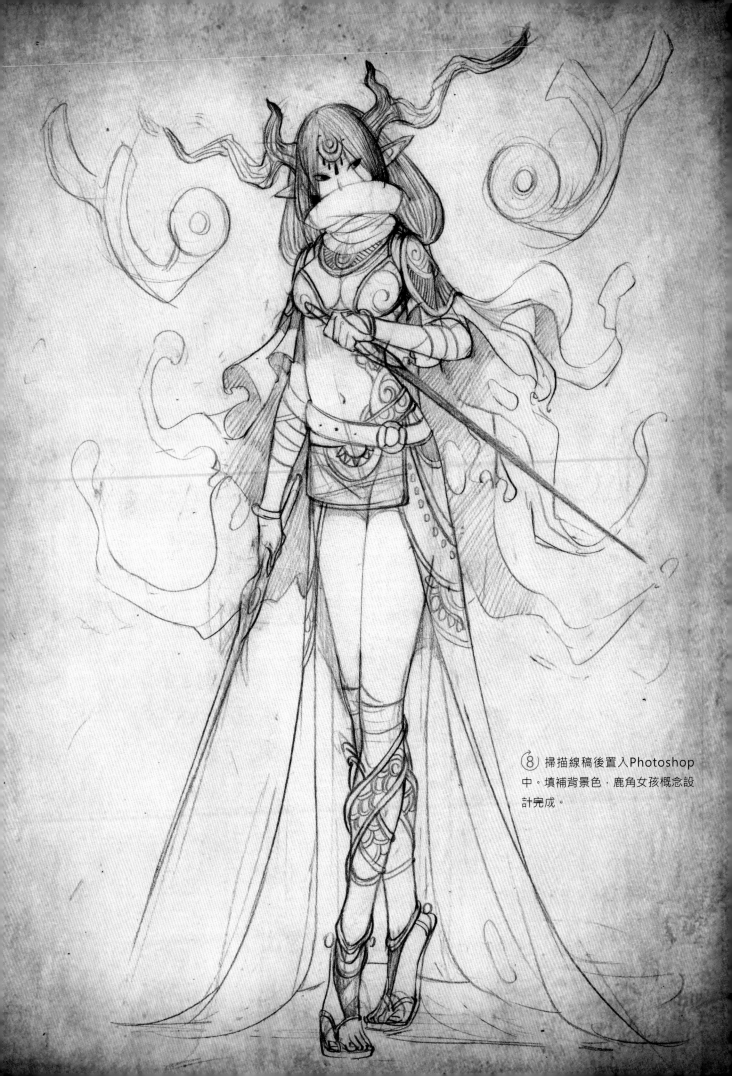

8 掃描線稿後置入Photoshop
中。填補背景色，鹿角女孩概念設
計完成。

5.4 / 完美怪人

5.4.1 奇怪的人生有什麼不好

生活中總有些怪人、怪咖，裝扮出混搭的怪模樣，有著奇特的言行舉止，一不小心就會被他們吸引。

什麼？你說自己不會被吸引？

那我可以肯定你錯了，因為我要告訴在讀這本書的你，我就是一個怪人。

哈哈，是不是有點上當的感覺，這就是怪人的世界。

5.4.2 角色設定

一個自稱 "白老" 的怪人，但大家都叫他 "小白"。小白喜歡歪著頭，單腳站立，雙手指著自己的腦袋，說 "完美" 兩個字。夢想是找到世界上最完美的解決方案，解決世界上所有的問題。也因此，小白總是不知不覺中，天天出現在古拉德城的各式各樣的糾紛裡。上到城主與其他鄰邦的衝突談判火藥交鋒，下到雜貨集市上買賣雙方的議價砍價，甚至是小孩子玩彈珠的輸贏問題，你都能看到小白的身影。

5.4.3 繪製步驟

① 設想一個追求完美的怪人的動態，如單腳站立、雙手撐起，愛怎樣就怎樣的模樣。然後，畫出怪人的 "火柴人" 骨架動態，注意胸腔和盆腔，運用四大點八小點原理。

② 隨著怪人構想的靈感，畫出頭飾披風的輔助線條，逐步嘗試可設計的範圍。

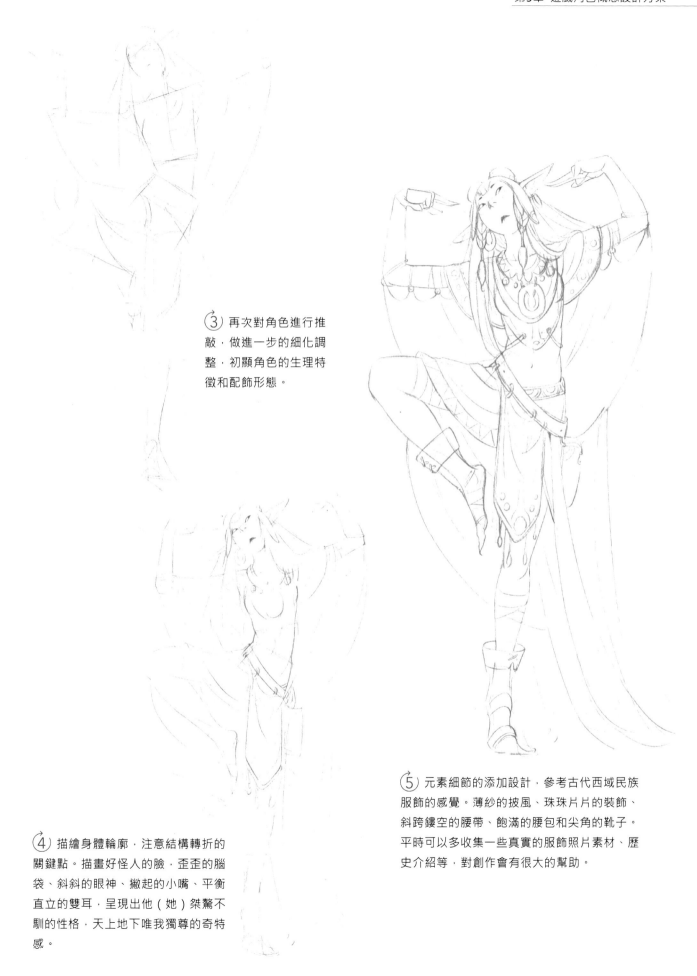

③ 再次對角色進行推敲，做進一步的細化調整，初顯角色的生理特徵和配飾形態。

④ 描繪身體輪廓，注意結構轉折的關鍵點。描畫好怪人的臉、歪歪的腦袋、斜斜的眼神、撇起的小嘴、平衡直立的雙耳，呈現出他（她）桀驁不馴的性格，天上地下唯我獨尊的奇特感。

⑤ 元素細節的添加設計，參考古代西域民族服飾的感覺。薄紗的披風、珠珠片片的裝飾、斜跨鏤空的腰帶、飽滿的腰包和尖角的靴子。平時可以多收集一些真實的服飾照片素材、歷史介紹等，對創作會有很大的幫助。

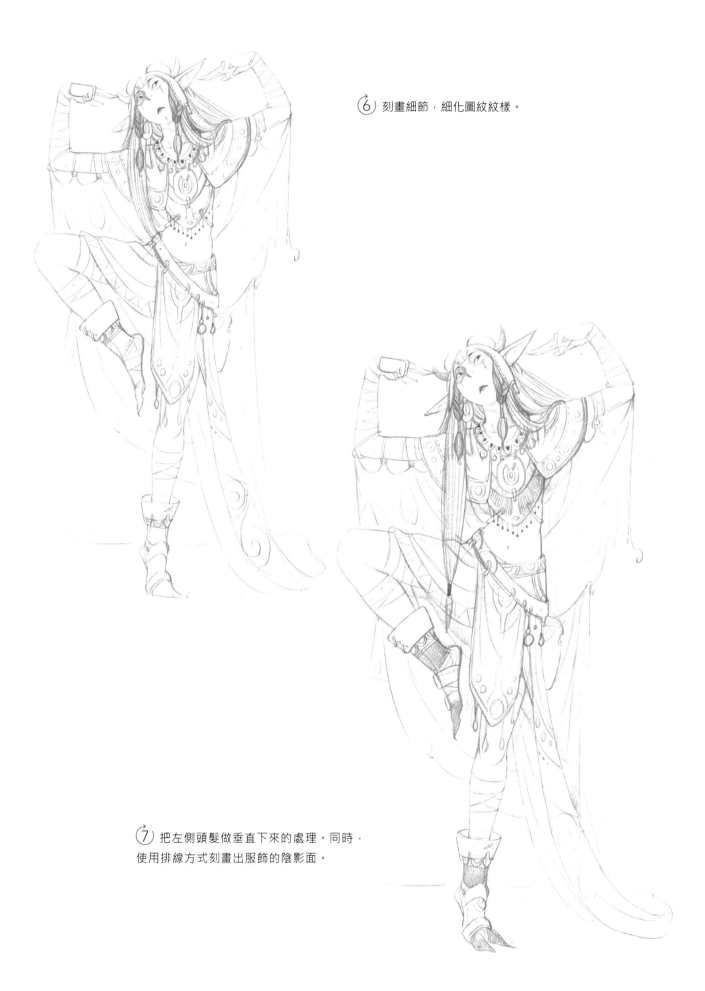

⑥ 刻畫細節，細化圖紋紋樣。

⑦ 把左側頭髮做垂直下來的處理。同時，
使用排線方式刻畫出服飾的陰影面。

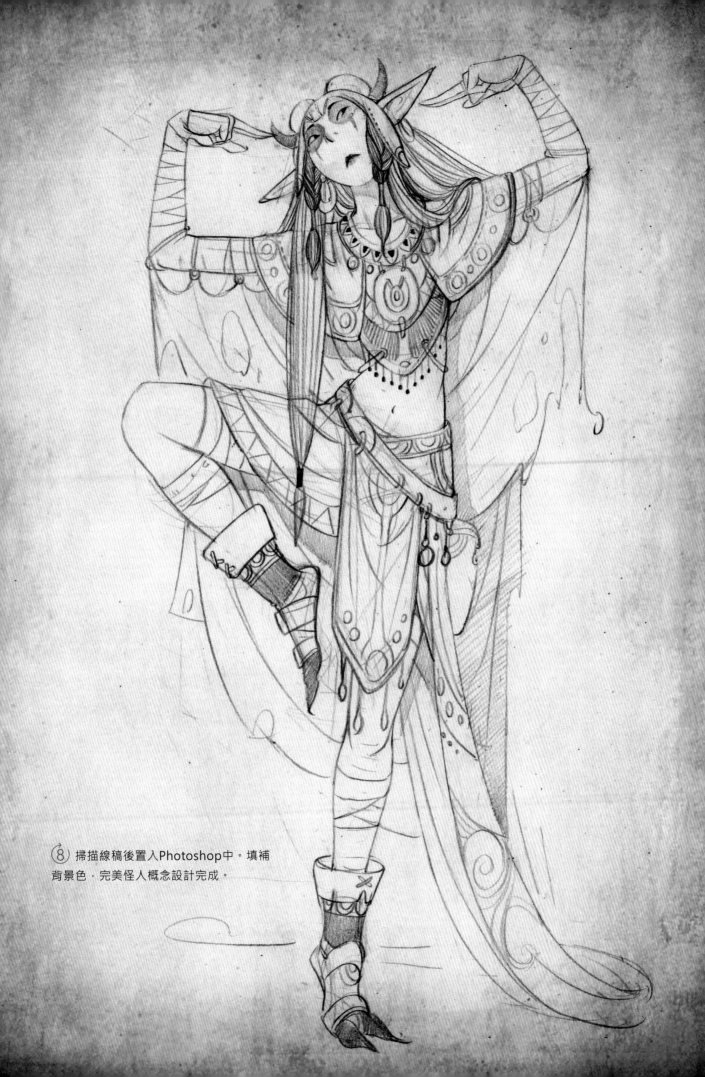

⑧ 掃描線稿後置入Photoshop中。填補
背景色，完美怪人概念設計完成。

5.5 ／鹿角島人

5.5.1 神農架的野人

神秘的種族，神秘的野人，神秘的未知，古老的生物，總是分外吸引人。

5.5.2 角色設定

傳說拉多城外的黑森林裡存在著一種食人的古老異族生物，會在黑夜裡發出"嚕嚕"的聲音，不過大家只是當作傳說而已。不知道為什麼，最近經常會在夜裡聽到此起彼伏地"嚕嚕"聲，嚇得小孩子們不敢睡覺。城主正派人在查到底是誰的惡作劇，老戰士建國也在獨自調查。

5.5.3 繪製步驟

① 異族生物的創造。先在紙上迅速畫出一個圓作為頭部，然後用亂線勾勒出內心的第一感覺人物造型，顯現出生物的些許骨架。

② 用線條對結構關節點處（四大點八小點）進行強調，使其結構清晰明瞭。

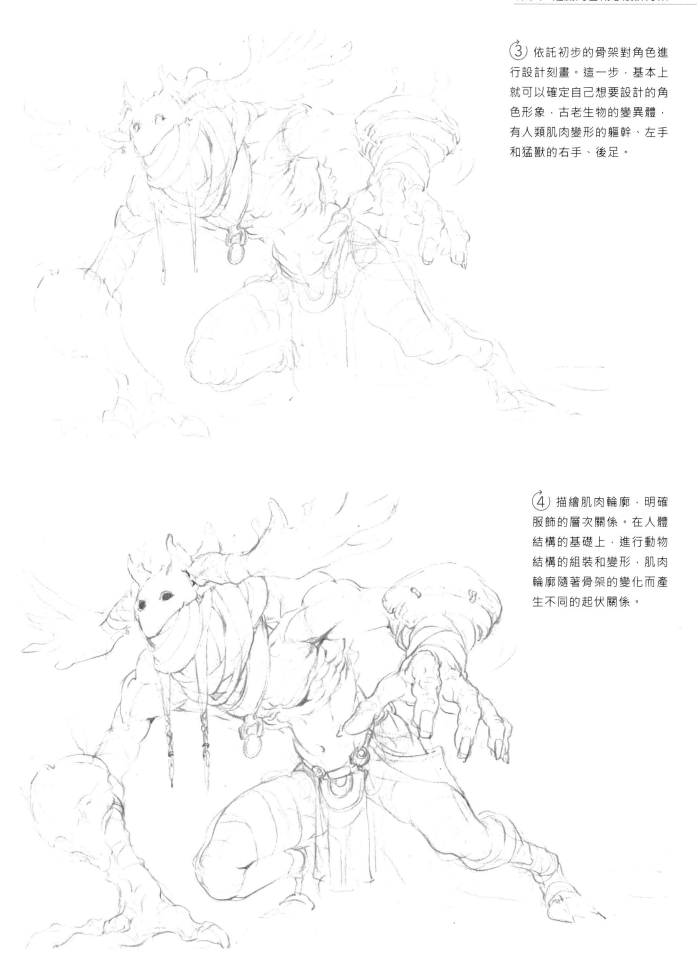

③ 依託初步的骨架對角色進行設計刻畫。這一步，基本上就可以確定自己想要設計的角色形象，古老生物的變異體，有人類肌肉變形的軀幹、左手和猛獸的右手、後足。

④ 描繪肌肉輪廓，明確服飾的層次關係。在人體結構的基礎上，進行動物結構的組裝和變形，肌肉輪廓隨著骨架的變化而產生不同的起伏關係。

⑤ 調整設計，塑造肌肉。改良右
手，重新設計原有的獸爪，改為人類
的手部。同時，對角色身體的整體肌
肉進行細節塑造。

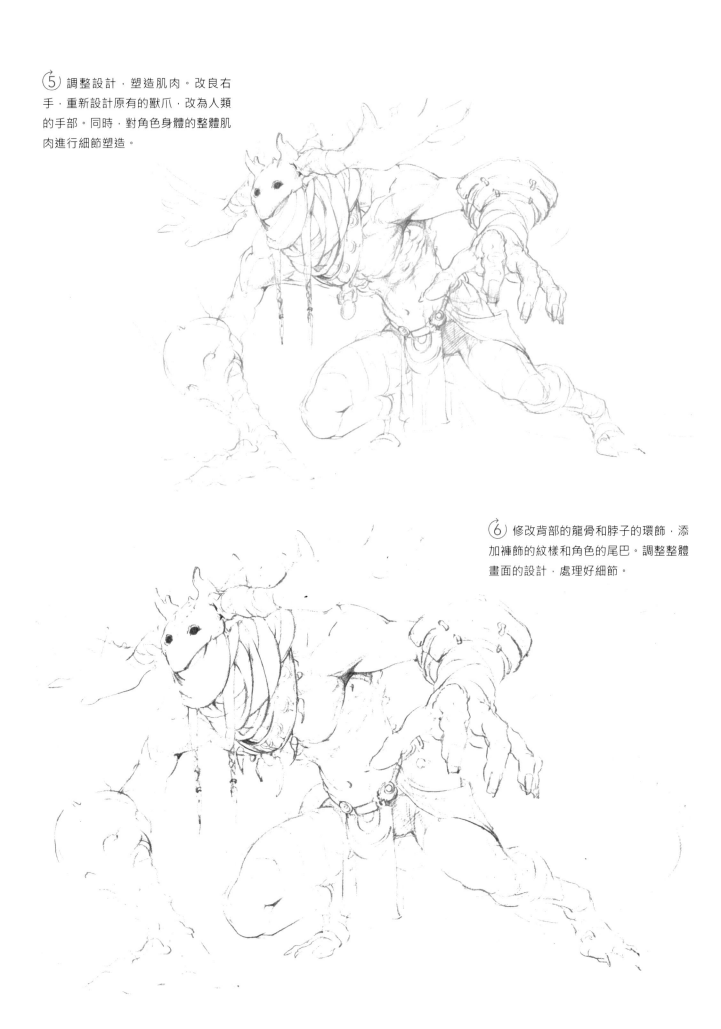

⑥ 修改背部的龍骨和脖子的環飾，添
加褲飾的紋樣和角色的尾巴。調整整體
畫面的設計，處理好細節。

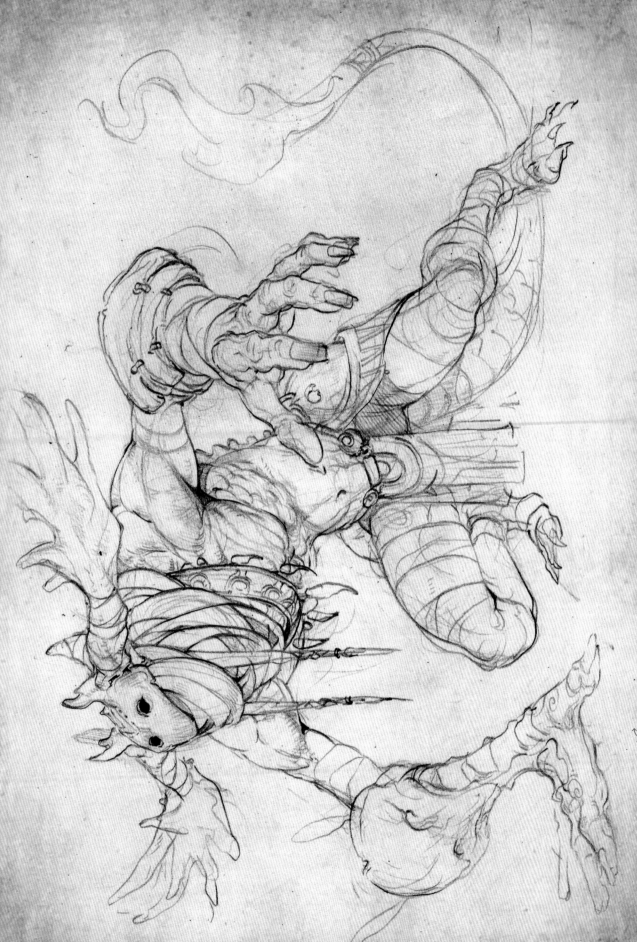

⑦ 掃描線稿後置入Photoshop中。填補背景色，鹿角鳥人概念設計完成。

5.6 ／野鬼人

5.6.1 半獸人的半島鐵盒

　　周杰倫出《八度空間》這張專輯的時候，我正在玩網路遊戲《傳奇》，天天打半獸人。《半獸人》這首和《傳奇》歌簡直是絕配，通宵遊戲時經常重複播放，陪伴我度過那些打打殺殺的歲月。

　　還有一首《半島鐵盒》，也記了很久，可能是因為裡面有 "門軸響，風鈴響。顧客：'哎，小姐請問一下有沒有賣《半島鐵盒》？' 店員：'有啊，你從前面右轉的第二排架子上就有了'。顧客：'噢，好，謝謝。'" 這樣一個情節，很有畫面感。

5.6.2 角色設定

　　距離拉多城外黑森林以北有一塊沼澤濕地，野鬼人班納勒獨自在這裡生活了很多年。最近沉寂被打破了，一隻異族生物 "嚕嚕" 跑到了他的地盤，看樣子還是幼年的 "嚕嚕"，天天跟在班納勒身後。班納勒沒辦法，只好把它帶回家照顧。現在正在發愁怎麼送 "小嚕嚕" 回去。

5.6.3 繪製步驟

① 勾勒出角色的大致形態 – 強而有力的感覺。

② 添加角色的裝飾感，做一些元素的輪廓描繪。同時，想好接下來要塑造的角色表情形象。

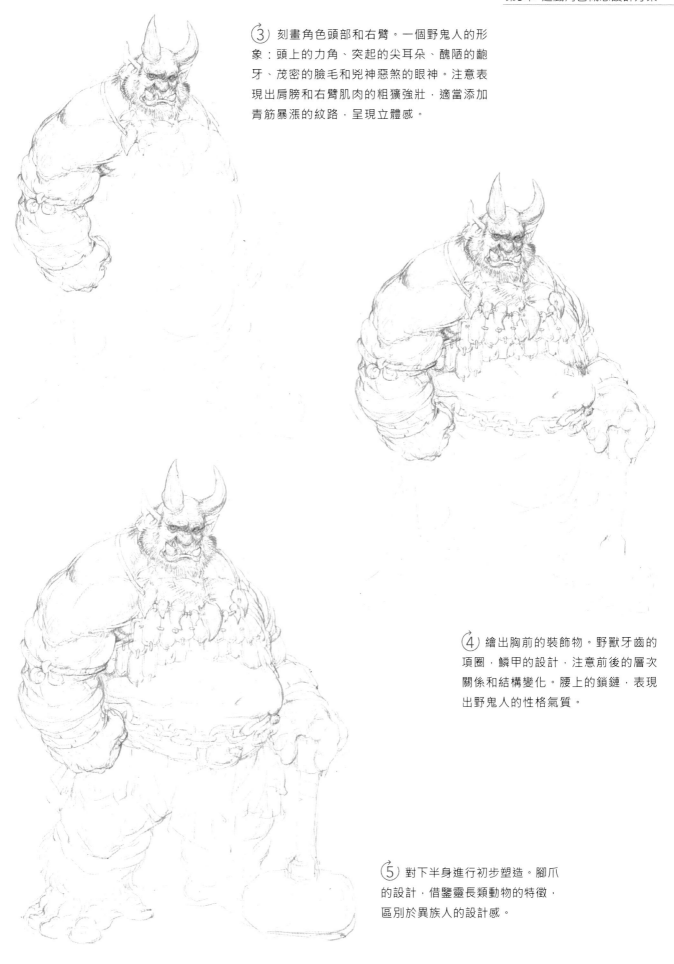

③ 刻畫角色頭部和右臂。一個野鬼人的形象：頭上的力角、突起的尖耳朵、醜陋的齙牙、茂密的臉毛和兇神惡煞的眼神。注意表現出肩膀和右臂肌肉的粗獷強壯，適當添加青筋暴漲的紋路，呈現立體感。

④ 繪出胸前的裝飾物。野獸牙齒的項圈，鱗甲的設計，注意前後的層次關係和結構變化。腰上的鎖鏈，表現出野鬼人的性格氣質。

⑤ 對下半身進行初步塑造。腳爪的設計，借鑒靈長類動物的特徵，區別於異族人的設計感。

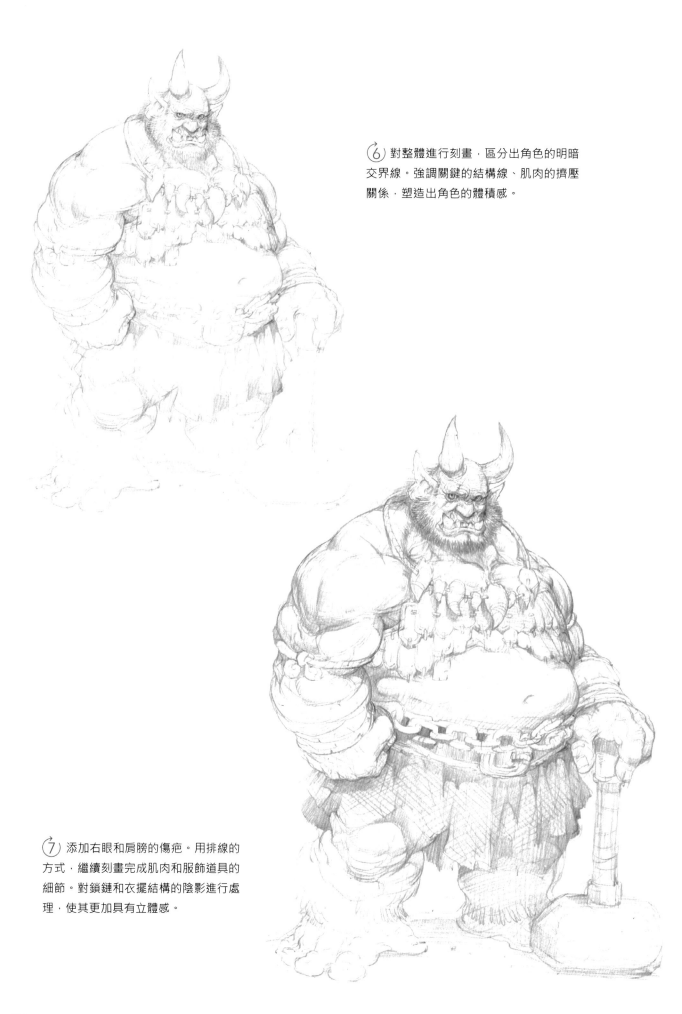

⑥ 對整體進行刻畫，區分出角色的明暗
交界線。強調關鍵的結構線、肌肉的擠壓
關係，塑造出角色的體積感。

⑦ 添加右眼和肩膀的傷疤。用排線的
方式，繼續刻畫完成肌肉和服飾道具的
細節。對鎖鏈和衣擺結構的陰影進行處
理，使其更加具有立體感。

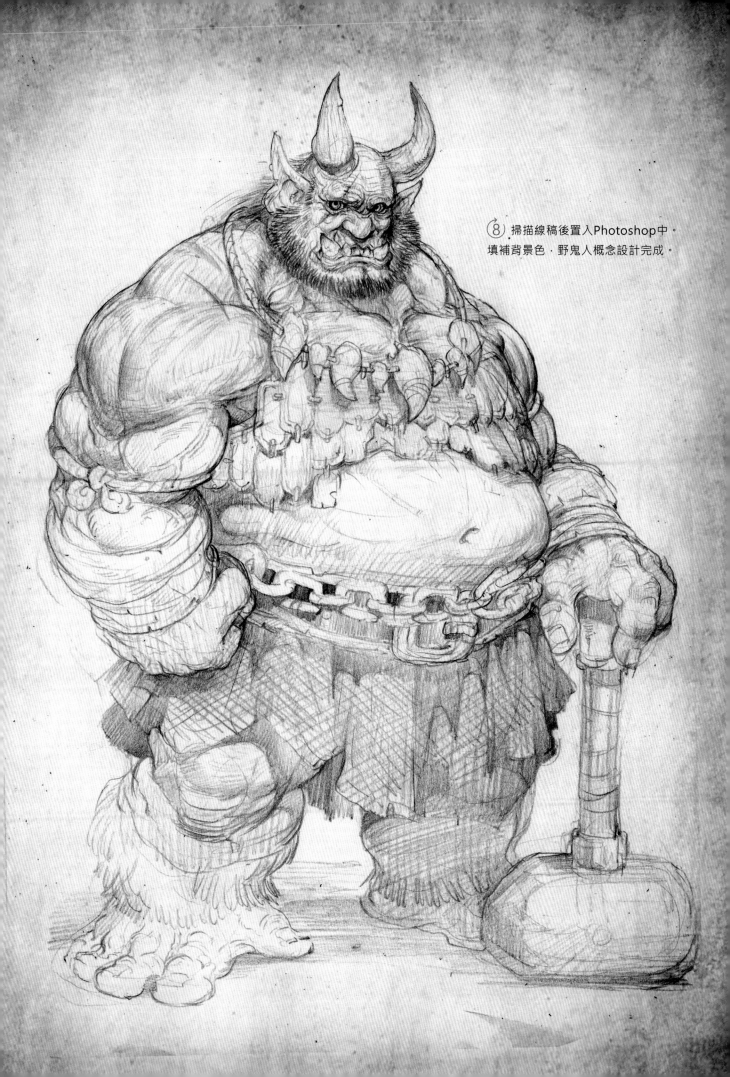

⑧ 掃描線稿後置入Photoshop中。
填補背景色，野鬼人概念設計完成。

5.7 / 如何給線稿添加底紋

一般情況下在紙上畫的圖經過掃描之後，或多或少都會讓人感覺畫作依然比較粗糙。因此，可以透過Photoshop修圖處理一下手稿。

① 先將畫好的圖置入Photoshop中。按快速鍵Ctrl+L，彈出"色階"對話方塊，然後拉動圖中 3 個滑塊的位置來進行調整。

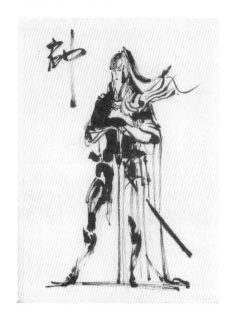

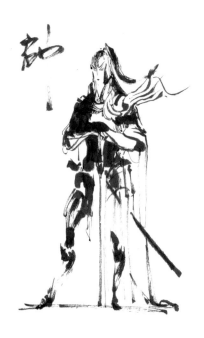

② 在紙上畫圖的時候不要怕畫錯，看著這張臉總感覺怪怪的。可以透過強大的Photoshop對其美容。

③ 簡單粗暴地再上點顏色。

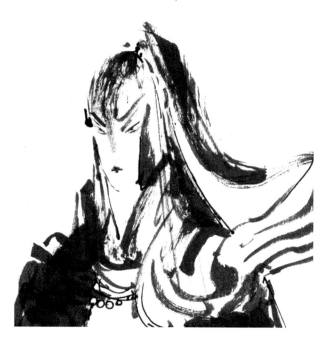

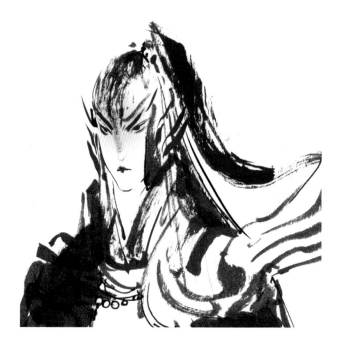

④ 把選好的紙張紋理圖層設置為最上面的圖層，並將其圖層屬性改為"正片疊底"。

⑤ 感覺網底紙張的顏色太過鮮豔，按快速鍵Ctrl+U，彈出"色相/飽和度"對話方塊。透過拖動"飽和度"和"明度"滑塊來調整畫面上紙張的顏色。

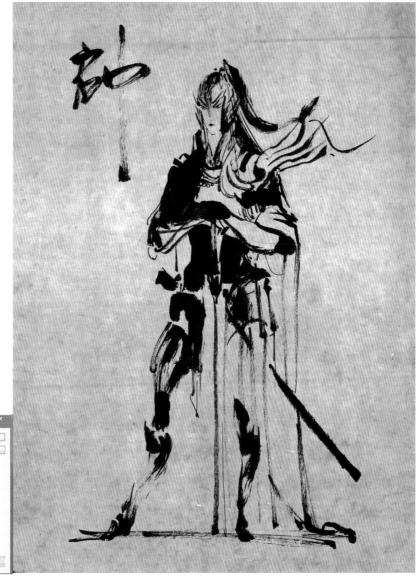

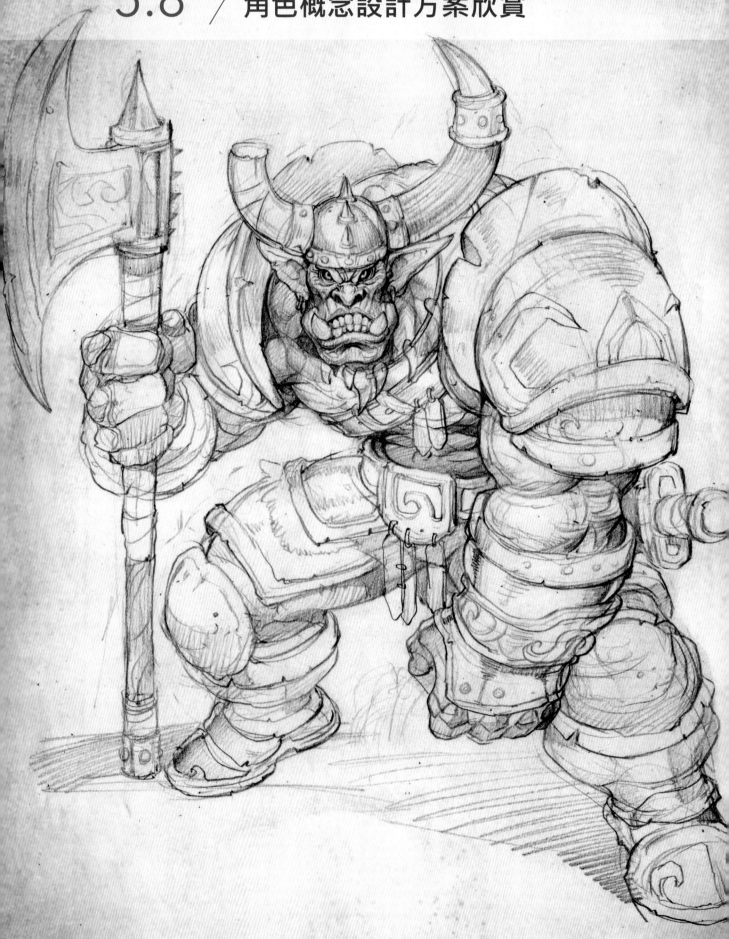

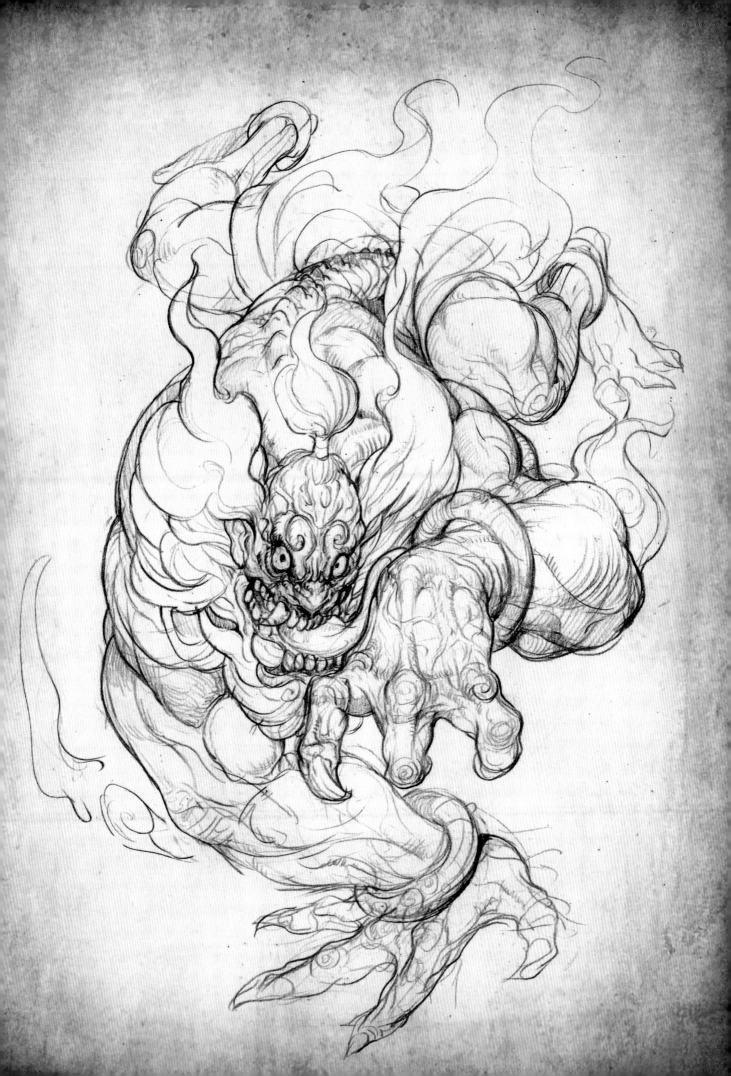

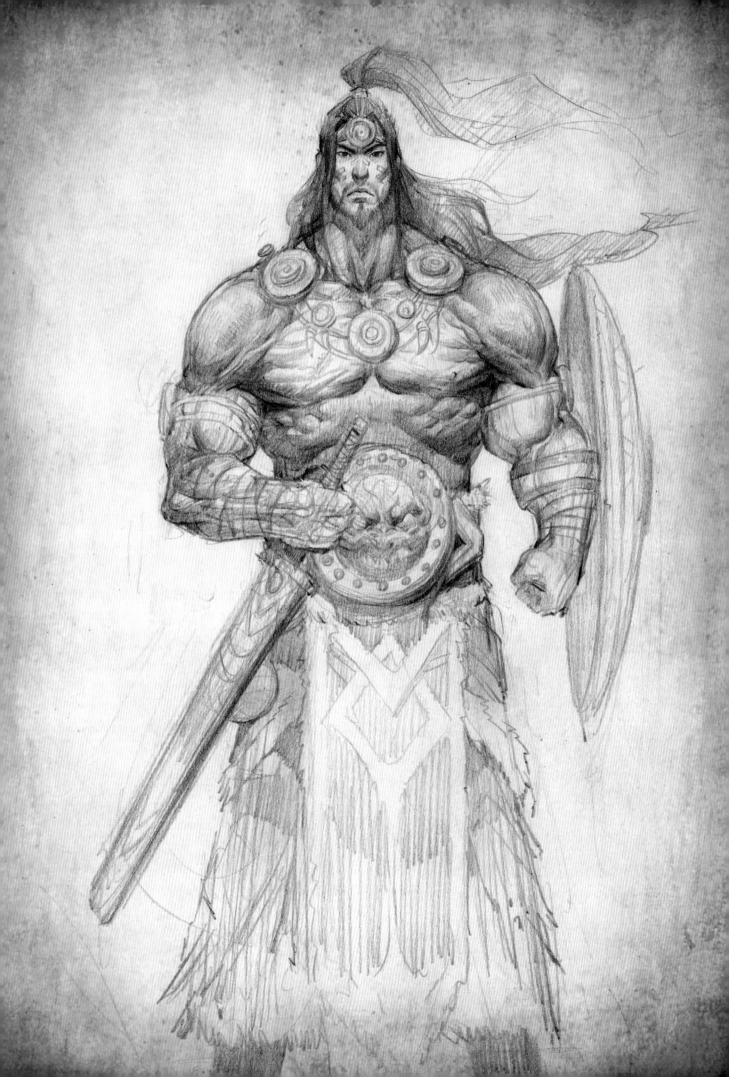

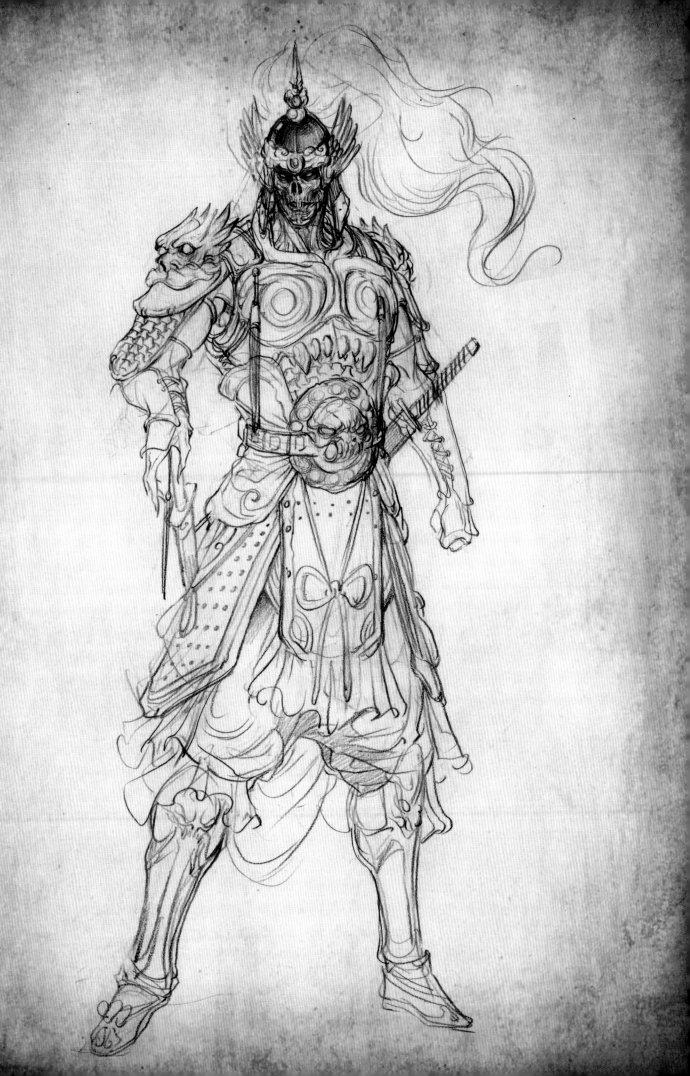

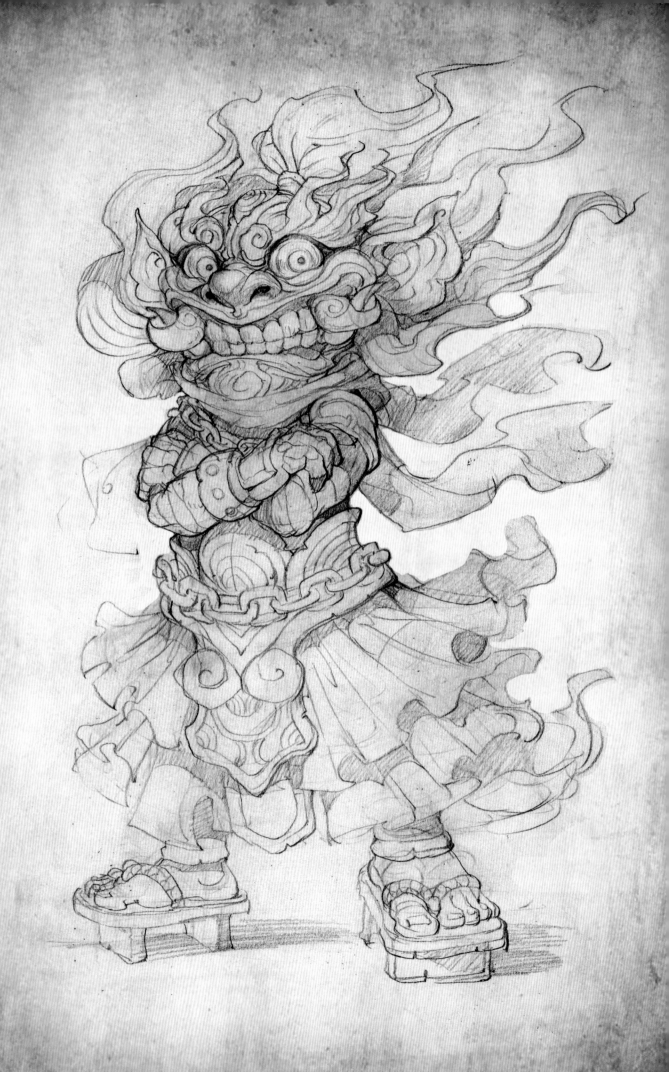

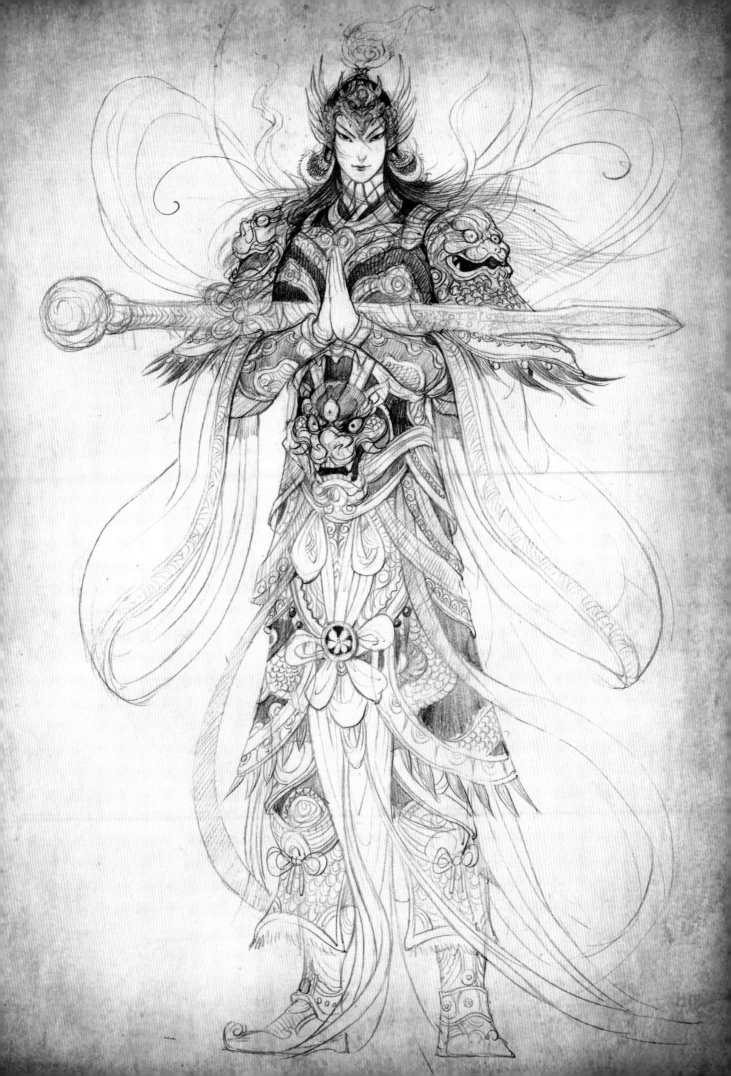

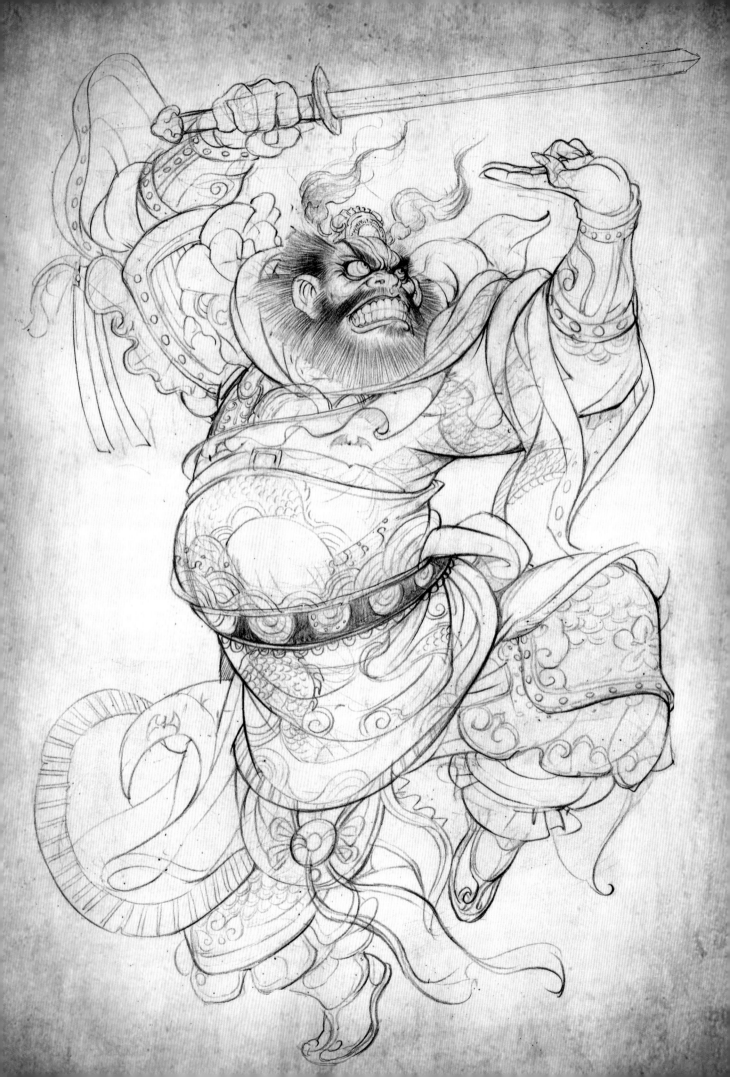

第6章

作品欣賞
Appreciation

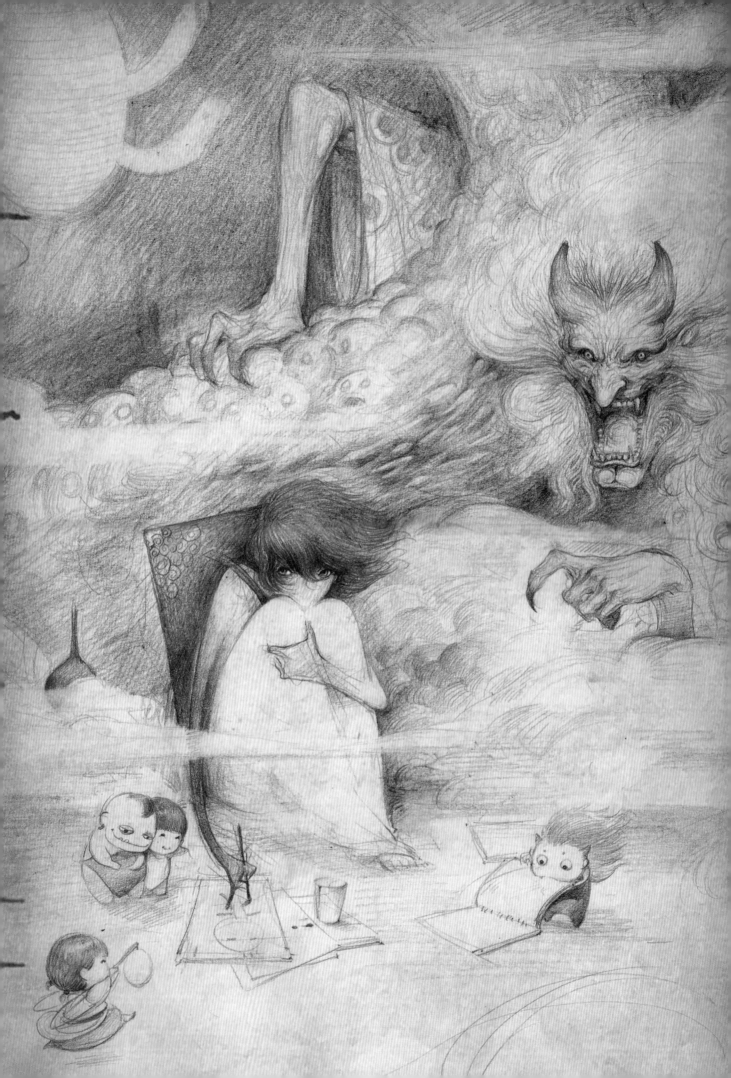

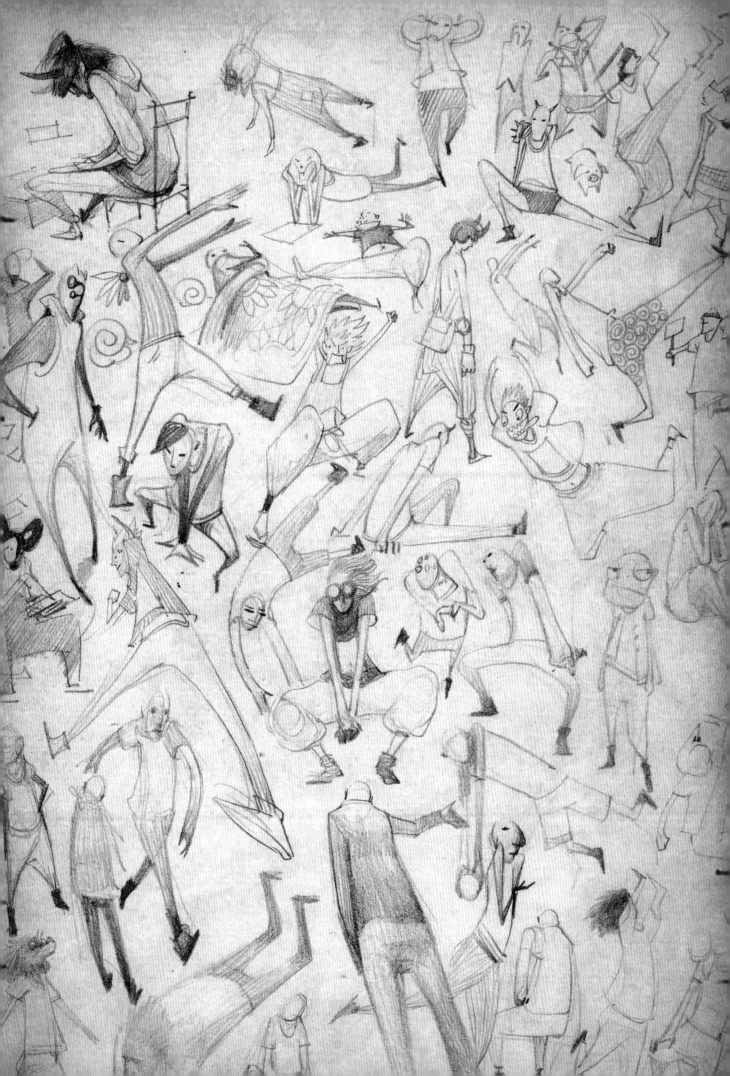

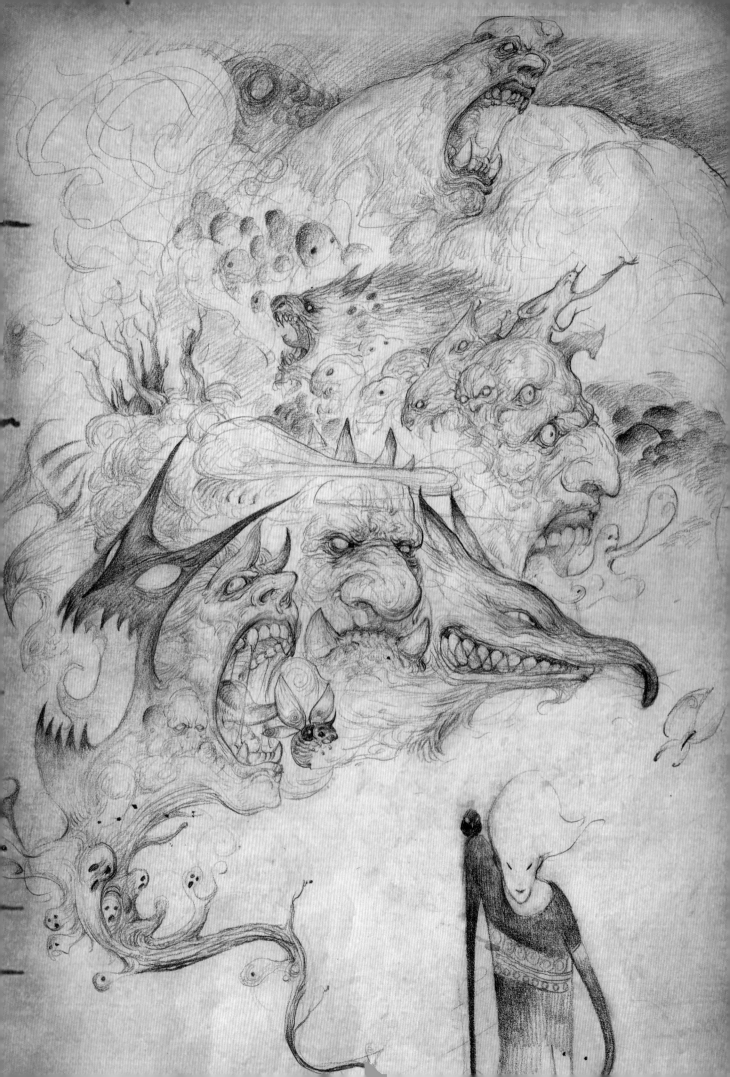

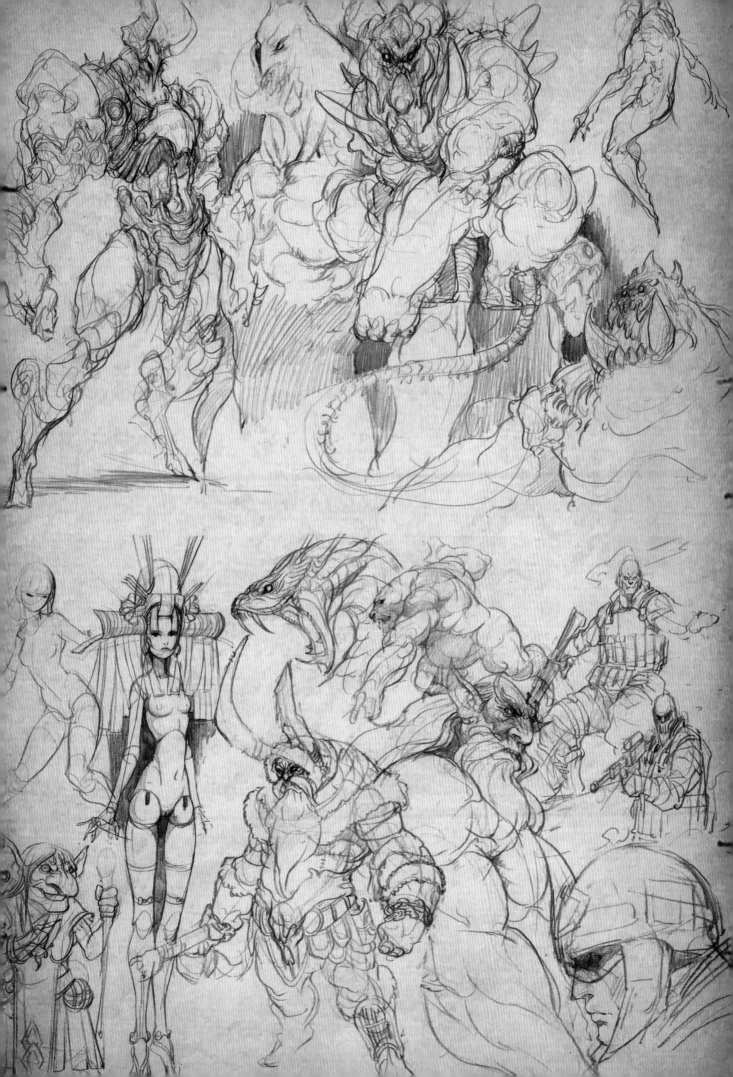

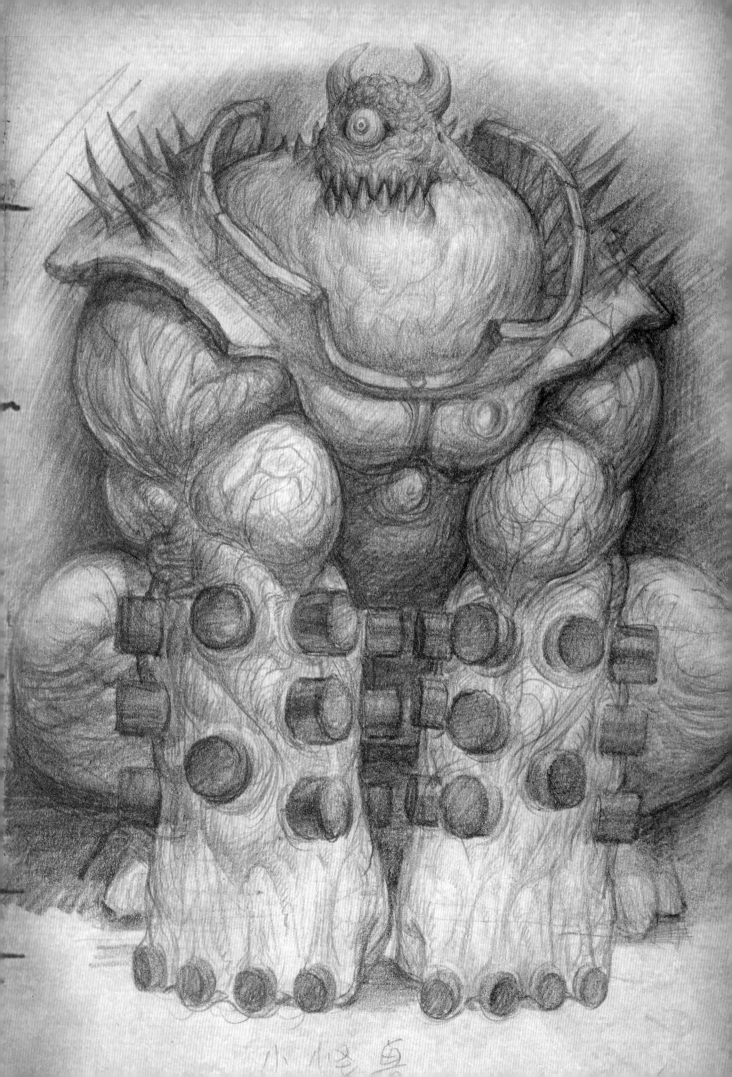

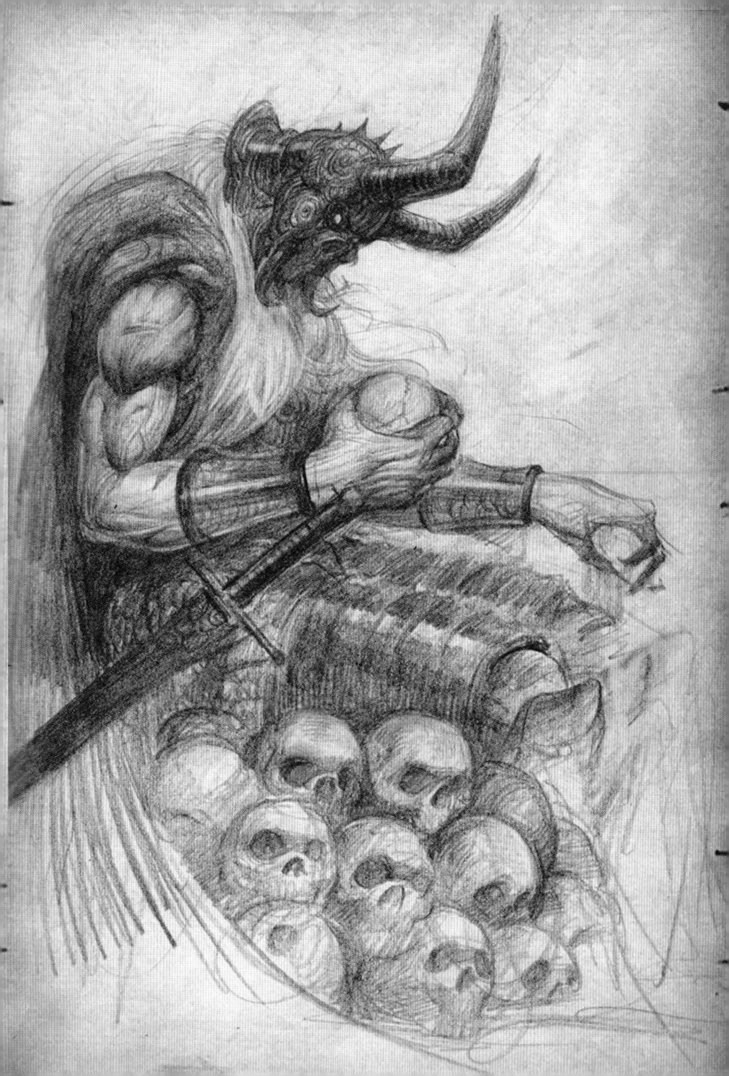

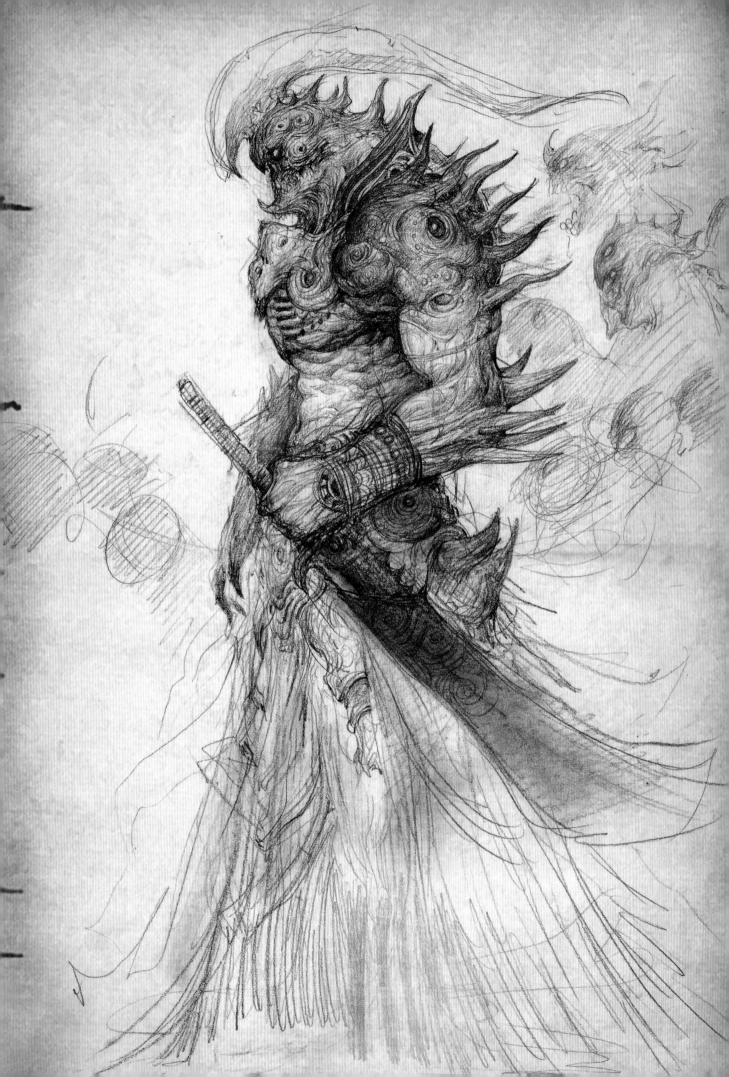

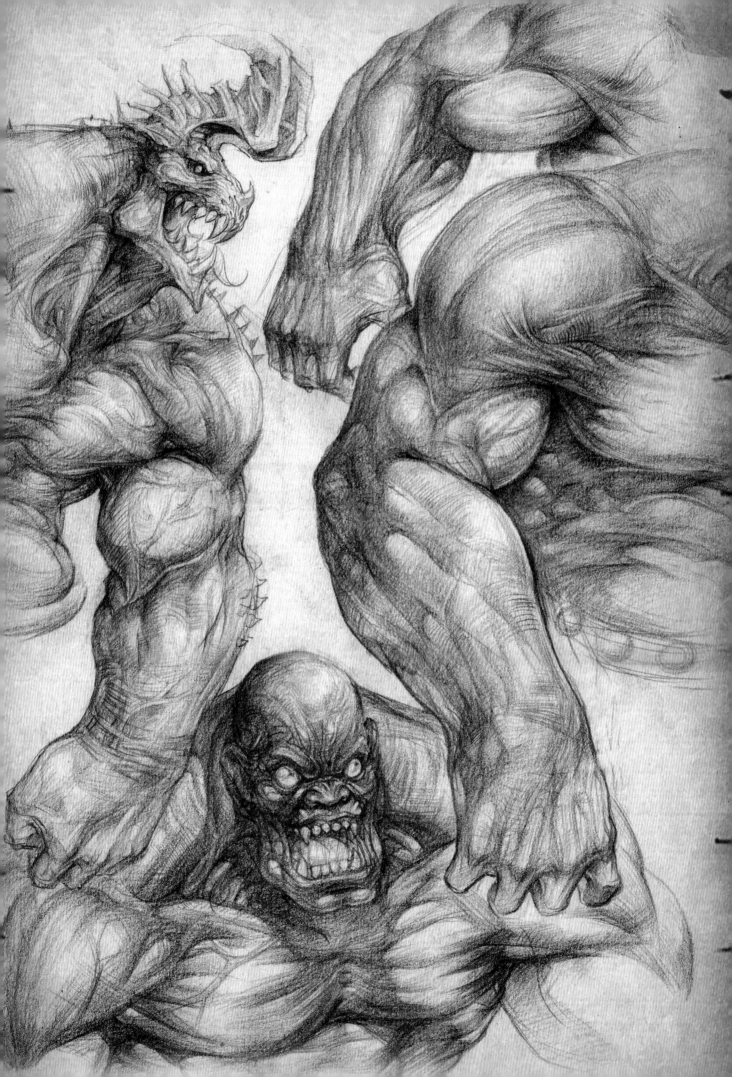

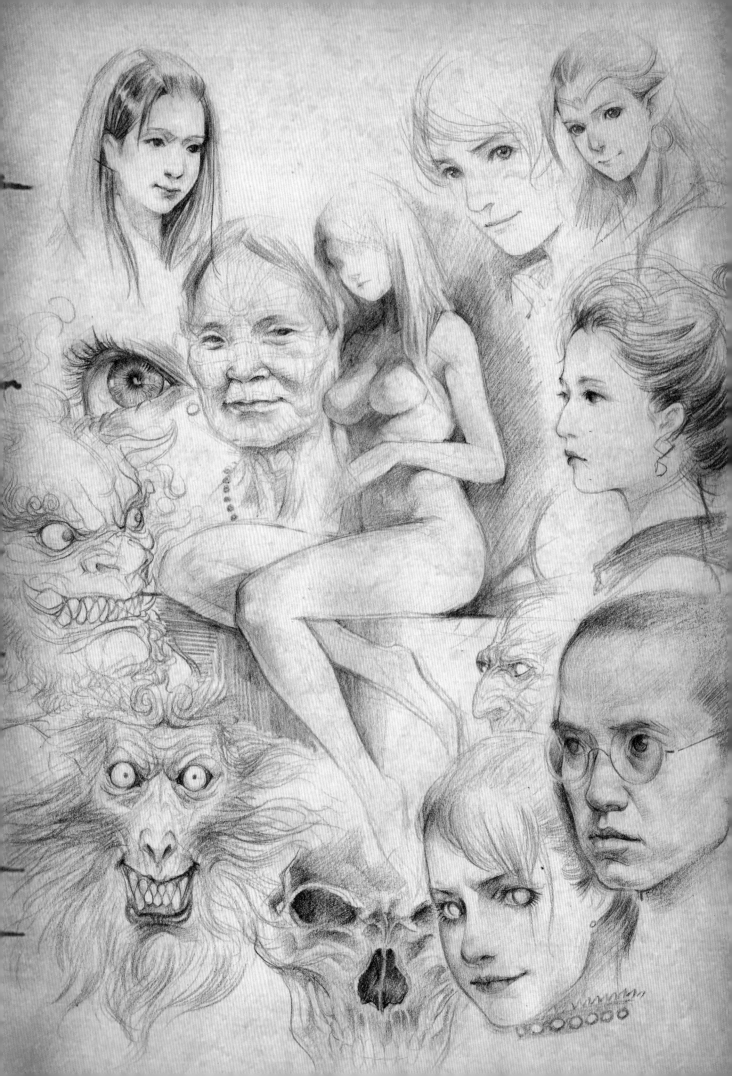

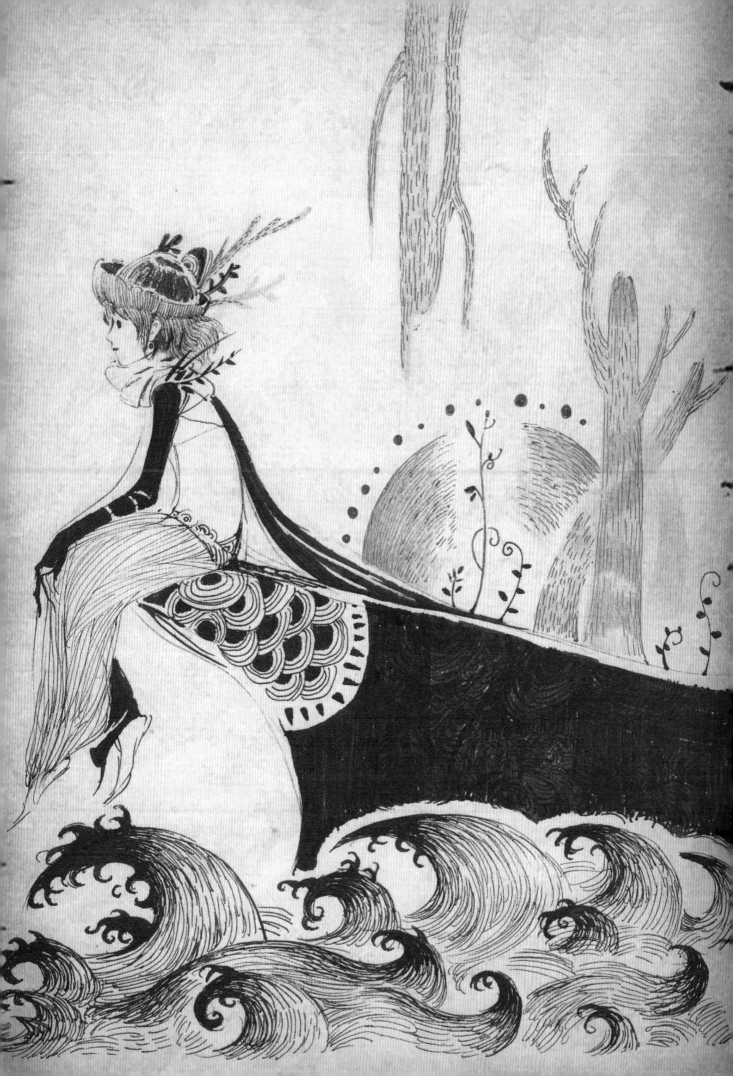

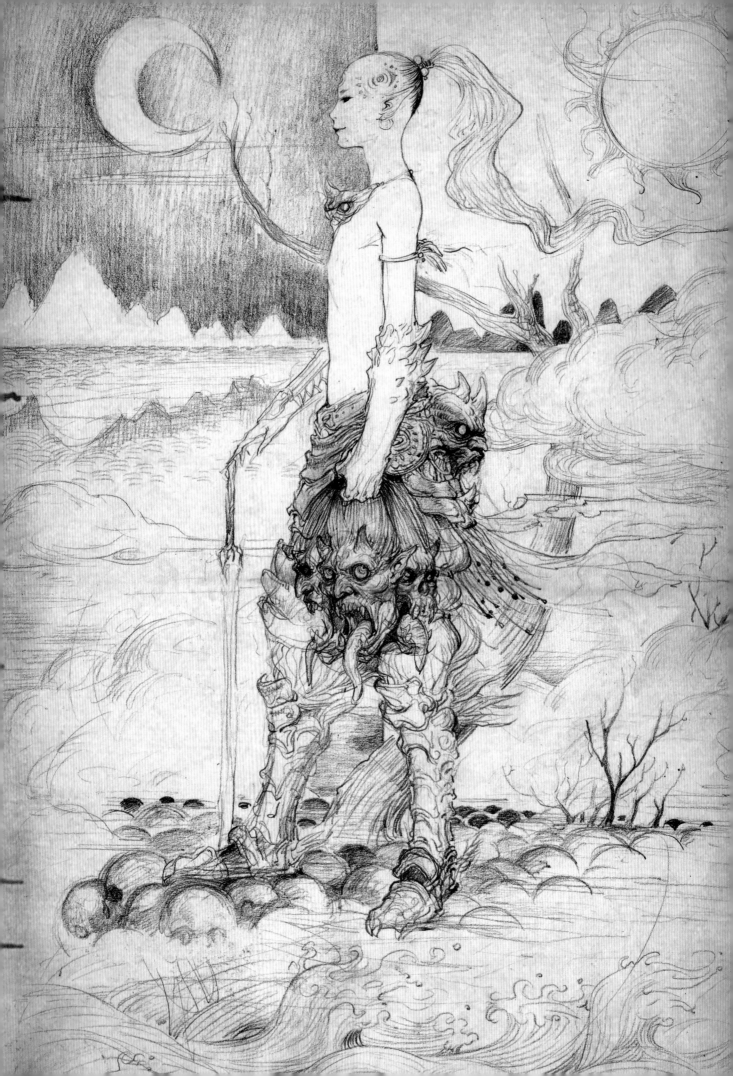

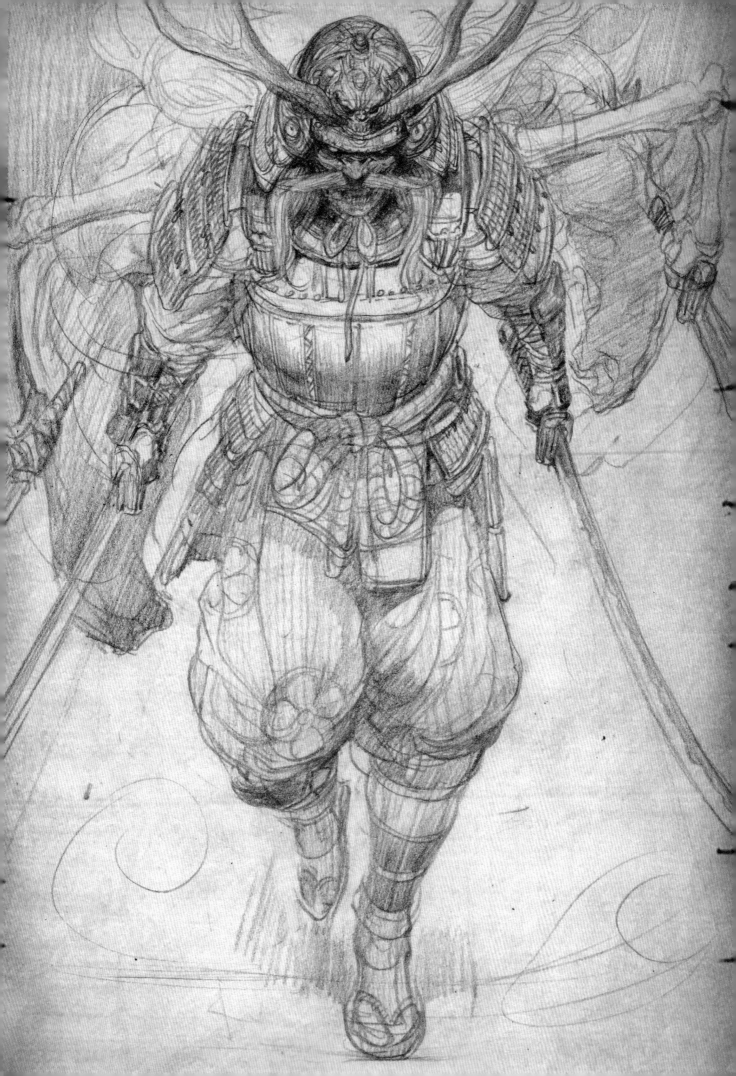

後記/Afterword

　　興趣是最初的原動力。像很多同齡的朋友一樣，我們的童年時光大都是在漫畫、動畫片和放學後街邊遊戲廳的廝混裡度過。

　　陪伴我們的是哆啦Ａ夢、櫻木花道、亂馬、浦飯幽助、健次郎、悟空、悟飯、星矢、變形金剛和正義戰士......這些天馬行空，卻又有血有肉，可以動起來表演給我們看的二次元角色。我們會同小夥伴們為星矢和紫龍誰厲害而討論得熱火朝天；會想像著也有像哆啦Ａ夢一樣的小夥伴幫自己寫作業，隨時掏出各種好玩的東西給自己玩該多好啊；會自詡"我是天才"；會想擁有力量，保護同伴......會有自己的夢想，會想長大。

　　長大後，發現世界很大很精彩，充斥著各種有趣的東西，但也有諸多的無奈和歎息。能做和這些兒時興趣相關工作的我們是幸運的，也希望看到此書的你會幸運、幸福。

　　由興趣愛好到從業、出版，這一路走來受到了很多人的照顧。

　　感謝北京駿一文化有限公司美術總監祁瞻老師多年來對我們的無私幫助和指導。

　　感謝廣西藝術學院的阿梗老師教我們冥想，教我們思考。

　　感謝人民郵電出版社的專業編輯團隊給予我們的支援和幫助。

　　感謝站酷設計平臺對本書的推薦與支持。

　　感謝我們任教的廬山動漫繪畫班歷屆的班主任和助教，及親愛的同學們。一起畫畫學習的日子是快樂而短暫的，能與你們相遇十分幸運，願大家在未來的時光裡學業有成，開心快樂。